도판으로 엮은

實技完成

전각실기완성

조 성 주 저

㈜이화문화출판사

전각실습 출간에 부쳐

우리나라의 전각예술은 관심면에서 볼 때 동양 삼국 중 가장 뒤떨어질 뿐만 아니라 그 인식도 또한 타 예술에 비하여 낮은 편이다.

한국의 전각 역사를 대강 살펴보면 정학교丁學敎, 유한익劉漢翼, 강진희姜璡熙, 오세창吳世昌, 김태석金台錫 등이 근대한국의 전각가들이며, 민영익閔泳翊이 중국의 오창석吳昌碩과 교유하면서 그가 새겨준 자용인自用印 300여 과顆를 남겼고, 「보소당인보寶蘇堂印譜」와 이용문李容汶의 「전황당인보田黃堂印譜」 위창葦滄의 「근역인수槿域印藪」 그리고 「완당인보阮堂印譜」 등이 또한 근대 한국전각예술에 지대한 공헌을 하였을 뿐이며, 광복후 고석봉高石峯, 김광엽金廣葉), 이태익李泰益, 이기우李基雨, 안광석安光碩, 정문경鄭文卿, 김응현金膺顯 등의 활동으로 오늘날까지 그 맥을 이어오고 있는 실정이다.

국전 30년 동안 서화분야는 많은 발전을 거듭하였지만 전각은 외면당한 채 관심조차 없었던 까닭으로 한국의 전각예술은 큰 발전을 가져오지 못한 큰 원인이 되었던 것이다.

다행히 동아미술제에서 전각부문의 공모가 신설됨으로써 점차 관심을 갖게 되었고, 이어서 대한민국미술대전을 비롯하여 각 단체에서 공모하는 부분에 전각이 포함됨으로써 활기를 띠게 되었다. 그 영향으로 근래 전각에 대한 관심도가 높아졌을 뿐만 아니라 서예를 하는 사람이면 마땅히 전각을 병행하여야 된다는 인식이 높아져 전각 인구가 저변 확대되어 가고 있음은 참으로 반가운 일이 아닐 수 없다.

그동안 국내에는 전각에 대한 안내서로서 「동방서법강좌東方書法講座」「전각의 역사와 감상(번역서)」「전각의 이론과 기법」 등이 출간되어 한국전각계의 큰 지침서가 되었다. 그러나 실제 초보자를 위한 완전실습서는 아직도 미미하던 차 이번에 국당菊堂이 도판圖版으로 엮은 「전각실습」을 펴냄으로써 한국전각계에는 또 하나의 큰 성과를 거둔 셈이 되겠다.

특히 이번에 펴낸 국당의 「전각실습」은 완전히 실기를 위주로 상세한 도판과 함께 설명하고 있어 전각을 공부하는 초보자에게 큰 도움이 되리라 믿는 바이다. 주지하는 바와 같이 국당은 전각으로 금강경을 완각하고 「전각금강경篆刻金剛經」을 간행하여 사계의 명성을 얻은 작가이다. 이번의 노고에 다시 한 번 찬사를 보내는 바이며 모쪼록 전각 애호가들에게 유익한 실습서가 되길 간절히 바라는 바이다.

2002년 2월

양소헌養素軒에서 구당丘堂 呂元九 識

개정판을 펴내면서

필자가 처음 전각을 공부하려고 입문한 것은 1981년 봄 쯤으로 기억된다. 그때만 해도 지금과는 달라서 전각인구도 얼마 되지 않았고, 자료 또한 구하기가 귀했던 시절이었기 때문에 공부하는 데 여러가지로 어려움이 많았었다.

지금 생각해 보면 뭣하나 제대로 알고 공부한 것이 없었던 것 같아 혼자 얼굴을 붉히곤 한다. 그때 우리말로 쉽게 설명한 전각 실기 책이 한 권이라도 나와있었더라면 좀 도움이 되지 않았을까 하는 생각이 들었다. 이러한 경험 때문에 그 당시 필자는 전각의 실기를 위주로 한 실습서를 만들어 볼 수 없을까 하여, 조금씩 원고를 준비해왔는데 책을 낸다는 것이 너무 부담스럽고, 무리인 듯 싶어 미루었지만 아무래도 전각 수업에 있어서 필자 자신에게 또한 이 실습서가 꼭 필요하다고 느껴 만용을 부려 초판 졸저를 펴냈던 것이 2002년이었다.

이론서가 아니고 어디까지나 실기를 목적으로 하는 책을 만들다 보니 많은 도판을 사용하였다. 참고 자료로 국내 및 중국, 일본 등의 많은 실기 서적과 그간 나름대로 공부하였던 경험을 바탕 삼아 주로 기초 실습 쪽에 중점을 두었고, 우리 글인 한글 전각 쪽에도 다소 언급해 보았다. 그리고 전각의 저변 확대를 위해 대중과 가까워질 수 있는 '대중 미술품으로서의 전각'에도 관심을 가져 보았다. 부족한 점이 매우 많으나 전각을 처음 공부하는 분들에게 조금이라도 도움이 되었으면 한다.

지난 2002년 3월 초판을 낸 이후 6번째 개정증보판을 내게 되었다. 이번엔 본문속의 한자를 거의 한글로 바꾸고 꼭 필요한 단어는 옆에 한자로 명기하였다. 새롭게 출판을 맡아주신 (주)이화문화출판사 이홍연 사장님께 감사드리며 아울러 편집을 맡아주신 송희진대리님께도 감사의 말씀을 드린다.

2018년 1월
문향재文鄕齋에서 저자 씀

4

서 론 • 8

제1장 전각의 역사와 역대의 인장

1 전각의 역사 • 10

2 역대의 인장 • 13

 1. 진대의 인장 • 13
 2. 한대의 인장 • 14
 3. 위 · 진 · 남북조대의 인장 • 15
 4. 수 · 당 · 송 · 원대의 인장 • 15
 5. 명 · 청대의 인장 • 17
 6. 우리나라의 새인과 전각 • 18

제2장 명 · 청대의 전각파맥의 형성과 흐름

1 주요파맥과 전각가 • 23

 1. 전각의 시조 문팽 • 23

 2. 청대 전각의 제파 • 24
 1) 환파와 하진 • 24
 2) 흡파와 정수 • 26
 3) 절파와 정경 • 28
 4) 등파와 등석여 • 31
 5) 이산파와 황사릉 • 33
 6) 오파와 오창석 • 34
 7) 조파와 조석 • 35

2 청대 전각의 주요 파맥 계보도 • 37

제3장 전각의 실기

1 용구 • 38

2 용재 • 46

3 임모각법 • 51

　　1. 인문상석 • 51
　　2. 각인 • 56
　　3. 모각의 실례 • 57

4 창작의 실기 • 82

　　1. 전서의 이해 • 82
　　　　1) 갑골문 • 83
　　　　2) 대전 • 84
　　　　3) 소전 • 86

　　2. 인장의 종류 • 91

　　3. 전각창작의 공정 • 95

　　4. 전각의 삼법 • 97
　　　　1) 인문의 자법 • 97
　　　　　　(1) 인문의 채택(선문) • 97
　　　　　　(2) 자체의 선택(검자) • 99
　　　　　　(3) 자법의 실례 • 100
　　　　2) 인면의 장법 • 101
　　　　　　(1) 장법의 원리 • 102
　　　　　　(2) 인문의 배열 • 116
　　　　　　(3) 장법의 실례 • 119
　　　　3) 인장의 도법 • 125
　　　　　　(1) 집도법 • 126
　　　　　　(2) 운도법 • 127
　　　　　　(3) 선획의 각법 • 129
　　　　　　(4) 도법의 연습과 숙련 • 132
　　　　　　(5) 새겨낸 획의 병폐 • 134
　　　　　　(6) 도법의 실례 • 135
　　　　　　(7) 현대창작인의 실례 • 141

5 봉니 • 151

　　1. 봉니란 무엇인가? • 151

2. 봉니풍인의 창작 • 154
 1) 봉니편 변연의 형식 • 154
 2) 봉니 인문의 각인 예 • 157
 3) 봉니 인문자의 배치 예 • 159
 4) 현대 봉니풍 창작인의 실례 • 161

6 잔결과 격변 • 163

1. 인면 잔결 • 163
2. 인변처리법 • 165

7 측관법 • 169

1. 측관의 관향 • 169
2. 측관의 각법 • 175
3. 측관의 형식 • 176
4. 측관의 실기 • 178
5. 여러 가지 측관의 종류와 실례 • 190

8 한글전각의 창작 • 201

1. 한글자법상의 서체구분 • 201
2. 한글전각의 표현 예 • 218
3. 한글측관 • 225
4. 한글측관의 실례 • 228

9 탁본채취법 • 231

1. 탁포를 사용한 탁본법 • 231
2. 롤러를 사용한 탁본법 • 234

부 록

■전각의 작품 표현형식(꾸미기) • 240

1. 대중미술품으로서의 전각작품 • 240
2. 작품표현의 예 • 242

■하이퍼(Hyper) 전각 • 261

서 론

전각篆刻이란 무엇인가?

고대의 새인璽印은 금석金石의 범위에 귀속되어 있었으나 시대적 연변에 따라 이는 전각이라는 독특한 분야로 발전하였다. 그리고 명·청대 이후에는 이미 단독적이며 전문성을 지닌 동양특유의 조형예술로서 전각은 그 발상지 중국을 비롯한 우리나라, 일본 등 한자문화권에 있어 서법, 회화와 더불어 동등한 위치에 서게 되었다. 전각은 역사와 전통을 가진 동양의 독자예술로 문예의 지극至極이라 한다. 이것은 결국 인장에서 비롯된 것으로 전각작품을 우리는 가장 쉽게 서화의 낙관인에서 찾을 수 있다.

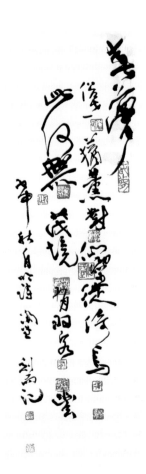

동양예술의 극치라 일컫는 서화작품의 감상은 운필運筆이나 구성, 묵색등의 표현미, 그리고 작품의 품격과 담고 있는 의미 등의 내용미에 의존하는바, 이때 작품을 제작한 작가의 소성이나 제작동기, 또는 제작시기 등을 밝히는 낙관은 작업상 불가분한 과정으로 여기에 찍는 낙관인落款印은 그 작품이 완전히 마무리 지었음을 나타내기도 하며 아울러 작품의 가치를 가일층 상향시키는 역할을 하기도 한다. 따라서 전각은 서화제작에 없어서는 안 될 중요한 요소이면서 그 자체로서도 충분한 예술적 가치를 지니고 있다.

전각이란 글자 그대로 해석한다면 전자篆字로 새긴다는 의미를 가진다. 그렇지만 꼭 전서로만 새기는 것은 아니고 다만 전서체 위주로 새긴다 말할 수 있다. 전각은 서법과 새김의 예술이다.

즉 서와 조각이 상호결합된 인면印面 공예미술로 문자를 주로 하여 방촌方寸안에 표현한다. 필획의 다소, 집산, 경중 등의 조화를 어떻게 적절히 인면에 구성해 내는가 하는 것이 관건이 되며 손바닥 안에 넣을 수 있는 조그마한 그 인장속에는 무한의 세계가 펼쳐져 있다. 전각작품은 비록 사방 한 치 내외의 공간에 각도刻刀로서 서화 등을 새기는 일이지만 지극히 정묘精妙하면서도 서법의 호장豪壯함과 표일飄逸한 필세가 드러나야 하며 우수한 회화적 구성과 생동감 있는 도법이 구사되어야 한다. 따라서 수준 높은 전각작품의 창작을 위해서는 평소 꾸준히 고새古璽 및 진한인秦漢印, 나아가 명·청대인등 단계적인 많은 임모각臨摹刻의 천착穿鑿을 통한 자법, 장법, 도법의 기초가 견실하게 이루어져 있어야 한다. 이는 마치 좋은 서예작품을 제작하기 위해서 수많은 명첩들의 임서를 부단히 하는 것과 같은 이치인 것이다.

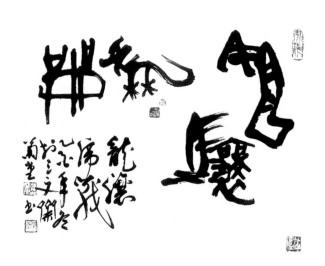

제1장 전각의 역사와 역대의 인장

1 전각의 역사

 인장예술은 크게 춘추시대에서 원대까지의 새인璽印예술시기와 명대에서 현대까지의
전각예술시기, 이렇게 두 단계로 나누어 볼 수 있다. 따라서 전각의 역사를 더듬어 보
려면 우선 인장의 역사를 살펴봐야 한다.

이집트의 圓筒印章

一角獸의 印章 BC2500~1800
(그림속의 문자는 고대 인더스 문자임)

亞字形中의 鋈

□甲

田字形中(右上)蛇形, (左上)舜
形, (左右下)不明

〈中國最古의 殷鉢三顆〉

인장의 기원은 대단히 오래 되어 지금부터 오천여년 전의 메소포타미아에서 쓰여지고 더하여 이집트, 인도, 중국등 세계 4대문명국에서 인의 존재가 알려져 있다. 그러나 실제 중국에서의 인장의 시원은 언제쯤인지 확실히 판단할 수 없고, 은대에 이미 인이 있었다고 여겨진다. 그리고 동주의 전국시대에는 대량의 고새가 사용되었는데 당시는 관. 사인을 가리지 않고 「새鉨」라고 하였고 후에 「鉨」가 「璽」로 되어 전국戰國 이전의 고문인을 「古鉨」로 부르게 되었다. 인의 크기도 수촌에서 작은 것은 쌀알만 하며 이는 천자天子로부터 서인에 이르기까지 몸에 차거나 잡고 다닐 만큼 신표信標로서 그 자신에게서 떠나지 아니하였다.

그 후 인장은 제후의 치란흥망治亂興亡과 시대의 흐름에 따라 상공업이 발전함으로서 스스로의 신용을 나타내는 도구로 사용하게 되었고 또한 권리와 의무를 표시하는 이른바 표장標章이라 하여 널리 쓰여지게 되었다. 당시의 인장은 청동으로 주조한 것이 주류였으며 급취장急就章이라 하여 인재印材만 주조해 두었다가 전쟁터 등 군중에서 급히 관직을 봉하여 임명할 때 직접 새기는 착인鑿印방식도 있었다. BC 221년 진秦의 시始황제가 중국을 통일하여 중앙집권조직을 완성시키면서 모든 제도가 개혁되자 관인의 제도 또한 정해져 관청에 인장만 전문적으로 관리하는 직책을 두었다. 또한 인의 명칭에 있어서도 황제가 쓰는 것을 새璽라고 하고 신하가 쓰는 것을 인印이라 칭하도록 하였다. 한대에는 관직제가 다시 정리되어 인의 재질이나 뉴식鈕式 수색綬色(인장끈의 색깔)등이 관작의 상하에 따라 구별되었고 또한 사인에 있어서도 다채롭게 미를 나타내었다.

그리고 당시의 우편물 탁송은 종이가 발명되기 이전이므로 일반 공,사문서는 모두 목간으로 쓰여져 발송하였으며 탁송시 간독簡牘을 엮어 새끼로 매듭을 짓고 그 매듭 위에 진흙을 덮어씌운 후 압인押印함으로써 기밀을 유지하고 개봉을 금하는 수단으로 사용하였는데 이를 봉니封泥라 한다. 이러한 봉니는 전후한대가 그 최성기로 이는 삼국시대경까지 이어지다가 후한 이후 종이가 발명되면서 남북조시대에 이르러서는 종이에 압인하는 형

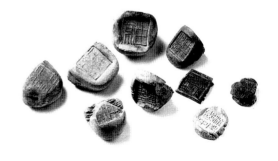

戰國時代~漢代의 官印 私印의 各種 封泥

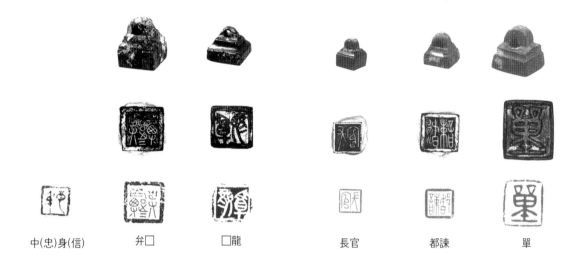

| 中(忠)身(信) | 弁□ | □龍 | 長官 | 都諫 | 單 |

태로 변하였다. 그리고 이때 까지 인장은 백문인白文印을 주로 사용하였으나 수당을 거치면서 관인은 거의 주문인朱文印으로 바뀌었다. 그 후 인장은 명대에 이르면서 비단 인장으로서만의 기능이 아닌 서화와 동등한 문예예술품으로서의 위치를 확보하게 됨으로써 각인이 일반화되기 시작하였다.

각인을 전각이라 칭하게 된 것은 곧 명대에서 비롯된다. 명사明史에 〈文彭嘉竝能詩 工書畵篆刻世其家〉라는 기록이 있는데 이러한 내용과 함께 오늘날 전각의 시조를 문팽文彭이라 한다. 그의 등장은 전각의 학술적 근거를 확립하고 그것을 문예예술로 끌어올리는데 공헌하였다고 평가된다. 앞서 말한 바대로 인장의 역사를 살펴보면 그 시원이 이렇게 오랜 시기를 갖고 있지만 사실 또 한편으로 생각하면 전각이라는 의미만으로는 그 역사가 그리 오래된 것은 아니라고 말할 수 있다. 이는 문팽의 시대로부터 보기 때문이다. 지금도 과거 진. 한 이래의 인장이 다류 존재하고 있으나 그것들은 오랜 세월 무명 직인의 일이었을 뿐이었고 서법이 일찍이 그 전형을 확립하여 시대를 달리하며 각각 새로운 서체로 다양한 예술적 표현의 미의식을 전개한 바에 비하면 고문체인 전서를 주체로 한 인장은 도구 이상의 것으로는 쓰여지지 아니하였던 것으로 생각된다.

左庫尙歲 之述陽□ (信)

물론 인뉴印鈕에 있어서 황제가 쓰는 옥새 등에 다양한 뉴鈕의 양식을 만들어 냈으나 그것은 단순히 계층을 상징하는 것이었고 거기에 새긴 문자의 예술성이나 미감을 확실하게 인식하였던 것은 결코 아니었다. 이러한 진. 한대 고인古印의 미가 정통으로 평가된 것은 곧 명대 정덕正德 가정嘉靖년간 문팽이 나타난 시기이다. 거기에는 두 가지의 원인이 있는 바 하나는 고문자에 대한 고증학적 관심이 높았음에 있고 다른 하나는 학자나 문인 등 일반인들이 쉽게 새길 수 있는 석인재의 발견 보급에 의해서였다. 그리고 이 두 가지의 요소가 상호 상승효과를 일으켜 전각은 혁신적으로 발전을 거듭하였다. 그 후 하진何震, 정경丁敬등에 의한 파맥이 형성되어 청대에 계승되는 한편 계속 이어 등석여鄧石如나 조지겸趙之謙, 오창석吳昌碩 같은 대가들이 출현하여 전각의 근대양식이 확립된 것이다. 이렇듯 고문자에 대한 고증학과 부드러운 석인재의 등장은 과거 직업적인 일이었던 각인과는 또 다른 위치를 확보하여 전각을 인면예술로 끌어올렸다 할 수 있다.

② 역대의 인장

1. 진대의 인장

진의 시황제(BC 256~BC 210)가 중국을 통일하여 봉건제국을 건설한 이후 인장은 권력자의 권익을 나타내는 것이 되었고 따라서 인장제도에도 많은 제한이 가해졌다. 당시 시황제는 소부少府라 하는 관청에 「부절영승符節令丞」이라는 관리를 두고 전문적으로 인

璽

公孫紹 步赤之鉥鈢

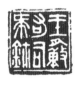

王□右司馬鉥鈢

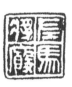

左馬將廄

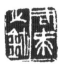

司馬之鉥鈢

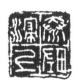

秦田左寢上

右牧

發弩

廄 印

장을 관리하게 하였다. 명칭도 황제와 제후의 인은 새라 하였고 신하의 것은 인 또는 장이라 하였으며 인의 재료에 있어서도 황제의 새만이 옥을 사용할 수 있도록 하였다.

진대의 관인은 글자 수에 일정한 형식은 없었다. 인의 모양도 반통인半通印이라 하여 정방형 인의 반 정도 되는 장방형 인이 있었는데 이것은 당시 하급관리가 사용하던 인이다. 사인에 있어 특히 소인의 풍격은 관인과 비슷하여 인문도 소전에 가깝고 대부분 운도가 예리하며 인면 구성 또한 매우 아름다운 면모를 갖추고 있는 것이 많다.

2. 한대의 인장

護軍印章

都候丞印

皇后之璽

虎牙將軍章

大將長史

校尉之印

禽適將軍章

騎司馬印

橫海候印

인장예술은 한대(BC 206 ~ AD 220)에 이르러 그 흥성이 극에 이르렀다. 이는 중국 문화예술사상에 있어 당시 당시唐詩나 송사宋詞, 원의 악곡, 진당晉唐의 서법, 그리고 송원의 회화에 비견된다. 한인의 특징은 우선 중후하면서 순박하고도 깊은 맛을 지닌 데 있다. 그래서 역대의 전각가들은 한인을 학각學刻의 바탕으로 삼아왔으며 오늘날에 와서도 그것은 마찬가지이다. 한대의 관인제도는 대체적으로 진대秦代의 제도를 계승하였다 볼 수 있다. 관작의 상하는 인의 재료나 인끈의 색깔 등으로 구분하여 나타내었다. 황제는 옥새로 하여 호뉴虎鈕로 하고 제후는 황금새로 하여 낙타뉴, 승상 이하 전후장군 등은 황금인으로 거북뉴, 그 밖의 하급관리는 동인에 비뉴鼻鈕로 만들어 쓰도록 했다. 또한 인끈도 청, 흑, 황 수綬등으로 관리의 등급에 따라 색깔을 구별하도록 하였다. 당시 한인의 제작방법은 금, 은, 동등 금속을 주조하는 주인법鑄印法과 인재만을 준비해 두었다가 급할 때 직접 새기는 착인법鑿印法 그리고 옥등의 비금속에 새기는 조탁법雕琢法등에 의해 제작되었다. 인의

魏率善羌佰長

晉鮮卑率善佰長

珍難將軍印

형식도 일면인, 양면인, 다면인 그리고 소위 세트)로 된 투인套印 등 여러 형식을 가지고 있었으며 인장의 재료로는 금, 은, 동, 옥, 마노, 나무, 돌 등을 썼으나 그 중 동재가 가장 많은 편이다.

3. 위 · 진 · 남북조대의 인장

위진시대魏晉時代에는 종이가 보급되면서 종래 목간을 사용하던 시기에서 벗어나 인장에 있어서도 큰 변화를 맞게 되었다. 당시의 인장은 전체적인 것이 한인漢印과 비슷하나 다만 제작기법상에 있어 주인鑄印은 한인의 정교함을 따르지 못한다. 또한 풍격에 있어서도 한인의 전중혼후典重渾厚함에 비해 수경초솔瘦勁草率한 것들이 많은 편이며 세상에 전하는 것이 그리 많지 않다. 또 이때에 이르러 사인의 크기가 점점 커져 가는 추세를 보인다. 그리고 관사인을 막론하고 백문을 주로 쓰던 한대와는 달리 주문사인이 나타나기 시작했다. 이 시대에는 소수민족의 갈등과 대립, 흥망성쇠에 따른 사회적 혼란이 매우 극심하였고 인장에 있어서도 내리막길을 걸었던 시기라 할 수 있다.

4. 수 · 당 · 송 · 원대의 인장

수당의 인장은 세상에 전해오는 것이 비교적 적은 편으로 특히 사인은 당시 사용이 일반적이 아니라서 그리 많지 않다. 관인의 풍격은 점점 한전漢篆의 풍모를 잃고 있었으나 장법상에서는 균칭과 정제를 추구하였다. 관인제도에 있어서는 수대에 이르자 계급신분에 따른 인장제도를 폐지하고 관서인만 사용하도록 고쳤다.

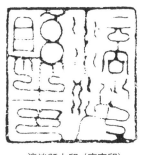
涪婆縣之印 (唐官印)

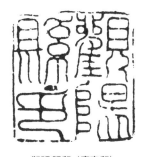
觀陽縣印 (唐官印)

廣納府印 (隋官印)

都統之印 (唐官印)

〈元官印〉

益都路管軍千戸建字號之印

〈西夏印〉

酒訛庚印　　　　　　　　工監專印　　　　　　　　首領

〈元押〉

馬押　　　　　　　韓貴押　　　　　　　魚形王押　　　　　　沈押〈吳昌碩〉

鄧押〈鄧散木〉　　　　李押　　　　吳押〈吳昌碩〉

당대에서는 일반 관인의 재료를 모두 동으로 만들도록 했다. 수당대 인장의 큰 특징으로는 인의 크기가 전대에 비하여 현저하게 커진 점을 들 수 있다. 또한 인문자도 서체에 구애받지 않고 대담하게 표현하였다. 그리고 이때 구첩전九疊篆이 등장하여 쓰기 시작했는데 이는 송,원 이후 명·청대까지 쓰여졌다. 또 다른 특징으로는 역대 백문 위주였던 관인은 당대에 이르러 거의 주문인으로 바뀌었다는 점이다. 그 이유는 종래의 죽목간竹木簡이 종이로 대체되면서 봉니封泥의 필요성이 없어지게 되었기 때문에 종이에 잘 찍히는 주문인으로 제작된 것으로 생각된다. 송대에는 다시 인장제도가 고쳐져 천자가 사용하는 새를 「보寶」라 하였고 그 재료로는 옥을 썼다. 그리고 인문자는 전서를 사용하였으며 관리의 인은 당대를 계승하여 모두 동인으로 하였다. 원대에는 원압元押이 성행하였는데 이 원압은 송대에 시작되어 명·청대까지 있었다. 이를 다른 말로 화압花押이라고도 한다. 원압은 당시 한자를 잘 모르는 몽고족 관리들 때문에 만들어진 것으로 그들 몇몇 사람의 전용인장인 것이다. 이 원압은 성명을 화사畫寫한 일종의 기호로서, 말하자면 글자를 그림처럼 복잡하게 입인入印하여 남이 모방하거나 위조하지 못하도록 한 것이다.

5. 명·청대의 인장

명·청대는 단순한 인장의 기능만이 아닌 전각이라는 독특한 인면예술이 서화와 더불어 그 위치를 확고히 한 시기이다. 따라서 이 시기를 전각의 융성시기라 이를 만하다. 명대의 관인제도에서 특기할 만한 것은 인장의 크기에 의하여 관직의 상하를 구분한 점을 들 수 있다. 또한 인문에 있어서도 황제나 조정인장의 문자는 옥근전玉筋篆을 사

吏部大選淸吏司之印

□□督□□省絹□大官關防

〈明官印〉靈山衛中千戶所百戶印

〈明代의 九疊篆의 印〉

大淸嗣天子寶

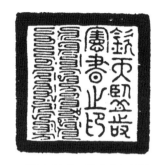

〈淸官印〉欽天監時憲書之印

〈淸官印〉

용하였고 장군의 인에는 유엽전柳葉篆 일반무관이나 정삼품 이하의 벼슬은 구첩전을 쓰게 하였다.

청대에는 황제의 새를 「옥보」라 하여 옥으로 만들었고 인문자는 옥근전을 사용하였으며 뉴의 형식에 따라 상하를 구별하였다. 인장예술은 원·명대에 일어난 금석 고증학의 발흥과 석인재의 출현에 의해 인단印壇에 혁신적인 바람을 일으켰다. 특히 문팽이나 하진何震등의 등장은 전각의 새로운 각풍과 함께 환파皖派 흡파歙派 절파浙派등 명·청대 전각의 여러 파맥과 계보를 형성 계승하여 걸출한 대가들을 많이 낳게 되었으며 이는 결국 오늘날의 전각발전을 가져오게 되었다.

6. 우리나라의 새인과 전각

우리나라의 인장역사는 일찍이 단군신화에 등장하는 천부인天符印 삼과三顆의 설에서 비롯된다. 삼국사기의 기록으로는 "나라의 왕이 바뀔 적마다 왕이 명당에 앉아 국새를 손수 전했다." 라 하였으니 이는 곧 국새가 왕권의 상징이었음을 나타낼 뿐만 아니라 사직의 안녕을 빌었다는 기원적인 의미가 깃들어져 있는 것이다. 이로 미루어 보아 삼국시대에 이미 국새를 사용하였음을 알 수 있는데 특히 고려시대에 들어서는 인부랑印府廊이라는 관직을 두어 인장을 전문적으로 관장케 하였고 당대에 개인들도 이미 인장을 사용하고 있었다. 또한 조선시대에는 왕실에 보인소寶印所라 하는 높은 관직을 두어 역시 인장을 전문관장케 하였으니 이와 같은 것들은 중국의 인장제도와 비슷한 것이다. 따라서 우리나라의 새인예술과 전각예술은 역대로 중국의 영향을 크게 받아 그 제도와 인의 형식이나 사용한 인문자의 자법들에 있어 중국의 인장과 흡사한 점을 찾을 수 있다. 그런데 우리나라의 전각예술은 지금도 그 관심면에서는 동양 삼국중 가장 뒤떨어질 뿐만 아니라 인식도 또한 타 예술에 비해 낮은 편이다. 또한 역사적으로 볼 때 사실 조선시대에서 근대까지의 우리나라 전각인의 수와 그 수준은 낙후된 면이 없지 아니하고 역대 그 계보조차 제대로 확립 된 바가 없다. 다만 조선후기 추사 김정희 선생의 중국유학에

따른 금석학의 도입에 따라 서예와 인학에도 변화가 가해졌다 여겨진다. 근대한국의 전 각역사를 대강 살펴 보면 대표되는 전각가들로 정학교丁學教 유한익劉漢翼 오세창吳世昌 김태 석金台錫 선생 등이 있고 민영익閔泳翊 선생은 상해 망명시 중국의 거장 오창석과 교유하면 서 그가 새겨준 자용인 약 300여방을 남기기도 했다. 이상 열거한 작가중 특히 위창 오 세창(1864~1953)선생은 다양한 전서의 연구와 전각 작업으로 근대 한국전각예술의 터 전을 마련하는데 지대한 공헌을 하였고 1945년 광복 이후에는 고석봉高錫峰 김광엽金光葉 이태익李泰益 이기우李基雨 안광석安光碩 정문경鄭文卿 김응현金膺顯 선생 등에 이어 현대에 이르 러서는 여원구呂元九 권창륜權昌倫 김양동金洋東 선생등의 활동으로 오늘날까지 그 맥을 이어 오고 있는데 현재 우리나라에는 한국전각협회가 일찍이 창립되어 학술연구 및 국내외 교류의 작품발표 등이 활발하게 이루어지고 있다.

□神之印

永曹日寧泉(淸銅印)

樂浪大尹章

堂(瓦印)

 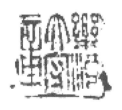

樂浪太守章

□□(瓦印)

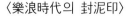

〈樂浪時代의 封泥印〉　　　　　　〈統一新羅時代의 印章〉

榮陽之寶(銀印) 辛(銀印)

〈高麗時代의 印章〉

 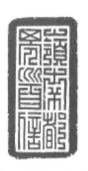

親軍營提調印(銅印) 嶺南道都界首信(銅印)

 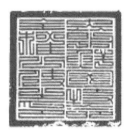

大朝鮮國特命全權公使之印(銅印)

〈朝鮮時代의 官印〉

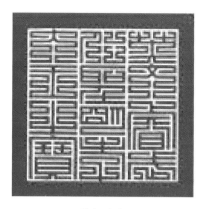

世宗 金寶
英文睿武仁聖明孝大王之寶

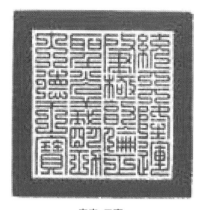

高宗 玉寶
統天隆運肇極敦倫正聖光義明功大德王寶

〈朝鮮時代의 御寶〉

金正喜印

丁若鏞

張承業印

謙齋

宋時烈

平陽朴氏彭年

〈朝鮮時代의 私印〉

제2장 명·청대 전각파맥의 형성과 흐름

　　고대로부터 근대 이전까지의 새인璽印의 제작은 모두 관청에서 전문적인 인공의 손에 의하여 만들어졌을 뿐 오늘날과 같이 문인이나 묵객들이 직접 새기는 일은 없었다. 그렇기 때문에 그 인들을 새긴 사람이 누구인지 전혀 알 수가 없는 것도 사실이다. 또한 당시는 전서조차도 서법에 어긋나게 쓰는 일이 흔히 있어 위진육조시대의 인장에서는 인문의 오류를 왕왕 발견하게 되는데 이는 곧 전서에 밝지 않은 인공이 새겼다는 것을 짐작케 한다.

　　남북 재통일을 가져왔던 수당 이래 인은 커다란 변혁기를 맞았다. 이때 수당인이라든가 구첩전九疊篆으로 새긴 인 등이 보여지고 더욱 서하인西夏印 원압元押 등이 생겼으며 송대에 이르러서는 고인古印에 대한 재인식 기운이 싹트기 시작하였다. 그리고 원대의 지정년간至正年間(1347~1367)에 들어 조맹부趙孟頫 오구연吾丘衍 등에 의한 인학복고의 노력으로 전서의 서법이 바르게 정리되는 한편 전각은 부드러운 석재의 출현으로 일반인도 직접 석각을 즐기게 되었으며 단단한 동이나 옥 등을 재료로 하는 인은 주로 전문인공이 맡아 새겼던 것이다.

　　그후 명대 정덕正德(1501~1521) 가정嘉靖(1522~1576) 연간에 이르자 문팽文彭이 등장하여 전각의 체계적인 학술적 근거를 확립하고 비로소 송·원대 이래의 인습을 타파함으로써 이때부터 전각은 크게 유행 발전하게 되었다. 그리고 이러한 영향으로 청대에는 여러 파맥이 형성되어 그 정통을 계승하는 전각가들이 많이 배출되었고 새로운 일파를 개척하는 사람이 여럿 생기게 되었다.

　　명·청대 전각의 파맥은 환파皖派(휘파徽派) 사수파泗水派 누동파婁東派 양주파陽州派 보전파莆田派 흡파歙派 절파浙派 운간파云間派 이산파黟山派 등파鄧派 오파吳派 조파趙派 등 여러 갈래가 있으나 그 중에서 일파라 할 만한 것은 다음의 7개파를 꼽을 수 있다.

　　그 파맥에 대하여 대략 설명한다.

1 주요파맥과 전각가

1. 전각의 시조 문팽^{文彭} (1498~1573)

명나라 사람으로 자는 수승^{壽承} 삼교^{三橋} 또는 국박^{國博}이며 강소^{江蘇}의 장주인^{長州人}이다. 그는 부조 이래 예문의 전통과 높은 관위. 유복한 환경에서 시·서·화의 우수함과 더하여 전각을 가장 득의로 하였기 때문에 세인들은 그 작품을 금과옥조로 여기고 전각의 시조라 추앙했다. 전각의 창시기를 대표하는 명수로 문팽이나 하진의 이름이 나오는 것은 이러한 까닭이다. 문팽은 주로 상아에 인을 새겼는데 스스로 낙묵포자^{落墨布字}하고 당시 금릉사람인 이문보^{李文甫}를 시켜 새기게 하였다. 그러나 원대 석인재가 발견되어 이를 얻고 난 후의 문팽은 상아인만을 새기는 일을 하지 않았다. 「인인전 보유^{印人傳 補遺}」에 의하면 "전각은 문삼교의 등장에 의하여 문예상에 있어서 그 지위를 확립했다"라 하였는데 문팽의 전각 업적에 대하여 요약하면 다음과 같다.

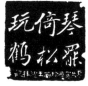

琴罷倚松玩鶴(文彭)

- 전각을 직업적 예술에서 문예 예술로 끌어올렸다.

- 낙관인을 스스로 각인하여 쓸 수 있도록 하는 풍조를 일으켰다.

- 각인은 반드시 한인을 종주로 해야 한다는 아정雅正의 길을 열었다.

- 석재를 각인의 주재료로 삼게 되었다.

- 각인의 측관을 하는 양식을 만들어내었다.

- 전각가의 유파가 생기게 되었다.

등산목鄧散木은 그의 저서 「전각학」에서 "문팽은 복고를 하기 위하여 처음부터 송원의 구습을 변화시켜 금석의 각획을 해내海內에 널리 유포시켜 그 풍조를 크게 넓혔다"라고 말하고 있다. 그의 뒤를 계승한 대표적인 고제高弟로 하진河震이 있다.

2. 청대 전각의 제파

1) 환파皖派와 하진何震

환파는 하진(1515~1604)이 창설하였다. 달리 휘파徽派라 하며, 이는 하진이 안휘성安徽省사람으로 그곳에 환공산皖公山이 있었기 때문에 붙여진 이름이다.

환파로서 하진의 작풍을 이은 자로는 양질梁袠(자는 천추千秋) 소선蘇宣(자는 이선爾宣 호는 사수泗水) 주간朱簡 왕호경汪鎬京 강호신江鎬臣 정림程林 김광선金光先 문급선文及先 정원程原 정박부자程樸父子 왕관汪關 왕홍汪泓 부자 등 여럿이 있으나 이 가운데 양질과 소선, 두 사람이 제일 우수하다.

양질의 계통으로부터 다시 등염鄧琰(자는 석여石如 완백산인完白山人 1748~1805)이 등장하였는데 그는 후일 등파鄧派를 세우게 된다.

하진何震은 문팽의 제자로 자는 주신主臣 호는 장경長卿 또는 설어雪漁이다. 그는 백하白下(남경)에 왕래하면서 문국박(문팽)과는 사우師友의 관계를 맺었는데, 국박은 당시 육서를 연구하고 있어 하진은 그 국박을 좇아 육서의 연찬에 함께 힘써 밤낮을 가리지 않고

聽鸝深處〈何震〉

筆研精良人生一樂〈何震〉

眞實居士〈何震〉

쉴 틈이 없었다. 그리고 그는 항상 말하기를, "육서에 정진하지 않고서는 각도를 붓처럼 운행하기란 불가하다"라고 말했다 그렇기 때문에 하진의 인에는 단 한 점도 와필訛筆이 없다.

그는 전각예술을 가지고 당시의 세상에 유식游食한 최초의 사람이며, 또 문팽과 병칭되어 전각예술을 세상에 전한 최초의 전각가이기도 하다. 여기에 제가의 설을 곳곳에서 조금씩 정리하여 전각예술에 있어서 그의 업적을 총괄해 보면.

蘭生而芳〈梁袠〉

- 전각을 연구하는 사람은 반드시 문자학을 중시하고 육서를 연구하지 않으면 안 된다. 이것을 곧 하진이 실행하였다.

- 그가 환파 또는 휘파라 칭하는 파맥을 최초로 창립했다.

- 그의 인파印派가 당시 일본에 영향을 미쳤다.

- 그는 문팽에게 사사했으나 스승의 영향에서 벗어나 독자적 풍격을 수립하였다.

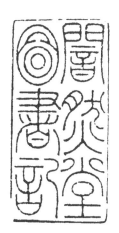
闇然堂圖書記〈梁袠〉

安處先生〈蘇宣〉

張灝私印〈蘇宣〉

我思古人實獲我心〈蘇宣〉

등을 말할 수 있는데, 이는 근대 전각연구가들이 말하고 있는 내용들이다. 등산목^{鄧山}목^木은 "하진은 그 혼목^{渾穆}함은 삼교에 미치지는 못하나 창경^{蒼勁}함은 문삼교를 추월한다"라 하였고 전군도^{錢君匋}, 섭로연^{葉潞淵}은 「휘절양파^{徽浙兩派}의 전각」에서 "하진은 문팽의 규칙을 바르게 하고 구성방법을 방일하게 변화시켜 교묘하고 치밀한 도법을 그의 의도대로 해버렸다." "그는 자기 스승을 전아^{典雅}로 하여 수윤^{秀潤}한 각풍을 유리^{流利}하게 하여 창고^{蒼古}하게 변화시켰다."라고 말하고 있다.

사실 문팽이 지닌 수윤함은 그가 원인^{元人}의 굴곡괴류^{屈曲乖流}를 싫어하고 송인^{宋人}의 풍운복고^{風韻復古}를 주안으로 한 결과일 것이다. 그리고 석재를 많이 쓰고 각도를 붓같이 구사한 하진의 주장이 유리창고^{流利蒼古}한 결실을 가져 왔다고 생각된다. 따라서 결론적으로 말한다면 문팽은 전통의 복고자이며, 하진은 예술의 창시자였다. 작품은 서로 대칭적이라 볼 수 있으나 그들이 함께 스스로의 풍격을 드러냄에 성공함으로써 문·하라 일컬어지는 근대 전각의 시조로 군림하였던 것이다.

2) 흡파^{歙派}와 정수^{程邃}

흡파를 세운 정수 (1605~1691)는 안휘성 사람으로 자는 목천^{穆倩}이며 호는 구구^{垢區}이다. 그는 초기에 문팽과 하진의 법을 배우고 훗날 흡파를 세웠다. 또한 젊어서 장포^{漳浦}의 황공도주^{黃公道周} 청강^{淸江}의 양공정린^{揚公廷麟}에서 공부하기도 하였으며, 만년에는 강도(江蘇省)에서 살았다. 금석고증학을 오래 연구하였고, 각인은 한대의 법을 깊이 연구하여 자기의 필의를 잘 표현하였다. 천도^{天都}(안휘성)의 사람들은 모두 그를 주종으로 했다 한다. 그는 산수화도 잘 그렸으며 시에도 능했다. 왕문간^{王文簡}의 「치춘시^{治春詩}」에 '백악 황산^{白嶽} 황산의 양일민^{兩逸民}'이라고 되어 있는 것은 손무언^{孫無言}과 목천^{穆倩}을 가리키는 것이다. 당시 인장 예도에 있어서 처음에는 문팽과 하진을 가장 높였으나 그것도 자주 접

蟬□閣〈程邃〉

狀上書連屋階前樹拂雲

己卯優貢辛巳學廉〈巴慰祖〉

東魯布衣〈巴慰祖〉

張野〈胡唐〉

하게 되면서 진귀함이 크게 소멸되고, 결국 그것은 다음 세대에서 버려지고 말았다. 이런 가운데 황산의 정목천 수邃는 시문과 서화를 가지고 천하를 분주히 했고, 그는 홀로 인학에 열중하여 문·하의 구습을 변화시켰으므로 세간에서는 이구동성으로 그를 크게 칭찬했다. 「역조인지歷朝印識」에는 이렇게 기록되어 있다. "목천은 사체서(眞·草·隸·篆)에도 밝았으며, 그는 진미공陳眉公(繼儒)의 제자이다. 젊었을 때 만년소萬年小(壽祺) 등 여러 사람들과 어울렸고 또한 전각에 전념하였는데, 각풍은 순고창아醇古蒼雅하며 일반 전각가가 미칠 일이 아니었다." 그는 만년에 왕호문汪虎文에게 나아가 자신의 작품을 바로 잡고자 보였을 때, 汪은 그에게 "군은 기고耆古를 버리고 무전繆篆(육서의 하나, 한대 인장에 사용한 전문의 일체로 얽히고 설켜 구불구불 구부러진 전서)으로 돌아가면 그곳에서 정파를 얻을 것이다"라고 말했다. 그 말을 목천은 마음 깊이 새겼다. 그런 까닭으로 그의 만년의 소작은 더욱 해내에서 귀하게 여겼다 한다. 그의 각법을 계승한 사람으

로는 파위조^{巴慰祖}(1744~1793, 자는 자적^{紫的} 호는 준당^{儁堂} 흡현인^{歙縣人}) 호당^{胡唐}(자는 자서^{子西} 호는 영도^{詠陶} 흡현인^{歙縣人}) 왕조^{汪肇}(1722~1780 일명 조룡^{肇龍} 자는 추천^{椎川} 흡현인^{歙縣人}) 등이 있으며 정수^{程邃}와 더불어 흡현사인이라 일컫는다. 그밖에 황려^{黃呂} 황종집^{黃宗緝} 정환륜^{程奐輪} 정금파^{程錦派} 강순^{江恂} 강덕량^{江德量} 부자 동순^{董洵} 왕성^{王聲} 등이 흡파의 맥을 이었다 할 수 있다. 여기에서 흡파 각풍의 특징을 말한다면, 전각도를 느긋하게 움직여 진·한시대의 고색을 띤 서풍을 재현하는데 능숙했다 할 수 있다.

3) 절파^{浙派}와 정경^{丁敬}

청대에는 각종 학문의 연구, 특히 고증학이 성행하게 되고 아울러 금석학이 발달하였다. 전서나 예서에 있어서도 고대의 서체에 관심이 높아지는 중에 절강성의 항주^{杭州}는 그 중심지가 되어 인인^{印人}들이 모여들고 절파^{浙派}가 형성되었는데 그 중심인물이 곧 정경^{丁敬}(1659~1765)이다.

정경의 자는 경신^{敬身}이고 호는 용홍산인^{龍泓山人} 또는 연림^{硏林}이며 만호^{晚號}는 둔정^{鈍丁} 무불경재^{無不敬齋}이다. 정경은 시문 서법 전각 화매와 금석비판의 학을 겸한 문학가이자 예술가이며 학자로 감식에 정교하고 수장품 또한 풍부했다.

西湖禪和〈丁敬〉

烎虛中圖書〈丁敬〉

兩湖三竺卍壑千巖〈丁敬〉

眞水無香〈蔣仁〉

그가 각인에 참고한 자료는 고새, 한주인^{漢鑄印}, 착인^{鑿印}, 옥인^{玉印}, 원인^{元人}의 주문인 등을 두루 섭렵하였고 명대 선인의 작품에서도 영양을 흡수하였으며 그 위에서 자기의 독창적인 뜻을 더하였다. 이와 같이 정경 전각의 체모는 매우 다방면에서 영향을 받았는데 이것을 간단히 요약한다면 다음의 7종류를 들 수 있는데 첫째, 주문의 소새. 둘째, 한주인의 백문. 셋째, 한주문인. 넷째, 한추착^{漢鎚鑿}의 백문인. 다섯째, 진한의 옥인. 여섯째, 원인의 원주문. 일곱째, 첨필 백문의 고문인등 이다.

그런데 정경의 인예^{印藝}에 있어서는 두 가지의 특징을 지적하지 않으면 안 된다. 그 첫째는 용도에 있어서 도봉^{刀鋒}이나 능각^{稜角}을 남김없이 나타내고 있다. 그는 여하한 체식을 새겨도 거의 가늘고 짧은 운도로 파쇄하여 가고 필세는 수발^{秀拔}, 반란^{斑爛}, 고박한 금석운미^{金石韻味}를 표현하고 있다. 그리고 다음은 자체의 처리에 있어

趙晉齊氏〈陳豫鍾〉

汪氏書印〈奚岡〉

平陽〈黃易〉

胡鼻山胡鼻山人〈錢松〉

薔薇一研雨催時〈趙之謙〉

蕭然對此君〈陳鴻壽〉

서 독자적 특색을 가지고 있음을 들 수 있다. 정경은 한인이 무전繆篆을 만들어 설문해자의 소전과 구별하는 것을 보고 그도 대담하게 고문, 예서, 속자를 사용하여 인에 넣었다.

예를 들면 도시한 「兩湖三竺卍壑千巖」의 「兩」, 「湖」, 「萬」, 「壑」字 등의 자획구성은 한인의 자서중에는 없는 것이다. 정경의 작품은 일정한 법식이 없고 천변만화한다. 이를 두고 조지겸은 그를 "교巧를 잊고 졸拙을 잊었다"라고 평했다. 절파는 후계자로 장인蔣仁, 황역黃易, 해강奚岡, 진예종陳豫鍾, 진홍수陳鴻壽, 조지침趙之琛, 전송錢松 등의 계승발전을 거쳐 청강고무淸剛古茂의 예술품격을 형성하며 인단印壇을 200여 년간 풍미했다.

그들은 모두 항주의 사람들로 서령西泠이 서호에 있어서 잘 알려진 다리의 이름이었으므로 사람들은 그들을 「서령팔가西泠八家」라고 불렀다. 또 여덟사람 내에는 시대적으로 전후가 있어 앞의 4명을 「서령사가」라 칭하고 후의 4명을 「서령후사가」라고 일컬었다. 이들은 전각뿐만 아니라 서화에도 능한 사람들로써 청조중기 예단의 중심적인 존재들이었다. 절파는 처음 하진을 시조로 하는 환파의 영향 아래 출발하였으나 그후 종래의 기려한 풍을 배제하고 새로이 발흥하여온 금석학의 영향을 강하게 받은 작풍을 전개하여 오랜 세월 인단을 새롭게 빛냈던 것이다.

위에 열거한 제자 말고도 절파를 계승한 사람으로는 김농金農, 정섭鄭燮, 호진胡震, 장연창張燕昌 등이 있다. 절강지방은 당시 오랜 세월 보전파莆田波인 임고林皐의 천하였으나 정경의 등장으로 인풍이 혁신되고 전각예술의 새로운 전기를 마련하였다고 볼 수 있다.

후대의 등산목鄧山木은 그의 저서 전각학篆刻學에서 이르기를 "정경은 한대의 각법을 배웠으나 그것만을 완고하게 지키지 않았는데 이러한 점이 대단히 좋다고 생각한다"라고 하였다. 이는 다시 말해서 학각과정에서는 한인을 바탕으로 하였으되 거기에 자신의 독창성을 잘 배합하였다는 뜻으로 해석된다.

4) 등파鄧派와 등석여鄧石如

고인을 종으로 한 환파皖派, 절파浙派는 무전繆篆을 사용하여 오랫동안 행하여 왔으나 그 폐단을 깨고 근대적인 신인풍新印風을 확립하여 등파의 개조로 된

守素軒　　　古歡(鄧石如)

사람이 곧 등석여(1743~1805)이다. 등석여의 자는 완백^{完白}으로 건륭8년(1743) 안휘성 회령에서 출생하여 초명을 염^琰이라 하였다가 후에 석여로 바꿨다. 전각은 어린 시절 부친에게 공부하기 시작하였고 후일 환파(휘파)에 속하여 명말의 감양(욱보)에게 경도되었다. 그의 전각은 고대의 금석을 비범한 노력에 의하여 서법과 도법을 혼연일체로 융합시켜 그 필의를 각기^{刻技}에 불어넣음으로써 근대 전각예술의 위치를 굳건히 했으며 서법 또한 힘차고 깊은 풍취를 지니고 있어 전을 예에 넣고 예를 전에 넣는 독창적 풍격을 나타내었다. 포세신^{包世臣}은 저서「예주쌍즙^{藝舟雙楫}」에서 "등석여의 전·예·해·행의 4체는 어느 것이나 본조제일이라" 말하고 있는바 전각 또한 그의 서와 같다. 등석여는 환파의 양질로부터 바탕을 배우고 그것에 자기의 창작력을 첨가하였다. 그리고 진·한의 印에 바탕을 두되 그것만을 오로지 우수하다고 생각하지 않았다. 이러한 점은 정경이 한대의 각법을 완고하게 지켜 나가지 않았음과 같은 것이라 볼 수 있다. 후세인은 석여의 전각을 비평하여 "그의 서는 인에 각한 전서의 서법을 살리고 인에 각한 전서는 서의 필법을 살린 것이다"라고 말하고 있다. 등파의 각풍을 잇는 자는 다음과 같다.

- 포세신^{包世臣}(1775~1855, 자는 성백^{誠伯} 호는 신백^{慎伯}이며 만호는 권옹^{倦翁}이고, 안오인^{安吳人})
- 오연양^{吳延颺}(1799~1870, 자는 희재^{熙載} 호는 양지 또는 양지 만호는 양용이고 의징인^{儀徵人})
- 조지겸^{趙之謙}(1829~1884, 자는 위숙^{撝叔} 호는 익보^{益甫}이며 만호는 비암 무민이고 회계인^{會稽人})
- 호주^{胡澍}(1825~1873, 자는 해포^{荄甫}, 속계인^{續溪人})

太羹玄酒(鄧石如)

胡澍之印(鄧石如)

長守閣(鄧石如)

등이 있으며 이들 중에 특히 오희재^{吳熙載}는 등

풍을 계승시켜 더욱 세련된 인면의 정취를 생출시켰다. 조지겸은 또한 등석여의 작품을 모범으로 하여 새로운 작풍을 세운 사람으로 이때에 이르러 금석학의 열기는 더욱 높아져 새로운 자료의 발굴 등이 원활히 이루어지게 되었으며 조지겸은 그것들을 잘 학취하여 교묘한 구성력으로 그 식취^{息吹}를 인에 불어넣었다. 권량명^{權量銘}이라든가 조판^{詔板}, 화폐, 또는 청동기, 경감^{鏡鑑} 등에 조각된 문자 등을 모두 수집하여 깊이 연구하였으며 이를 인문자로 채택하였다. 등산목^{鄧散木}은 그의 저서 「전각학」에서 "조지겸은 많은 전각가 중에서 독보적이라 해도 좋을 것이다. 그는 등석여 작품

鄭盦(趙之謙)

을 모범으로 하여 배우면서도 그것에 구애받는 일이 없었고, 또한 진대나 한 대 이래의 고작품을 모범으로 하여 배우면서도 그것에 구애를 받지 않았다. 심광과 안광을 구비한

足吾所好翫而老焉(黃士陵)

好學爲福(黃士陵)

자가 아니고서는 어찌 이와 같이 높은 경지에 도달할 수 있겠는가?"라 하였다. 이후 조지겸을 계승한 사람으로는 전식^{錢式}(錢松의 차자)과 주지복^{朱志復}, 조시강^{趙時棡}등이 있으며 등파의 뛰어난 후계자로 역희^{易熹}를 꼽을 수 있다. 그리고 오양지^{吳讓之}를 계승한 사람으로는 조목^{趙穆}이 있고, 오양지와 조지겸과 동시대인으로 서삼경^{徐三庚}(1826~1890)이 있는데 그는 화려한 작풍으로 당시 인단에 적지 않은 영향을 미쳤다.

5) 이산파^{黟山派}와 황사릉^{黃士陵}

이산파를 개척한 사람은 황사릉^{黃士陵}

(1849~1908)으로 자는 목보牧甫 또는 목보穆甫이고 호는 이산인黟山人이며 이현인黟縣人이다. 오양지와 조지겸의 작품을 계승하고 있어 넓은 의미에서는 등파 중의 일맥이라 볼 수 있다. 이산파의 각풍을 살펴보면 진인秦印을 모방하고 주문에서는 권량, 조판, 화폐의 문자를 잘 섞어 채택하고 있다. 각도를 직입시키고 있어 그 예리함과 역량은 당시 제일이라 할 수 있으며 그는 등·절의 양대파가 쇠미해질 때 탁연히 자성하여 일가를 이루었다. 그의 작풍을 계승한 이로는 이신李燊(자는 윤상尹桑, 호는 명가暝柯, 명가茗柯. 오현인吳縣人)이 있다.

6) 오파吳派와 오창석吳昌碩

문팽과 하진의 환파가 쇠퇴하고 절·흡 양파 또한 쇠미하고 등파의 제가도 점차 세상에서 중시되지 않을 시기에 후계자로 대두된 사람이 곧 오준吳俊(1844~1927)이다. 그는 근대 인단印壇을 풍미한 사람으로 자는 준경俊卿이며 호는 창석倉碩·昌碩·倉石, 약철若鐵, 부려缶廬, 노부老缶, 부도인缶道人이라 하였으며 만호를 대농大聾이라 하였다. 오창석은 초기 절파를 배우고, 이어 등석여, 오희재, 조지겸 등 선인의 장점을 취하였고 다시 석고문과 진한대의 고인古印, 봉니封泥, 전와磚瓦 등과 융합하여 독특한 작품을 전개하였다. 그의 전각은 허실상생한 장법으로 창경蒼勁하며 박후樸厚한 맛의 도법을 구사하여 하나의 인

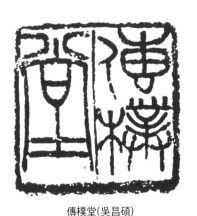

傳樸堂(吳昌碩)

聽松(吳昌碩)

장 속에 강건함과 유화로움, 고졸과 공치工緻, 법도를 따른 것과 상규를 벗어난 것 등이 상호 화해를 이루게 하는 특징을 지니고 있다. 한편으로는 그의 작품이 야일野逸하다 폄하시켜 오독吳毒이라 비방된 일도 있으나 실은 소박한 모습 중에 아름다운 풍자를 지니고 있음을 알 수 있다. 또한 오창석의 서법은 석고문을 중심으로 많은 금석을 연구하고 대전과 소전에 나타나있는 용필의 변화와 결구의 동세, 장법의 변화 등을 흡수하여 독특한 전서를 창출하였다. 그러한 까닭으로 그는 청조말기에서 민국 시기에 걸쳐 중국 서, 화, 전각에 있어서 가장 뛰어난 일인자로서 존중받았음은 주지의 사실이다. 오창석의 전각예술은 자국인 중국뿐만 아니라 우리나라와 일본 등 동양의 한자문화권의 전반에 걸쳐 큰 영향을 미쳤

缶翁(吳昌碩)

다. 후일 이 오파의 맥을 계승한 사람으로는 왕현王賢(자는 개이个簃, 강소성 해문인)과 비연費硯(자는 용정龍丁, 호는 불야거사拂耶居士, 송강인)이 있으나 그들의 스승에는 거의 미치지 못하고 있다.

7) 조파趙派와 조석趙石

조파는 조석(1874~1933)으로부터 시작된다. 그의 자는 석농石農, 호는 고니古泥이며 만년에는 스스로 이도인泥道人이라 하였다. 조고니는 처음에 동향인이며 오창석의 제자였던 이종李種으로부터 전각을 공부했다. 그가 29세때 심석우沈石友의 집에 가서 유학하면서 많은 금석서화의 소장품을 보게 되었고 따라서 그때 시야가 크게 넓혀져 그의 기예는 날로 발전하였다. 그즈음 오창석은 심가沈家를 자주 방문하였는데 그때 고니의 각인을 보고는 크게 칭찬하여 마지 않아 대성할 수 있을 것이라 말하였다 한다.

그후 오창석은 친히 고니에게 예사藝事를 가르쳤으며 그 후 고니는 오창석의 전수를 얻어 열심히 봉니문자를 연구하고 여러 가지를 융합하여 스스로 일가를 이루었다. 그의

각인은 용도가 강경정발剛勁挺拔하고 특히 장법에 치중하여 풍격이 고졸박무古拙撲茂하다.
또한 오창석은 둥근 곡선을 주체로 하고 있으나 그를 배운 조고니는 날카로운 직선을
주체로 하고 있음이 크게 다르다. 따라서 오창석을 공부하였으면서도 그의 각풍에 구애
받지 않고 일파를 세운 사람이 곧 조석이다.

君碩五十後作(趙石)

蓉城後裔(趙石)

松慶(趙石)

2 청대 전각의 주요 파맥 계보도

37

제3장 전각의 실기

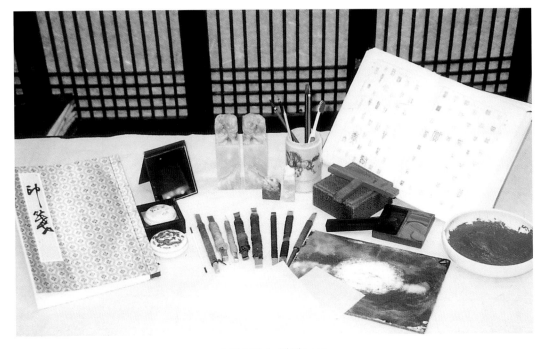

여러가지 전각도구

🔳 용구

전각작업을 하기 위해서는 기본적으로 먼저 용구들을 잘 갖춰야한다. 또한 그것들을 잘 다루는 것도 학각學刻의 기초가 된다. 다음에 전각작업에 필요한 용구들을 가려 설명한다.

▨ 전각도

▷각도의 조건 : 전각을 하기 위한 도구중에서 각도가 가장 중요한 공구임은 두말할 필요가 없다. 각도는 서법에 있어서 모필과 같아 철필이라고도 말한다. 전각도는 크게 중봉도(양쪽날)와 편봉도(한쪽날)로 구분하는데 석인재의 작업에서는 보통 중봉도를 많이 사용한다.

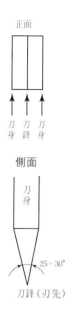

正面

刀　刀　刀
身　鋒　身

側面

刀
身

25~30°

刀鋒(刃先)

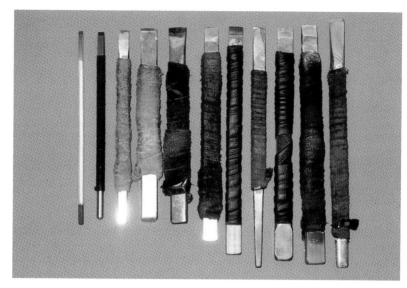

전 각 도

전각도의 키포인트는 인선^{刀先}(칼날)으로 중봉도에 있어서 인선의 연마경사각은 25°~30° 정도가 알맞다. 이 인선의 각도를 너무 얇게 하면 칼날이 약해질 뿐만 아니라 각인시 느긋하게 새길 수 없게 되어 각획이 다소 부박^{浮薄}하게 된다. 그리고 반대로 각도가 너무 두꺼우면 둔중^{鈍重}하여 인재에 입인^{入印}이 잘 안되므로 생동감 있는 각획을 만들기 어렵다.

각도의 크기도 대, 중, 소 등 몇 가지로 준비하여 인재의 크기에 따라 새길 수 있도록 하면 편리하다. 여기에서 소위 대도라 함은 각도의 폭이 약 10 ~ 12mm 정도이고 중도는 약 7 ~ 8mm, 소도는 약 5mm 정도를 말한다. 또한 도병^{刀柄}(칼자루)은 각도의 날을 포함하여 약 160 ~ 180mm 정도가 알맞으며 반드시 칼자루에는 땀의 흡수력이 좋은 가죽끈(쎄무)등으로 단단히 감아 집도하기에 편리하도록 만들어 쓰는 것이 좋다.

실제 작업시 칼자루의 형태나 굵기 등은 각인에 매우 큰 영향이 미쳐짐을 알아야한다. 다시 말해서 도병이 너무 가늘어서 잡고 힘을 가하기에 매우 불편하다든가 손땀의 흡수가 잘 안되어 미끄러지게 되면 조건이 좋은 것보다 몇 배의 힘이 더 들기 때문이다. 각도의 재질 또한 중요한 요소이다. 그러므로 칼날은 열처리가 잘된 단조강이나 특수 합금강 등 강하면서도 인성^{靭性}(질긴 성질)이 풍부한 소재로 되어있는 것을 선택해야 한다. 석재를 다루는 일이므로 재질이 강하기만 하고 인성이 모자라면 작업시 각도의 날이 점점히 깨져나가는 일이 흔히 있다. 따라서 아무리 제 조건을 갖춘 각도

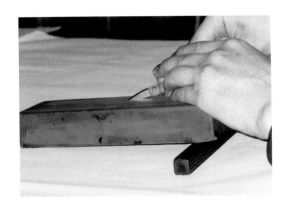

숫돌

〈연마면이 잘 밀착된 상태〉

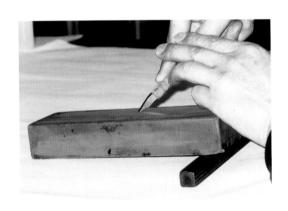

磨刀

〈연마면이 밀착되지 않은 상태〉

라 할지라도 핵심이 되는 날이 약하면 무용지물일 뿐이다. 근래에는 공구상 등에 가면 금속을 절삭하는 공구강 등이 매우 다양하게 나와 있어 그것을 구입하여 만들어 쓰는 일도 가끔 볼 수 있다. 인재의 재질은 각양각색이므로 각도 또한 인재의 성격에 맞춰 다양하게 준비해두는 것 또한 매우 현명한 일이다.

▷마도磨刀요령 : 각도를 구입하여 오래 사용하다보면 아무리 강한 재질을 지닌 칼이라해도 날이 마모되기 마련이다. 이때에는 다시 날을 세워야 하는데 마도하는일이 초보자에게는 그리 쉽지 아니하므로 그 요령을 잘 익혀둘 필요가 있다.
각도에 있어서 가장 중요한 부분은 곧 인선으로 특히 양쪽 모서리날은 인재에 바로 입

석人石하여 새겨나가는 부분이다. 따라서 각도는 이곳이 가장 빨리 마모되면서 둥글게 변한다. 이렇게 칼날이 마모되면 작업시 각도가 미끄러지는 현상이 일어나고 자칫 손가락등에 상처를 입히기도 하며 각획 또한 우수한 선질이 되지 못한다.

(×)
잘못갈린 칼날

(○)
잘갈린 칼날

칼날이 이와 같이 둥글게 마모되면 먼저 인선이 일직선이 되도록 연마한 후 양쪽 연마경사면을 숫돌에 완전 밀착시켜 날이 설 때까지 오랜 시간 연마하여야 한다. 이때 빨리 연마하기 위해 칼날을 밀착시키지 않고 세워갈면 인선의 각도가 커져 각인이 잘 안되므로 주의해야 한다.

손쉬운 마도를 하기 위해서는 연마용 전동 그라인더(약1~2마력)가 한 대쯤 필요하다. 전동 그라인더는 전기모터나 공구류 등을 판매하는 곳에 가면 구할 수 있으며 가격도 그리 비싸지 않다. 그러나 일반적으로 숫돌을 많이 사용하는데 처음에는 거친 면에 대고 연마하여 날을 세운 후 다음엔 고운 면에 연마하여 마무리해야 예리한 칼날을 세울 수 있다. 각도는 인사동이나 전국 필방에 가면 손쉽게 구할수 있다.

▩ 석인재

전각용 인재는 석인재가 가장 좋다. 춘추전국시대부터 송, 원에 이르기까지의 인장의 재료로는 대부분 동을 사

여러가지 印材類

용했는데 석재가 등장하면서부터 전각이 일반에게 유행하기 시작했다. 석인재는 부드러워 운도하기가 자유스럽고 다양한 표현이 가능하기 때문에 가장 많이 쓰는 전각용 인재이다.

석인재는 주로 중국에서 생산된다. 그 종류로는 수산석壽山石, 청전석靑田石, 창화석昌化石등이 유명하며 그 가운데에 전황田黃이나 계혈鷄血, 부용芙蓉, 수정동水晶凍등은 매우 값이 비싸 황금에 버금간다. 그러나 일반 연습용은 비교적 가격이 저렴하기 때문에 구입에 어려움이 없다. 우리나라에서도 해남석海南石 등이 있어 석질이 우수한 편이나 생산이 잘 안 된다.

인재를 세는 단위는 과顆, 또는 방方이라 한다. 연습용 인재를 구입할 때는 석질을 잘 보고 골라야 하는데 너무 단단하거나 무르면 각인이 용이하지 않으므로 되도록 인면에 가볍게 각도를 넣어보는 것도 하나의 요령이다. 인재에 대한 자세한 사항은 해당 항목에서 다루기로 한다.

▨ 인니印泥

인니는 수은이나 유황을 태워서 만든 은주銀朱에 피마자유를 혼합하여 만든다. 흔히 인육印肉, 또는 인주라고도 하며 비교적 고가품이므로 연습용과 작품용으로 구별해서 구입해두는 것이 좋다. 특히 작품용 인니는 고급품을 써야만 오래가도 기름기가 번지지 않는다. 중국 서령인사西冷印社에서 생산하는

「광명光明」, 「미려美麗」, 「전족箭簇」 등이 가장 많이 사용하는 제품으로 품질이 매우 양호한 편이다.

▨ 인상印床

인상은 인면포자를 할 때나 각인할 때 인재를 고정시키는 것으로 전각대라고도 한다. 초보자가 인재를 왼손에 잡고 오른손으로 새길 경우 오른손의 집중력이 왼손에 빼앗겨 버리기 때문

에 이럴 때는 인상을 사용하는 것이 효과적이다. 또한 목재나 죽근등에 새길 때라든가 소인을 새길 때에도 꼭 필요하다. 그러나 대인을 새길 때나 특히 자연적인 의취를 찾는 쪽에서는 처음부터 인상을 사용하지 않는 일이 많다.

▨ 먹과 주묵

먹은 보통 사용하는 것이면 좋으나 주묵朱墨은 가급적 양질의 것으로 잘 골라 구입해야 한다. 주묵이 좋지 않으면 인면수정등의 작업시 결코 용이하게 되지 않기 때문이다. 주묵은 여러가지 제품이 많으나 일본산이 우수한 편이다. 주묵을 고를 때에는 다소 고가이더라도 은주의 순도가 높고 그 자체 중량

이 무거운 것을 구입하는 것이 좋다. 좋은 주묵은 각인하는 중이라도 인문포자한 것이 지워지는 일이 없다.

▨ 세필과 벼루

붓은 세필로 끝이 예리하게 잘 빠진 것이어야 하며 묵과 주묵용으로 각각 한 자루씩 준비하여야 한다. 그리고 벼루는 가급적 소연小硯으로 묵과 주묵을 함께 쓸 수 있도록 한 몸으로 제조된 것이라야 휴대하기가 간편하다.

▨ 인전印箋

인전이란 인을 찍는 용지를 말한다. 백색지로서 얇고 종이의 표면이 부드러우며 인니의 기름을 잘 흡수하는 종이가 좋다. 중국산 면련지綿連紙나 나문전羅文箋등의 화선지를 사용하면 된다.

▨ 인욕印褥

검인鈐印할 때 인전밑에 까는 받침판을 인욕이라 한다. 별도의 인욕이 없을 경우 고무판을 쓰기도 하고 경우에 따라서는 얇은 도록류를 받치고 찍기도 하나 가장 좋은 방법은 두꺼운 투명아크릴판(두께 10mm이상)위에 복사용지를 몇 장 깔아놓고 찍으면 인선이 살고 인영이 깔끔하게 나타난다.

▨ 인구印矩

인을 찍는 위치를 결정할 때 인장이 움직이지 않도록 잡아주는 정규定規를 인구라 한다. 그 종류로는 L형, T형의 것이 일반적이며 플라스틱 수지로 된 것도 있으나 흑단으로 만든 목제가 가장 좋다.

▨ 사포(Sand Paper)

사포는 인재를 연마하거나 간단한 각도의 연마에도 사용된다. 늘 사용하는 소모품이므로 #120, #300, #600, #1000, #1500등 거친 것부터 아주 고운 것까지 고루 준비해 두는 것이 쓰기에 편리하다. (#1500이상은 청계천 등의 공구상가에 있음)

▨ 사포판

사포판은 인면을 연마할 때 반드시 수평이 나오도록 갈지 않으면 안 되기 때문에 준비해 두어야 한다. 인면 연마시 보통 사포에 물을 뿌리며 작업을 하게 되는데 이때 사

포가 물을 먹게 되면 자꾸 말리거나 뒤틀려서 매우 불편하다. 만일 이런 상태에서 연마하게 되면 틀림없이 인면의 가장자리가 많이 갈려 수평면이 되지 않는다. 따라서 사포 한 장 크기의 플라스틱 판(두께 5mm이상)의 앞뒤면에 순간접착제를 사용하여 사포를 완전 밀착시켜서 쓰면 매우 편리하다.

▨ 자전

자전은 용구라고 할 수는 없으나 전각작업에 있어서 필수적으로 갖춰야 할 중요한 검자 자료이다. 특히 창작을 위해 자전은 다양하게 준비해두는 것이 바람직하다. 근래에는 일본이나 중국 등에서 간행된 여러 종류의 자전류가 들어와 문자의 검자자료로 편리하게 사용된다. 일반적으로 많이 사용하는 것으로 다음과 같은 것들이 있다. 「篆刻字林」, 「金石大字典」, 「中國篆刻大字典」(上, 中, 下卷), 「綜合篆隷大字典」, 「篆刻字典」(上, 下卷), 「字統」, 「古文字類編」등…

▨ 기타 용구

그밖에 필요에 따라 소척小尺, 직각자, 손거울, 칫솔, 쇠톱, 숫돌 등이 필요하며 각인 시 발생하는 석분이 다른 곳으로 분산되지 않도록 바닥에 까는 모전은 두꺼운 천이나 쎄무판 (60×60㎝정도)을 준비해두는 것이 좋다.

② 용재

　전각용 인재로는 석재, 죽근, 목재, 상아, 옥 등 여러 종류가 있으나 여기에서는 현재 전각용재로 가장 많이 사용하는 석인재만을 간략히 설명한다. 석인재는 주로 중국에서 생산되는 것을 많이 쓰는데 그 대표적인 종류는 다음 몇 가지로 나누어 설명할 수 있다.

광물류 인재(銅章)

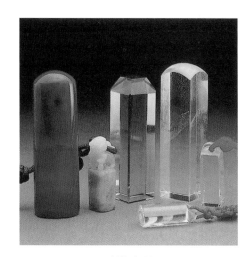

수정과 玉

▨ 청전석青田石

청전석은 절강성浙江省 처주處州의 청전현青田縣에서 나온다. 색깔은 청, 홍, 황, 자紫, 흑, 담홍, 담황 등이 있으며 동석凍石(석질의 눈이 가늘고 윤택, 투명한 것)으로 된 것이 좋다. 석질에 따라 등광동鐙光凍, 어뇌동魚腦凍, 송피동松皮凍, 백과동白菓凍등 그밖에 여러 종류가 있다. 청전석 중에서 최상급의 인재는 황색의 반투명한 등광동으로 석질도 매우 좋으며 그 값은 황금과 비견된다.

木紋青田

青田煨紅

燈光凍

木紋青田

燈光凍

■ **수산석**壽山石

수산석은 복전성福建省 복주시福州市 수산촌壽山村 일대에서 나온다. 생산지역에 따라 전갱, 수갱, 산갱으로 구분되며 이중에서 전갱이 가장 우수하고 다음은 수갱을 꼽는다.

▷**전갱**田坑 : 전석田石이라고도 하며 전황田黃, 백전白田, 흑전黑田이 있다. 전황은 수산석 중의 최고급품으로 석질이 매우 좋다. 생산량이 적고 희귀하여 그 값이 매우 높다.

▷**수갱**水坑 : 석질이 투명하고 결동되어 있으며 광택이 풍부하다. 물고기의 뇌가 분포되어 있는 듯한 어뇌동을 비롯해 수정동, 우각동牛角凍, 천란동天蘭凍, 도화동桃花凍 등 여러 가지 종류가 있으나 이중에서 어뇌동이 가장 좋다.

▷**산갱**山坑 : 그밖에 산갱으로는 양산동羊山凍, 고산동高山凍, 부용동芙蓉凍 등이 있다.

壽山田黃凍石

壽山鷄血石

壽山白水晶

壽山黃水晶凍

壽山鷄血石

壽山魚腦凍石

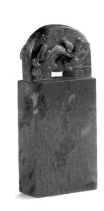

壽山老坑鷄血石

■ **창화석**昌化石

창화석은 절강석, 창화현에서 나온다. 생산지역에 따라 수갱水坑과 한갱旱坑 등 두 가지 종류가 있는데 수갱에서 나오는 것이 석질이 좋아 매우 귀하다. 창화석 중에 최상의 것은 계혈석鷄血石으로 이것은 청전의 등광석, 수산의 전황석과 함께 중국인재의 삼대명품으로 불리운다. 계혈석은 반지동牛脂凍이라고도 하며 혈분포의 다소에 따라 전홍, 사면홍, 대면홍, 단면홍, 국부홍 순으로 그 가치를 정한다. 계혈석 다음으로는 오동烏凍을 꼽으며 그 외 황동黃凍, 회동灰凍, 우각동牛角凍등을 들 수 있다.

昌化牛角凍鷄血石

昌化凍地鷄血石 (原石)

昌化牛角凍鷄血石 昌化花彩石類

■ 기타石

그 밖의 석인재로는 복건성 보전에서 나오는 보전석莆田石을 비롯하여 파림석巴林石, 매정석煤精石, 초석楚石, 대송석大松石등이 있으며 근래에는 라오스 석이 나오기도 한다.

또한 우리나라에서 나오는 인재로는 해남석의 석질이 좋으나 요즈음은 생산이 잘 안되어 좋은 것을 구하기가 쉽지 않다. 그러나 근래에는 북한산 인재도 가끔 들어오고 있는데 석질이 비교적 좋은 편이다. 이상의 석인재는 서울 인사동의 인재 전문 취급점에 가면 종류에 따라 저렴한 가격으로 쉽게 구입할 수 있다.

巴林鷄血石　　　　　　　　　　煨氷紋石

❸ 임모각법臨摹刻法

임모각臨摹刻이란 선인의 작품을 모방해 보는 것으로 우리가 학서하는 과정에서 보자면 고첩을 부단히 임서하는 데에서 고인의 정신을 체득하고 나아가 필획의 선질과 결구의 원리를 익혀 결국 좋은 작품을 창작해 낼 수 있다. 이러한 점은 전각에 있어서도 마찬가지로 고인을 많이 임모함으로써 전각의 실체를 알게 되며 나아가 인의 창작에 크게 활용할 수 있는 것이다. 이와 같이 어떤 예술의 창작이든 기초과정에서는 다른 작품의 모방을 통해서 얻어지게 되는데 이는 고금을 통하여 변함이 없는 것 같다. 다만 여기에서 생각할 바는 어떤 작품을 대상으로 하여 모방하느냐 하는 것이 중요하다 하겠다. 학각과정에서 고인의 모각은 우선 한인漢印에 그 바탕을 두어야 한다. 그것은 진한인秦漢印의 심오장중한 의취와 고졸미, 그리고 자법과 장법의 조형감 이 전각공부의 기초를 세우는 토대가 되기 때문이다. 이와 같이 튼튼한 바탕을 다진 후에 점차 나아가 명·청대 명가의 작품까지 고루 섭렵한다면 비로소 전각예술의 변천과정과 창작의 깊은 이치를 깨닫게 될 것이다. 여기에서는 모각을 위주로 다룬다.

1. 인문상석印文上石

인문상석이라 함은 모각할 대상인이 정해진 후 그 인문을 인재에 옮겨 포자布字하는 것으로 다음의 두 가지 방법이 있다.

▨ 전사법轉寫法에 의한 인문상석요령

이 방법은 초학자가 처음 모각摹刻을 하기에 용이한 방법으로 다음과 같은 순서에 의하여 작업한다.

(가) 먼저 전사용지(반투명한 얇은 밀랍지 종류)를 준비한다. 화선지를 사용할 경우에는 얇고 매끌한 것으로 발묵이 되지 않는 한지류가 좋다.

(나) 모각할 원인原印을 선인選印한다. (이때 원인과 같은 크기의 모각용 인재도 준비한다.)

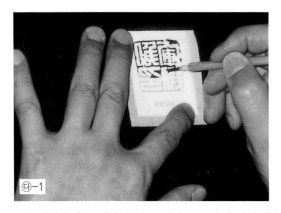
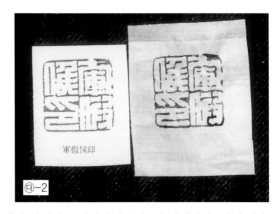

(다) 전사용지를 원인에 대고 세필로 문자의 외각선을 따라 섬세하고 정확하게 본을 떠 완성한다. 이때 사용하는 먹물은 되도록 맑고 진한 것이 좋다.

(라) 준비된 인재에 주묵을 고르게 도포한 후 건조시키고 앞서 본뜨기가 완성된 전사용지의 인문이 주묵을 바른 인면에 바르게 접착되도록 덮어씌운 후 움직이지 않게 네 변을 아래로 꺾어 고정시킨다.

(마) 인면 위의 전사용지 표면에 깨끗한 붓으로 물을 바른다. 이때 전사용지에 습기가 촉촉이 밸 수 있도록 해야만 한다.

(바) 전사용지의 안쪽, 즉 인문이 본떠진 쪽까지 습기가 적당히 투과되어 배었을 때 물을 바른쪽의 남은 습기를 흡습지로 몇 번 눌러 제거하고 다시 그 위에 얇은 종이를 한두 장 겹쳐놓고 손톱 등으로 골고루 문질러준다.(이때 본뜬 인문이 인재에 반전된다.)

(사) 전사용지를 떼어내고 원인과 비교하며 미흡한 부분을 수정, 보완한다.

▨ 필사법^{筆寫法}에 의한 인문상석 요령

이 방법은 세필로 인면에 직접 인문을 써 넣는 것으로 권장할 만한 상석요령이다. 원인을 보면서 인문자를 역으로 인면에 올리는 일이기 때문에 특히 서예적 안목이 높아야 된다.

이때 원인의 상하좌우 공간이라든가, 획간 및 자간 등을 면밀히 살펴 인문의 입인^{入印} 작업을 해야한다. 그 요령은 다음과 같다.

(가) 원인을 선인한 다음 네 변에 접선시켜 정사각형을 만든 후 정확히 16등분하여 방안선을 긋는다.

(나) 원인과 같은 크기의 모각할 인재를 골라 인면을 곱게 정리하고 (#600정도의 사포 사용) 주묵을 얇고 진하게 도포하여 (가)와 같은 요령으로 방안선을 긋는다.

(다) 방안선이 그어진 원인(인영)을 손거울에 비춰 거꾸로 나타나게 한다.

(라) 거울에 반전된 원인을 보며 세필로 직접 한 획, 한 획 필사하여 입인하도록 한다(이 때 인변까지 자세하게 작업할 것).

(마) 인문의 입인이 일단 끝나면 묵필과 주묵필을 번갈아 사용하여 완전하게 수정, 완성한다.

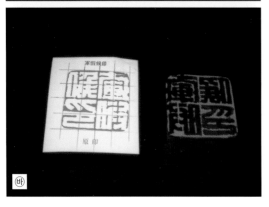

(바) 원인과 상석이 완성된 인.

▨ 모사법摸寫法에 의한 인문상석 요령

이 방법은 원인의 인영을 보면서 인재에 직접 샤프펜슬 등을 써서 상석하는 것으로 다음의 요령에 의해서 작업한다.

(가) 먼저 모각할 것을 선인한다.

(나) 선인된 인영의 네 변에 접선시켜 정사각형을 만들어 안에 넣고 정확히 등분하여 (16등분 정도) 방안선을 긋는다.

(다) 모각할 인재의 인면을 # 600 ～ # 1000 사포로 곱게 수평이 되도록 정리하고 주묵을 도포하여 (나)와 같은 요령으로 방안선을 긋는다.(이때 인재의 크기는 자유)

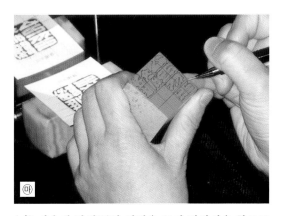

(라) 방안선이 그어진 인영을 손거울에 비춰 거꾸로 나타나게 한다.

(마) 거울에 반영反映된 인영을 보며 방안선을 참고로 하여 준비된 인재에 샤프펜슬로 문자의 외각선을 본떠 넣는다.(이때 인변까지 가급적 정확하게 그려 넣어야 하며 인영과 인재의 크기에 비례하여 획선의 굵기나 여백의 공간비 등이 맞아야 한다.)

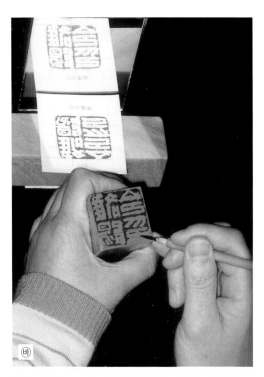
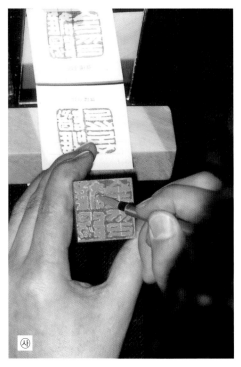

(바) 인영을 보며 연필선이 완벽하도록 미비한 곳
을 수정, 보완한 후 연필선이 완성된 인문에
주, 백문에 따라 쌍구전저법雙鉤塡底法 : 문자는
남겨두고 인저에 먹을 넣는 방법이나 쌍구전
자법雙鉤塡字法 : 인저는 남겨놓고 인문에 먹을
넣는 방법으로 먹을 채워 넣는다.

(사) 인영과 비교하여 먹과 주묵을 번갈아 가
며 미비한 곳을 수정, 보완한다.(이때 인
변의 상태까지 완전하게 하여 실제 각인
된 형상이 된 것 같이 정밀하게 작업하도
록 한다.)

2. 각인刻印

초보자가 각도를 운도한다는 것은 그리 쉬운 일이 아니다. 따라서 능숙한 도법을 구
사하기 위해서는 먼저 각도가 손에 익을 수 있도록 도법의 훈련을 많이 해야 한다.

모각은 어떤 인을 대상으로 하여 모방하는 작업이기 때문에 첫 단계는 외면적 형태를
모방하는 단계로 볼 수 있다. 따라서 가급적 인문의 인면상석이 정확해야 한다. 그리고
새길 때에는 원인과 면밀히 대조하면서 획선과 결구를 잘 살펴 각인하는 습관을 갖도록
하는 것이 좋다.

첫 단계가 지나 도법이 어느 정도 능숙해지면 다음 단계는 외면적 형태뿐만 아니라 고
인의 정신까지 닮도록 노력해야 한다. 따라서 이때는 인이 지니고 있는 내면적 특징을
잘 살펴야 한다. 정신이 깃들지 않고 형태만 따르다 보면 옛사람의 심오한 뜻을 체득하

지 못하기 때문이다. 초보자가 각인을 할 때에는 가급적 인상印床을 사용하는 것이 좋다. 각자는 되도록이면 인문순으로 작업하되 선의 변화와 획의 짜임 등을 고려하여 한 번에 작업을 끝내려 하지 말고 수차에 걸쳐 탁인해 보면서 수정을 가하여 완성하도록 한다. 그렇기 때문에 백문획은 인면에 올린 상태보다 다소 얇게 새기고 주문획은 다소 굵게 새겨 수정할 수 있는 여유를 남겨두도록 하는 것이 좋다. 그리고 각인시 인면의 가장자리, 즉 인변에 근접한 획을 새길 때에 너무 강하게 입도하면 인재가 깨져나가면서 손을 다치게 할 염려가 있으므로 특히 주의해야 한다.

3. 모각의 실례

▨ 한인漢印의 모각

우측의 「군가후인軍假候印」은 한나라시대 군후부이軍後副貳의 관인으로 세상에 전해오는 많은 유품의 하나이다. 인면의 사분할과 점획간의 균칭적 배열, 곡선의 변화, 종획과 횡획의 조화 등은 한인의 기본적인 전형이라 할 만하다. 또한 이 인에서 나타나는 전절轉折

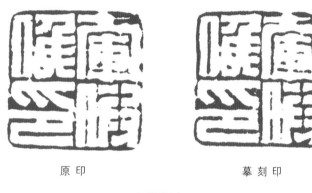

原印　　　　摹刻印

軍假候印

부분도 기초를 공부하는 데에 최적의 요건을 갖추고 있다. 다음의 내용을 참고하여 모각작업에 임해보도록 한다.

먼저 자체에 대해 정확히 파악한다. 한인의 서체는 주로 모인전摹印篆이므로 모각할 때에는 원인을 자세히 관찰하여 자형을 정확히 알고 신중하게 포자布字하는 것이 중요하다. 좌측의 원인은 비교적 인문의 획이 고르게 갖춰져 있어 인면의 배치는 분할된 1/4 면적내에 한자씩 넣기가 그다지 어렵진 않다. 다만 편과 방의 조화, 획과 획, 자와 자간의 정확한 분간에 힘써야 한다.

장법상 한인의 특징은 균일한 굵기, 종획은 수직이고 횡획은 수평, 분간포백分間布白의 조화 등이기 때문에 이 점을 유지하여 인면 전체에 유지하도록 해야 한다.

도법은 전체적으로 선의 굵기에 큰 변화가 없음에 유의하여 쌍입정도법^{雙入正刀法}을 써서 평온하며 혼후 단정한 선질이 나오도록 새긴다. 이때 인문이나 변연등에 드러난 잔흔^{殘痕}은 고인의 적(跡 : 오래 지나면서 자연적으로 마모된 것)이므로 고색이 나오도록 가급적 원인에 가깝도록 표현해 본다.

▨ 고새^{古璽}의 모각

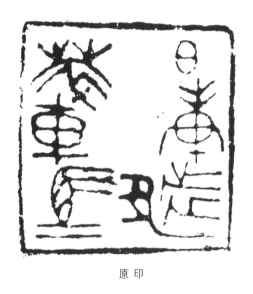 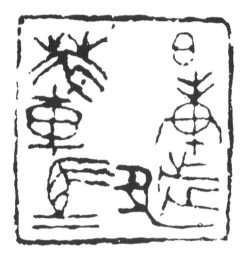

原 印 摹 刻 印

〈日庚都萃車馬〉

고새는 대개 진^秦 이전의 인을 총칭해서 부르는 말이다. 종류로 관사새^{官私璽}로부터 성어^{成語}, 길어^{吉語}, 초생새^{肖生璽} 등이 있다. 재료는 금, 은, 옥 등도 쓰지만 대부분 동으로 백문과 주문이 있으며 자체는 거의 금문에 가깝다. 그러나 판독이 불가능한 것도 적지 않다. 좌측의 원인 「日庚都萃車馬」는 매우 큰 것으로 사방 7㎝ 정도되며 장법이 매우 재미있다.

「日」자를 우측상단에 포자하면서 매우 작게 구성하고 상대적으로 좌의 「萃」를 크게 하여 대소의 대비효과를 꾀하였다. 또 「都」자와 「馬」자는 인면의 좌우 하단에 자리를 잡고 여러 개의 수평 횡획을 여유 있게 배열하여 인면 전체의 안정감을 갖게 하였다.

특히 인면의 중앙에서 상부까지 시원하게 여백으로 처리한 공간과 변연에서 느끼는 절주감^{節奏感}, 태세^{太細}, 대소에 의한 변화의 장법 등 기고의 회화적 구성은 이천 수백년전

의 고새라고는 생각되지 않을 만큼 매우 현대적인 감각을 지닌 작품이다. 전각인이라면 인의 특징을 잘 살펴 한번쯤 모각해야 할 필요가 있는 인장이다.

▨ 청대세문인淸代細文印의 모각

익보益甫 조지겸趙之謙은 청대의 많은 전각가 중에서도 상당히 독특한 작풍을 수립한 사람이다. 그의 인학印學은 절파浙派로부터 시작하여 등파鄧派를 거쳐 한인漢印의 중후함과 정연한 진전풍秦篆風 등 가능한 한 전서의 다양성을 추구하고 연찬하여 폭넓은 각풍을 나타내었다. 이러한 그의 작풍은 후일 오창석吳昌碩 등에게 큰 영향을 주었다. 특히 그의 양각세문인陽刻細文印은 전각을 공부하는 사람들이 익히고 넘어가야 할 과정이라 생각된다. 좌측의 다자인「二金蜨堂雙鉤兩漢刻石之記」는 소전을 늘리거나 줄이거나 하여 12글자를 한 자 한 자 인면에 무리 없이 구성하였는데, 모각시 이러한 인문을 인면에 정확하게 거꾸로 옮기기가 쉽지 않다. 따라서 한 획, 한 점을 밀랍지에 충실히 베껴 전사법으로 작업하는 게 좋다.

그리고 이러한 인은 선질이 미묘하고 매우 가늘어서 세부적인 신경을 쓰지 않으면 안된다. 예를 들면 글자와 글자, 획과 획간의 간격, 곡선의 변화, 글자 내에서의 대칭, 선획의 굵기등 원인을 철저히 파악하여 인면에 배치해야 한다. 또한 조지겸인의 도법은 깊고 예리하게 새기는 것이 큰 특징이다. 따라서 원인과 같도록 하기 위해서는 한번에 다 새기려 하지 말고 몇 차 보도補刀를 가해 정밀하게 완성하도록 해야 한다.

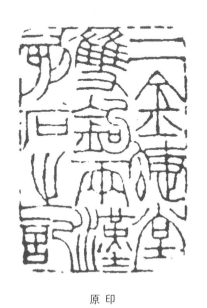

原 印

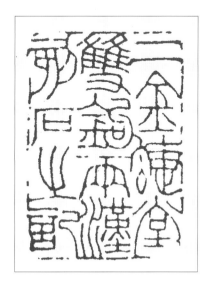

摹 刻 印

二金蜨堂鉤兩漢刻石之記

고새 및 진·한·명·청대 인의 모각자료

전각에 입문하게 되면 우선 많은 모각을 해 봐야 한다.

다음에 수록된 인장은 고새 및 진·한을 비롯하여 명·청대인을 채록한 것으로 가급적 모두 모각해 보도록 한다.

▨ 고새古璽 및 진·한대인秦·漢代印

1. 行士之鉥

2. 右司馬鉥

3. □易□司馬銚

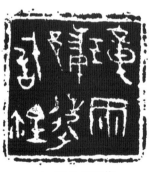

4. 璋□□選信鉥

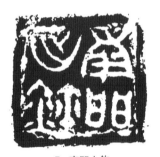

5. 南門之鉥

6. □猷之鉥

7. 軍計之鉥

8. 行□之鉥

9. 長金之鉥

10. 大車之鉨之

11. 田□之鉨之

12. 專室之鉨之

13. □戒之鉨

14. 工東門鉨

15. 易□邑□晶之鉨

16. 車

17. 安

18. 敬

19. 美

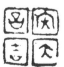

20. 大吉昌内

21. 日敬毋治

22. 平陰都司工

23. 富昌韓君

24. 事_坤

25. 安身

26. 鄭同

27. 重馬

28. 王　不

29. 全飲

30. 成業

31. 敬

32. 孫九盉

33. □官之鉨

34. 長猗

35. 陽城慶

36. 秦是

37. 異耳

38. 豉□

39. □城發弩

40. 衛生達

41. 肖(趙)□

42. 陽閒

43. 宜土祭尊

44. 定胡軍司馬

45. 南郡候印

46. 姚朗言事

47. 軍曲候之印

48. 營軍司馬丞

49. 右右淳般

50. 遲廣從印

51. 西海羌騎司馬

52. 周隱印封

53. 新野令印

54. 豊長之印

55. 軍司馬之印

56. 郭廣印信

57. 蒼梧侯丞

58. 三封左尉

59. 朔寧王大后璽

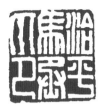

60. 洽平馬丞印

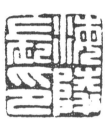

61. 海陵長印

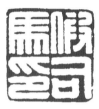

62. 假司馬印

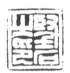

63. 射充之印

64. 邯鄲堅石

65. 軍曲侯印

66. 尹充私印

67. 郭廣都印

68. 射充之印

69. 軍假侯印

70. 大司馬章

71. 强新成印

72. 冠仁之印

73. 郭嬰之印

74. 牙門將印

75. 部曲將印

76. 駱長□印

77. 雒陽令印

78. 濟陽令印

79. 郭廣印信

80. 史左

81. 膠東令印

82. 部曲督印

83. 王尊私印

84. 胸長之印

85. 軍曲侯印

86. 楪榆長印

87. 騎五白將

88. 立節將軍長史

89. 軍司馬印

90. 陳尊

91. 都侯之印

92. 朔方長印

93. 廣陵王璽

94. 廣武將軍章

95. 晋陽令印

96. 舞陽丞印

97. 軍曲侯印

98. 康陵園令

99. 厚丘長印

100. 部曲督印

101. 淮陽王璽

102. 別部司馬

103. 館陶家丞

104. 諫蒼印信

105. 傳聯印信

106. 張國印信

107. 王岑之印

108. 馬駿印信

109. 王育印信

■ 明·清代印

文彭

110. 琴罷倚松玩鶴

何震

111. 筆研精良人生一樂

112. 黃山白岳

113. 無邊風月

114. 雲中白鶴

梁袠

115. 蘭生而芳

116. 闇然堂圖書記

蘇宣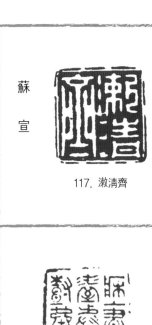

117. 漱清齋

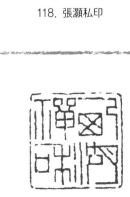

118. 張灝私印

程邃

119. 蟫藻閣

120. 牀上書連屋階前樹拂雲

丁敬

121. 西湖禪和

122. 烎虛中圖書

蔣仁

123. 眞水無香

陳豫鍾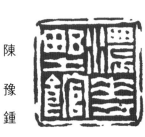

124. 濃華野館

黃易

125. 小松所得金石

126. 一笑百慮忘

127. 平陽

128. 蕭然對此君

70

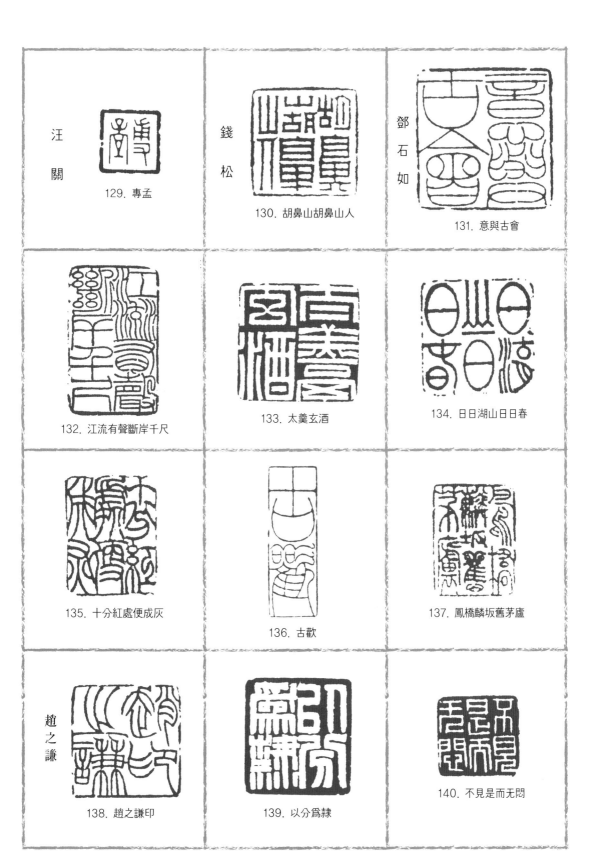

汪關

129. 專孟

錢松

130. 胡鼻山胡鼻山人

鄧石如

131. 意與古會

132. 江流有聲斷岸千尺

133. 太羹玄酒

134. 日日湖山日日春

135. 十分紅處便成灰

136. 古歡

137. 鳳橋麟坂舊茅廬

趙之謙

138. 趙之謙印

139. 以分爲隸

140. 不見是而无悶

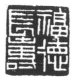

141. 福德長壽

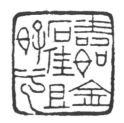

142. 壽如金石佳且好兮

143. 鄭齋所藏

144. 會稽趙之謙印信長壽

145. 胡澍之印

146. 長守閣

吳讓之

147. 觀海者難爲水

148. 吳熙載印

149. 畫梅氣米

150. 桃華書屋

徐三庚

151. 延陵季子之後

152. 壽仙

153. 江山爲助筆縱橫

154. 世人邦得知其故

155. 兩游雁漡四入天台

156. 赤泉駐年

黃士陵

157. 十六金符齋

158. 好學爲福

159. 足吾所好翫而老焉

吳昌碩

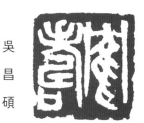

160. 鶴壽

161. 七十老翁

162. 且飲墨瀋一升

163. 石尊

164. 楊質公所得金石

165. 長樂

166. 畫奴

167. 二耳之聽

168. 破何亭

169. 聽有音之音者聲

170. 谿南別野

171. 穆如清風

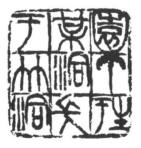

172. 園丁生于某洞長于竹洞

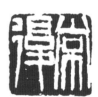

173. 常復

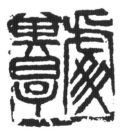

174. 處其厚

175. 爂禪

176. 老蒼

177. 泰山殘石樓

178. 和氣日入故曰重積德

179. 十九字齋

180. 閔園丁

181. 破何亭

182. 平平凡凡

183. 土方

184. 松石園灑掃男丁

185. 鮮鮮霜中鞠

186. 一龔于官

187. 康父

188. 道在瓦甓

189. 天下傷心男子

190. 雲動定山

191. 石人子室

192. 心月同光

193. 八遭寇難

194. 半日邨

195. 紫畦

196. 彊自取柱

197. 鶴身

198. 虛中應物

199. 明道若昧

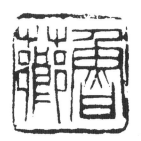

200. 魯薌

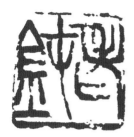

201. 老鈍

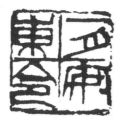

202. 一月安東令

203. 上和

趙
石

204. 看菴坐

205. 君碩五十後作

206. 佛心

207. 松慶

208. 富田

209. 張心畊印

鄧
山
木

210. 跋扈將軍

211. 子厚金石

212. 沈存白

77

213. 友龍

214. 辛巳生

215. 育弘

216. 糞土之牆

217. 酸丁

218. 銕圍山行者

219. 務檢而便

220. 友龍

221. 委和

222. 意苦若死

223. 樂此不疲

224. 友龍

齊白石

225. 不知有漢

226. 故鄉無此好天恩

227. 白石

228. 有情者必工愁

229. 湘上老農

230. 草木未必无情

231. 天涯亭過客

232. 神鬼無功

233. 西山如笑笑我邪

234. 八硯樓

235. 前世打鍾僧

236. 樂石室

237. 長白山農

238. 飽看西山

239. 吉祥

240. 美意延年

241. 古潭州人

242. 人長壽

243. 三硯齋

244. 九十二翁

245. 研云山房主

246. 歡浮名堪一笑

247. 西山風日思君

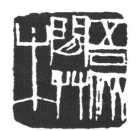

248. 吾儕間草木

x

80

249. 悔烏堂

250. 客中月光赤照家山

251. 門人知己郎恩人

252. 中國長沙湘潭人也

253. 借山門客

254. 何要浮名

255. 慚愧世人知

256. 畫師白石

257. 江南布衣

④ 창작의 실기

篆文
古文
籀文

1. 전서의 이해

전각은 전서와 조각이 서로 결합하여 이루어진다. 그래서 고금의 전각가들은 모두 전각의 기본원소인 전서의 자법을 중요시 여겨 이에 충실하였다. 전서의 영역은 매우 광범위하여 은殷, 상商으로부터 진秦, 한漢을 지나 위진魏晉에 이르도록 많은 연변演變을 거쳤다. 그렇기 때문에 그 특징들이 각각 다르다.

길흉점복에 사용한 은의 갑골문자, 종정이기鍾鼎彝器에 주입한 은주의 금문, 장식성을 과시하는 춘추전국시대 석고에 새긴 선진先秦의 석고문, 진의 시황제가 제정한 구극의 미라 일컬어지는 소전, 고대 새인에 쓰여진 고새, 전후한대 관사인에 쓰여진 전아장중한 인전印篆 등은 유구한 역사와 시대적 흥망의 흐름 속에서 그 면모를 지켜왔다. 한 과顆의 인을 만들기 위해서는 육서에 두루 통해야 하고, 또 고문자의 이치를 알아야만 전서의 조형미와 규율을 이해하게 된다. 따라서 전각을 하기 전에 반드시 해야할 과제는 여러 가지 전서에 대한 학습이다. 청대의 전각가 등산목鄧山木은 그의 저서 전각학에서 "인을 새기려는 사람은 반드시 전서에 대하여 우선 알아야 하며, 또한 먼저 문자의 유

래와 그 구조, 연변의 자취를 알아야 한다"(摹印家 必須以識篆爲先務 而欲求識家又 必須先明文字的 由來 及 其 構造演變之迹)라 하여 학전學篆의 중요성을 일깨워 주었다. 전서의 기초가 튼튼하면 고문자의 필묵의취를 표현해 낼 수 있으나 그렇지 못하면 각인의 기능은 숙련되었을 지라도 인문자의 정신을 제대로 나타내지 못한다. 따라서 인문의 통일감은 물론 어느 한 시대에 있어 전각의 정수를 체현해 내기 어렵다. 그러므로 전서를 이해하기 위해서는 부단한 습전習篆은 물론 전서의 기원과 연변과정, 시대에 따른 결체와 필법상의 특징, 자의와 결구상의 규율 등을 파악하고 천착하여 충분한 기초지식을 갖춘 뒤 전각의 창작 작업에 임하도록 해야 할 것이다. 다음 각인에 참고할 전서의 자료를 열거하여 간단히 설명한다.

1) 갑골문甲骨文

갑골문은 은왕조 시대 사용하였던 문자로, 1899년 하남성 안양安陽현 소둔小屯에서 출토되었다. 안양 소둔촌은 상대商代 후기인 반경시대盤庚時代에 은허로 천도한 후 국가가 멸망하는 제신帝辛까지 8세대 12왕에 이르는 273년 동안 수도였다. 갑골문은 지금까지 발현된 것으로는 중국 최고最古의 문자이다. 1899년부터 현재까지 약100여년 동안 출토된 갑골문의 총 합계는 10만 편 정도이며 글자수는 대략 5,000여자이다. 소둔은 은상의 유지로 그래서「은허문자殷墟文字」라고도 한다. 이것들은 모두 거북의 복갑腹甲과, 소나 사슴 등 동물의 뼈에 새겨져 있어서 갑골문이라 하며 또한 그 내용이 점복길흉의 기사를 주로 하고 있어 정복문자貞卜文字, 복문. 복사卜辭 등으로 부른다. 은대의 문자로는 대개 석각문, 도문陶文, 동기명문銅器銘文, 그리고 갑골문 등이 있는데 물론 이것들 중에 갑골문이 주체가 되며 계서契書와 묵서 등 두가지로 나눠 볼 수 있다.

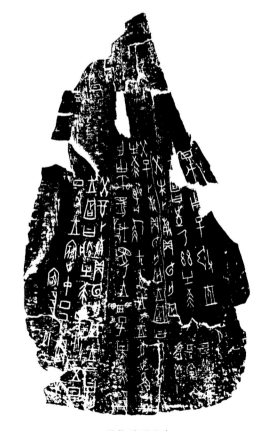

殷代의 甲骨文

甲骨文朱書

■ 계서^{契書}

계서는 귀갑^{龜甲}이나 수골^{獸骨} 위에 송곳같이 뾰족한 공구로 문자를 새긴 것이다. 귀갑에 새긴 문자를 갑문이라 하고 기타 짐승의 뼈에 새긴 것을 골문이라 한다. 그리고 이것을 합쳐서 귀갑수골문자, 또는 줄여서 '갑골문'이라 한다. 갑골문은 그것이 형성된 시기에 따라서 서체의 풍격이 다르며 유형에 따라 다음의 다섯 가지로 분류된다.

- 제1기 무정^{武丁}시대 • 제2기 조경^{祖庚} 조갑^{祖甲}시대
- 제3기 늠신^{廩辛} 경정^{庚丁}시대 • 제4기 무을^{武乙} 문무정^{文武丁}시대
- 제5기 제을^{帝乙} 제신^{帝辛}시대

청대의 갑골학자인 동작빈^{董作賓}(1895~1963)은 제1기의 서를 웅위^{雄偉} 제2기의 서를 근칙^{謹飭} 제3기의 서를 퇴미^{頹靡} 제4기의 서를 경초^{勁峭} 제5기의 서를 엄정^{嚴整}이라 하여 제1기의 서를 가장 우수한 것으로 제 3기의 서를 가장 뒤떨어진 것으로 평가했다.

갑골계문의 결체적 특징은 대개 장형으로 그 짜임이 글자마다 긴밀하고 대소장단이 일정하지 않다. 필획의 선조^{線條}가 가늘고 굳세며 고박^{古朴}한 면모를 갖추고 있다. 또한 당시 새긴 공구에 따라 예리한 것과 다소 둔한 것이 있는데 용필과 용도^{用刀}는 방원^{方圓}이 결합되어 있고 비교적 방필이 많다.

■ 주묵서^{朱墨書}

갑골문의 대부분은 직접 새긴 계서가 주를 이루고 있으나 소수의 골편에서 주서나 묵서의 자적^{字迹}을 볼수 있다. 이것들은 계서에 비하여 획이 다소 굵은 편으로 새긴 후에 주색이나 먹을 바른 것도 있고 주와 묵이 겸하여 넣어진 것도 있다. 전각에 갑골문을 사용하여 입인^{入印}하면 독특한 풍취를 표현해낼 수 있다.

2) 대전^{大篆}

대전은 주대^{周代} 청동기 명문^{銘文}을 말한다. 이를 시기적으로 보면 진시황의 천하통일

石鼓文

大盂鼎

散氏盤

이전의 문자로 주로 종鍾이나 정鼎 등에 주각鑄刻한 것이다. 금문金文 길금吉金문자 종정문鍾鼎文 또는 주문籀文등으로 부른다.

종정문은 갑골문이 발전하여 온 것이다. 상대商代에서 쓰기 시작하여 주대周代에 번성했다. 특히 주 초기와 상대의 금문은 갑골문에 가깝고 명문은 글자수가 많지 않아 두세 글자에서 십여자 정도이다. 그 후, 주대의 동기가 날로 증가하면서 어느 것은 삼사백 자에 달하는 것도 생겼다. 이 시기의 자형은 대소가 착락錯落하여 매우 자연스럽다. 필획은 갑골에 비하여 굵고, 기세가 웅위하다. 그

대표적인 것으로「대우정大盂鼎」이 있다. 서주 중기는 대전의 성숙기로 선조가 점점 원균정제圓匀整齊해지고 자체는 비교적 침착하며 태연한 모습을 갖추고 있다.「산씨반散氏盤」,

「모공정毛公鼎」등이 대표적인 것들로 필세는 둥글며 굳세고 비교적 비후肥厚하여 원필중봉圓筆中鋒의 용필임을 알수 있다. 그 밖의 「괵계자백반虢季子白盤」「진공秦公」등 글자체가 가늘고 길며 결체와 필법이 이때 이미 소전에 접근하고 있는 것도 보인다.

3) 소전小篆

중국 최초의 통일문자이다. 진시황은 육국을 통일한 후 강력한 중앙집권의 정권을 공고히 하기 위하여 전국에 동일문자를 쓰도록 하는 정책을 펴면서 승상 이사李斯에게 명하여 통일문자를 만들게 했다. 이를 소전 또는 진전秦篆이라고도 하며 지금 유존遺存하는 것으로 대개 다음의 종류들이 있다.

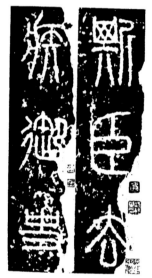

泰山刻石

▨ 진각석秦刻石

진각석은 시황이 천하를 순행하면서 주로 자신의 덕정을 기리는 내용을 담아 세운 것들이다. 이사李斯가 지은 전문篆文이라 하여 사전斯篆이라고도 한다. 자형은 상밀하소上密下疎의 장방형으로 좌우가 완전 대칭인 특징이 있다. 필획은 원전균칭圓轉均稱으로 침착하고 매우 굳세어 이는 당시 전서체의 표준이었다. 진秦 각석의 종류로는 「태산각석泰山刻石」「낭야대각석琅琊臺刻石」「역산각석嶧山刻石」「지부각석之罘刻石」「갈석각석碣石刻石」「회계각석會稽刻石」등이 있다.

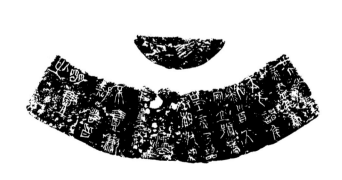

秦權文

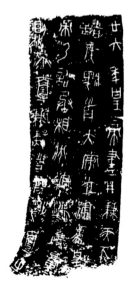

秦量文

학서과정에서도 전서자료로 많이 익히고 넘어가는 것들이다.

▨ 권량權量

권량명은 진대 도량형기의 명문으로 권權은 저울류이며 양量은 곡斛 두斗 승升 합合 등의 양기量器를 말한다. 자체는 상주시대 종정이기의 의취가 드러나고 대소가 부등하며 결체는 상밀하소하고 필획은 견경방절堅勁方折하다. 이런 종류의 문자는 모두 장방형으로 진의 각석 문자와 그 기본이 같다 할 수 있다.

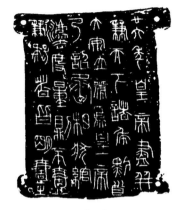
秦詔版

▨ 조판詔版

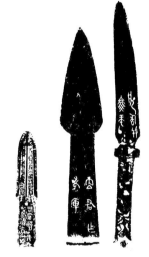
三代十年上軍矛　古兵　三代玉刀

古兵器類

BC 221년 진시황제는 중국을 통일하여 봉건중앙집권 체제를 확고히 한 후 통일 천하의 도량제도를 반포하였는데 이 조문을 새긴 것을 조판이라 한다. 재료는 동으로 주조하여 각도로 직접 새겼기 때문에 자체는 대소착락大小錯落하며 험절險絶하고 기이하다. 또한 소밀의 장법과 기세당당한 서풍은 권량명과 더불어 서법과 전각학습에 좋은 자료가 된다.

▨ 고병기古兵器

고병기는 과戈 극戟 모矛 검劍 도刀 부斧 월鉞 척戚 노기弩機 등으로 현재 전해오는 은주시대 동기 중 대량의 예기禮器 및 소수의 일상 용기나 악기 등을 제외하면 병기가 많은 편이다. 상면에는 보통 문자가 없고 다만 일부분에 새겨 있는데 거의 대부분이 장식용으로 넣은 조충전류鳥蟲篆類이다. 이 조충전은 그 형상이 조류, 충류, 또는 어류등과 비슷하여 붙여진 것으로 한대 육종서체 중의 하나이다.

漢瓦當

▨ 와당瓦當

와당은 와두瓦頭라고도 한다. 그 형식은 원와당圓瓦當과 반와당半瓦當이 있다. 이것은 궁전이나 관청 등 건축물의 지붕에 있어서 처마의 보호 및 장식적 목적으로 사용되었다. 와당의 내용을 살펴보면 문자로 된 것, 금수류 등을 도안화한 것 또는 두 가지를 겸용한 것등으로 구성하고 있다. 와당의 문자는 대부분 소전양문으로 되어 있고 그 내용은 거의 「천추만세千秋萬歲」「영수가복永受嘉福」등의 4자로 된 길어가 많다. 서법의 풍격은 매우 고박스러우며 현대서법예술과 전각예술에도 큰 영향을 미쳤다 할 수 있다.

秦兵符類

▨ 병부兵符

병부는 고대 동병動兵제도의 한 가지로 군사를 움직일 때 발병發兵이라고 쓴 나무판의 중간을 쪼개서 오른쪽은 그 책임자에게 주고 왼쪽은 임금이 가졌다가 군사를 움직일 필요가 있을 때 그 쪽과 교서를 내림받은 사람은 이것을 맞춰본 뒤 동병에 응하였다. 병부의 형태로 복호형伏虎形의 호부虎符가 있는데 등에 전문篆文이 새겨져 있다.

古代 泉布類

▨ 천포泉布

고대의 주조화폐로 외원내방형外圓內方形 분계도형分契刀形 착도형錯刀形등의 모양을 갖추고 있으며 표면에 지명이나 중량 연호 등의 문자가 있는 것이 있고 문자가 없는 것도 있다.

▨ 경감鏡鑑

이는 동거울을 말한다. 한위漢魏에

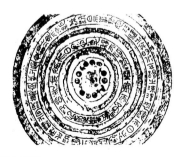

漢代鏡鑑

서는 경鏡이라 하였고 당송唐宋간에서는 감鑑이라 했다. 보통 원형으로 만들어 거울의 배면에 문자가 새겨져 있는데 자법이 천만화하며 전예篆隸를 함께 갖춘 고졸자연한 풍격의 글씨이다. 명·청대의 인인印人들이 많이 참고하여 입인했다.

▨ 비액碑額

韓仁銘碑額

張遷碑額

三公山碑

비석은 정면을 비양碑陽이라 하고 뒷면을 비음碑陰이라 하는데 비액은 비양의 상단에 새겼기 때문에 비액전碑額篆이라고도 한다. 전서체가 아닌 예서나 해서로 된 것도 있다. 비액전은 「장천비張遷碑」「경군비景君碑」「삼공산비三公山碑」「한인명韓仁銘」「백석신군비白石神君碑」등에서 볼 수 있다. 서법을 살펴보면 대체로 비액전의 결체는 방정하고, 운필은 생동감이 있다. 법에 크게 구애받지 않아 자연스러운 풍격을 갖추고 있어 전각작품에 좋은 자료로 활용할 수 있다.

▨ 전와磚瓦

(전磚 : 벽돌) 와瓦 도陶 등은 모두 도토陶土상에 길어 등을 넣어서 구운 것으로 조졸粗拙하고 순박한 맛이 크게 드러난다. 결체는 기타 전서와 비슷하며 경감鏡鑑이나 동기명문과 비교하면 제각각의 다른 정취를 느낄수 있다.

漢磚文

摹印篆

▨ 수전缪篆

수전은 당시 병기들의 표면에 넣은 문자로 장식적인 용도로 쓰였다. 이것은 진대에서 이미 사용되었고 한대에 이르러서는 주로 인장상에서 많이 보인다. 자체는 연수娟秀하고 전아典雅하며 필의가 자연스럽다.

▨ 모인전摹印篆

글자의 형태가 굴곡적屈曲的이고 구불구불한 주무綢繆의 모습이라서 무전繆篆이라고도 한다. 진, 한의 새인璽印에서 많이 볼수 있다.

▨ 기타의 전서

그 밖의 전서로는 서서署書 각부刻符 수당隋唐 이후에 나타난 구첩전九疊篆 등이 있고 또, 옥근전玉筋篆 비백전飛白篆 현침전縣針篆 유엽전柳葉篆 등 그 종류가 매우 많으나 여기에서는 설명을 생략한다.

2. 인장의 종류

인장은 백문(음각)인. 주문(양각)인, 주백상간(음양혼합)인으로 대별할 수 있다. 역대로 내려온 인의 종류는 그 범위가 매우 넓어 형식이나, 용도에 따라 여러 가지로 나누어지지만 여기에서는 현재 필요에 의하여 창작해 볼 수 있는 인들을 가려 간단히 설명한다.

■ **성명인** – 성과 이름을 입인하
여 새긴 것으로 현재 일반 실
용인은 모두 주문으로 새겨
쓰나 서화작품 등에 찍는 낙
관인으로 쓸 경우 보통 백문
으로 새긴다.

吳廷颺印 安吉吳俊

■ **아호인** – 자신의 별호를 새기며 서화작품 등에 찍는 경우 대개 주문으로 새긴다.

昌石 白石 香山

■ **자인**字印 – 표자인表字印이라고도 하며 자를 인면에 새겨 쓰는 인장. 자에는 "印"자를
넣지 않는다.

■ **재관인**齋館印 – 당호인堂號印이라고
도 하며 재실명齋室名을 새긴 인으로 당
대에서 비롯되었다. 인의 말미에 정亭
각閣 루樓 관館 소巢 려廬 실室 당堂 등을 넣
어 새긴다.

泰山殘石樓 竹山廬

悔烏堂

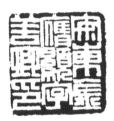

安東金膺顯字善卿印

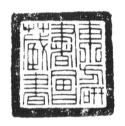

東方研書會藏書

■ **합칭인**^{合稱印} – 한 인면에 성명과 자를 합하여 새긴 인.

■ **장서인**^{藏書印} – 수장하고 있는 서적 등에 찍는 인.

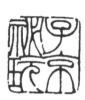 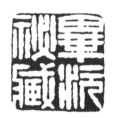

子京秘玩 畢沅秘藏

大吉祥 侖大吉昌 千秋萬歲

■ **감정인** – 서화작품이나 서류 등을 감정하고 찍는 인.

■ **길어인**^{吉語印} – 길상어를 인문으로 사용하여 새긴 인.

人隨明明月隨人

■ **초형인**^{肖形印} – 화인^{畫印}이라고도 하며 인면에 문자 대신 그림을 입인하여 새긴 인으로 십이지 또는 어류, 조류, 인물 등 모든 사물을 소재로 삼고 있다.

■ **한문인**^{閑文印} – 자신이 평소 좋아하는 간단한 글자나 좌우명 등을 새겨 수인^{首印}이나 유인^{游印}으로 만들어 서화작품 등에 사용하기도 한다. 시구, 격언, 명구 등 다양하게 선문^{選文}할 수 있으며 근래 각종 전각 공모전이나 회원전 등에서도 흔히 볼 수 있다. 가급적 회문을 사용하지 않는 것이 좋다.

神怡務閑

致中和　　古雅有餘　　　　翠扇紅衣

■ **수인**首印 – 두인頭印 또는 인수인引首印 이라고도 한다. 반통인형半通印形의 인재에 길어나 명구 등을 새겨 사용하며 필요에 따라 서화작품의 오른쪽 상단에 찍는다.

■ **유인**游印 – 길어나 명구, 명언 등을 새겨 사용하는 것으로 필요에 따라 서화작품의 적절한 공간에 허전함을 메꾸기 위해 찍는다.

■ **압각인**押脚印 – 길어나 명구, 명언 등을 새겨 사용하는 것으로 필요에 따라 서화작품의 아래쪽 구석에 찍는다.

■ **연주인**連珠印 – 1과顆의 인면내에 2~4개의 방형方形 인면을 만들어 새겨 쓰는 인으로 대개 성명을 둘로 나누든가 성명과 호를 나누어 새기는 것이 일반적이며 전국시대에서 비롯되었다.

缶老　　　　大龏　　　侖大吉昌　　　丁酉　　　之謙

93

■ **도니인**陶泥印 – 도자기를 빚는 흙에 새긴 인으로 인신印身을 만들어 초벌구이를 한 후에 인면에 인문을 새기고 다시 재벌구이를 하여 완성한다. 이때 주의할 것은 인면에 변형이 가지 않도록 굽는 온도를 잘 조절해야 한다.

臣福 傳爲

■ **주백문상간인**朱白文相間印 – 한 인면내에 백문과 주문을 혼합하여 각인한 것으로 음양각인이라고도 한다. 격식은 좌우주백 상하주백 일주이백 이주일백 일주삼백 삼주일백 이주이백 등이 있다.

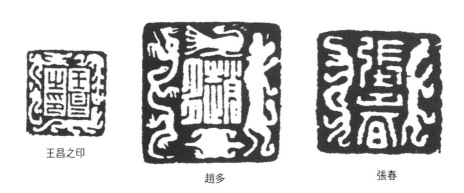

王昌之印 趙多 張春

■ **사령인**四靈印 – 인문을 중심으로 네 변의 주위에 사령四靈이라 일컫는 용 봉황 거북 기린 등 상서롭고 신령스러운 동물의 형상을 배치하여 새긴 인.

3. 전각창작의 공정

1) 선문選文

새기고자 하는 글귀를 찾아내는 것으로 내용과 조형성 등을 감안하여 묵장보감이나 고전 한시등에서 자유스럽게 선문할 수 있다.

2) 검자檢字

선문한 글귀를 전서 자전류에서 뽑아내어 새기고자 하는 서체로 만드는 과정이다. 검자시 주의할 것은 시대가 다른 전서체를 한 과의 인 속에 마구 혼합해서는 안된다. 예를 들면 갑골문과 금문을 섞어 쓰거나 금문과 소전을 섞어 쓰는 등의 경우이며 따라서 여러 종류의 자전을 살펴 문자를 바르게 찾아내야만 한다.

3) 가인고假印稿의 설계

앞에서 검자한 문자를 가지고 지면에 인면 구성 등의 기초설계를 하는 과정이다. 우선 연필을 이용하여 인문과 인문의 조화나 통일감등을 고려한 몇 가지의 시안을 만들어 비교 검토한 후 가장 잘된 것을 선택하여 다음 단계로 넘긴다.

4) 인고印稿제작

가인고를 참작하여 인고용지에 넣는 과정이다. 이 인고는 각인을 완성한 후 찍힌 작품의 예상도이므로 정교하게 제작해야 한다. 인고의 양부에 따라 작품의 수준이 달라지게 된다.

5) 인면 다듬기

인면에 문자를 올리기 위해서는 우선 면이 깨끗하게 정리되어 있어야 한다. 구입한 인재의 인면을 살펴보면 간혹 절단할 때의 톱자국이나 파라핀 등의 이물질이 묻어있는 것을 볼 수 있다. 따라서 인문을 인면에 올리기 전에 #600정도의 사포에 곱게 갈아 정리해야만 한다. 이때 반드시 수평면이 되도록 작업해야 한다.

6) 포자布字

완성된 인고를 거울에 반전시켜 그것을 보며 인면에 글자를 올리는 것을 포자라 한다.

인면포자는 도법에 들어가기 전의 마지막 작업공정 이므로 자법이나 장법 등의 구성에 최선을 다해야 한다.

7) 각인刻印

인면 포자가 완성되면 가급적 인재를 인상印床에 끼워 넣고 작업한다. (인상은 필요에 따라 사용하면 된다.)

8) 보도補刀 및 격변擊邊

각인을 마친 작품은 인니印泥를 묻혀 검인鈐印한 후 인영印影을 보면서 미흡한 부분을 수정, 보각해야 한다. 각인의 상태에 따라 몇 차례의 수정을 거쳐야 비로소 완성된 인이 만들어진다. 인문의 새김질이 마무리되면 인장에 따라서 격변 처리를 하게 되는데 다만 이 작업은 인면 구성의 보조수단이므로 인문과의 조화를 살펴 작업해야 한다. 자세한 것은 격변擊邊 항목에서 설명한다.

4. 전각의 삼법三法

예술작품을 창작함에 있어서 중요한 것은 작가의 높은 안목과 실험정신으로 이러한 것은 법고창신하는 가운데에서 나온다. 따라서 전각의 창작에 있어서도 고인古人의 명품을 많이 임모한 후에라야 안목도 생기고 아울러 실험을 할 수 있는 능력이 생기는 것이다. 그런데 이러한 전각의 실기를 함에 있어서는 몇 가지 그 기본법을 알아야 한다. 즉 자법, 장법, 도법을 가리키는 것으로 이른바 전각삼법이라 하며 이 역시 선인들의 수준 높은 작품을 통하여 터득할 수 있을 것이다. 다음에 전각의 기본삼법에 대해서 설명한다.

1) 인문의 자법

자법이란 다시 말해서 전법篆法으로 선문選文한 문자를 인전체印篆體로 바꾸는 것을 일컫는다. 따라서 전서에 관한 충분한 지식이 없이는 안 된다. 자법에 있어서는 우선 검자하는 과정에서부터 면밀히 살펴 그 문자의 시대성을 확실히 파악해야 한다. 한 인면에 서로 다른 시대의 문자를 함부로 혼용한다든가, 오자를 쓰게 되면 안 되기 때문이다. 그러므로 언제나 검자할 때는 여러 종류의 자전을 이용한 정확한 자료의 검색이 뒤따라야 된다. 또한 전서 특유의 자례字例와 특징적 구성, 미묘한 필치 등 서법에 익숙하지 않고는 좋은 전각 작품이 나오지 않는다. 따라서 폭넓은 습전習篆에도 노력을 기울여야 한다.

(1) 인문의 채택 (선문)

성명인이나 아호인, 당호인, 장서인 등 이미 인문의 내용이 정해져 있는 것을 제외한, 순수한 창작인의 경우 인문의 채택은 일반적으로 크게 두 가지로 나누어 생각해 볼 수 있다. 먼저 그 인문이 담고 있는 내용을 위주로 하여 채택하는 경우가 있고 다음은 내용도 고려하면서 자형의 짜임등 조형적 미감을 위주로 하여 채택하는 경우가 있다. 전자는 주로 길어나 명구, 좌우명 등 평소 본인이 좋아하는 글귀를 새겨 자용인으로 사용하는 경우가 많고, 후자는 작품전 등에 출품하기 위하여 굳이 신경 써서 인문을 찾게 되는 경우에 해당된다고 할 수 있다. 그러나 양자 모두 인문은 길상어나 격언, 각 고전의 명구 또는 시구, 불경 등을 막론하고 어디에서든지 광범위하게 채택하여 쓰면 된다. 더욱이 근자에 이르러서는 전각이 독립된 인면 예술의 분야로 완전히 자리를 잡으면서 국내외 각종 공모전이나 일반 전시회 등에서도 활발하게 출품되고 있고 인문의 자법구성 또한 다양한 형태로 조형미를 더해주고 있다. 전각의 창작에 있어서 인문의 선택은 사실

중요한 작업과정의 하나로 이를테면 서예작품을 하기 위하여 선문하는 것과 별다를 바가 없다. 어떤 작품이든 우선적으로 작업해야 할 주제가 결정되지 않으면 전혀 그 다음 단계의 작업은 이어질 수 없는 것이다. 다음은 인문을 고를 때 고려할 만한 사항이다.

- 인문의 내용은 되도록 직, 간접적으로 좋은 의미를 담고 있는 것이어야 한다.

- 인면 구성이 용이한 것인가, 어려운 것인가, 짜임은 좋은가, 좋지 않은가를 충분히 파악하도록 한다.

- 인문의 자법에 있어서 그 구성의 기준은 가급적 「소밀」의 관계에 두는 게 좋다. 예를 들면 두 글자 인의 경우는 일자소일자밀一字疎一字密의 형태가 좋고 네 글자인의 경우는 서로 대각방향으로 이소이밀二疎二密의 밸런스가 맞는 것을 채택하는 것이 구성하기 좋다. 또한 자와 자의 수평적 관계나 수직상의 관계등도 소밀을 분석하여 선문하는 요령이 필요하다.

밸런스의 소밀관계 例

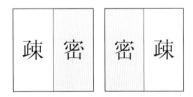

二字印의 좌우소밀관계

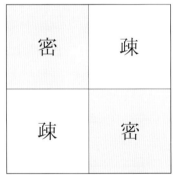

四字印의 대칭소밀관계

- 백문으로 해서 좋은 인문이 있고 주문으로 해서 좋은 인문이 있으므로 미리 주백朱白을 결정한 후 그에 따라 특성에 맞는 인문을 채택한다.

- 결체상 지나치게 평범한 인문보다는 자형이 재미있고 조형성이 돋보이는 것을 선문하도록 한다.

- 특별한 경우가 아니면 공모전 등에서는 인문의 자수가 너무 많지 않은 것으로 고르는 것이 바람직하다. 글자수가 너무 많게 되면 작품의 특징을 드러나게 하기가 쉽지 않기 때문이다.

- 각종 경문이나 시구등의 장문을 연각連刻할 경우, 글귀의 조건에 관계없이 문장의 순서대로 모두 각인해야 하기 때문에 문장을 적절하고 합당하게 끊어주는 일이 매우 중요하다. 이때 문맥의 흐름에 문제가 없도록 단문斷文해야 한다.

- 한글 전각작품의 인문을 채택할 경우는 되도록 한자어보다는 자연스러운 순 우리말로서 어휘의 특징을 자형으로 표현하기 쉬운 것이 좋다.

전각은 선문에 따라서 인면 구성에도 적지 아니한 영향을 미치게 된다. 조형성이 좋은 인문을 용이하게 선문하는 일은 평소 많은 각인을 통하여 얻어지게 되는데 머릿속에 어느 정도는 전서의 형태가 그려져 있어야 선문하는 데 도움이 된다.

(2) 자체의 선택 (검자)

인문의 글자체를 선택하는 것은 작가의 의도에 의하여 어느 시대 어떤 자체든지 폭 넓게 수용할 수 있다. 다만 인고 설계시 다음의 몇 가지를 우선 생각해 봐야 한다.

- 창작하려는 작품의 제작방향은 어떤 풍격의 어느 자체로 할 것인가?
 예를 들면 고새풍古璽風 한인풍漢印風 명 · 청대 제가諸家의 인풍印風이나 봉니풍封泥風 또는 현대적 감각을 지닌 인풍 등을 미리 구상해 놓은 후 자체를 선택하도록 한다.

- 전각작품의 생명이라 한다면 그것은 방촌의 작은 인면내에서 인변이나 인문간의 상호 조화와 통일성이다. 따라서 한 인면내에서의 대전자大篆字는 모두 대전으로, 소전자小篆字는 모두 소전으로 써서 자체상 상호 화해和諧가 되도록 해야 한다.

- 일과의 전각작품에 채용되는 자체는 어떠한 서체이든 그 기준과 규범을 지니고 있다. 특히 일반적 전서가 아닌 독특한 서체(예를 들면 갑골문, 금문 등)로서 인문으로 쓸 경우에는 반드시 관련 자료를 충분히 검토하여 육서에 어긋나지 않는 자법을 써야 한다.

그러나 이러한 것을 무시하고 임의로 자의 편, 방 등에 가감을 하든가 견강부회적 조합을 할 경우 자법에 큰 오류를 범할 수 있다. 따라서 여러 가지의 전서자전을 준비해 두어야 한다.

- 인문에 따라서 편이나 방 등 비슷한 글자가 형체상의 가까운 거리에 중복되어 있을

경우 자형의 변화를 주게 된다. 이때 지나치게 외재적인 다양한 형체의 변화를 추구하다 보면 오히려 주변글자와 조화롭지 못한 모습이 되기 쉽다. 인의 변화에는 한 문자로서의 변화가 있고 한 인으로서의 변화가 있으므로 반드시 먼저 문자의 연속 상태와 전체적인 분위기의 흐름을 고려하여 자체를 선택해야 한다.

• 한글의 경우 획이 단순하여 자칫 딱딱해지기 쉬우므로 가급적 인문의 내용과 자체에서 오는 느낌이 동질감을 갖도록 구상하는 것이 좋다. 따라서 한글서체의 다양한 자료수집과 연구가 있어야 한다.

전각작품의 창작을 위해서는 그 작품이 지향하는 풍격 등 제 조건에 맞춰 자체가 올바르게 선택되어야만 다음 단계의 작업을 진행할 수 있다. 따라서 인문이 결정되면 인고지에 다양한 자법구상을 시도한 후 가장 양호한 것을 선택하면 창작인의 첫 단계 작업과정이 끝나는 것이다.

(3) 자법의 실례
■ 선문

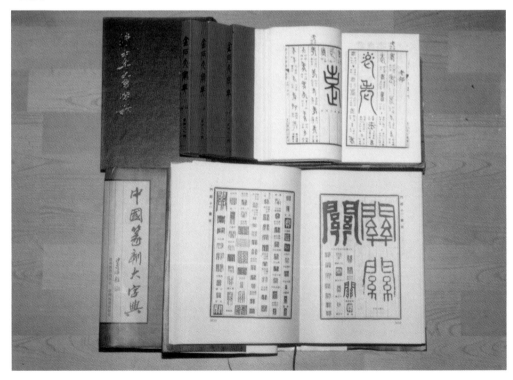

檢字 字典 類

檢字에서 뽑아낸 글자

　문구는 논어 이인편里仁篇 중에서 주문인으로 「덕유린德有隣」과 백문인으로 「견현사제見賢思齊」를 선문했다.

▨ 검자

　선문한 주, 백문 모두 자체는 금문풍으로 방향을 정하고 자전을 열어 자형을 검토해 본다. 여기에는 「탁영금문자전拓影金文字典」「금석대자전」 그밖에 「금문상용자전」등을 참고로 하여 검자를 했다.

2) 인면의 장법

　각인예술의 형식미에는 1과인의 장법미, 자법미, 도법미에서 종합적으로 나타나지만 그 가운데서도 장법이 가장 중요하다 할 수 있다. 인면의 구성은 한마디로 인문의 분주포백分朱布白을 말하는데 이를 장법, 구도, 포국布局 등으로 표현하기도 한다. 이것은 앞서 이미 선택한 인문의 자체를 인면상에 어떻게 조화롭게 배치하느냐 는 등의 제반 문제를 포괄하고 있는 것으로 마치 목수가 집을 지을 때 실내구조는 물론 담장을 치기까지의 설계하는 일과 같다. 이는 인의 주백문 여부를 결정하는 일로부터 시작되어 방원필 관계 및 획의 태세, 소밀, 경중 이라든가 인변의 처리까지 폭넓은 구상을 해야 한다.

　명의 감양甘暘은 「인학집설印學集說」에서 "포치는 문장으로 말할 때 장법이라 한다. 그

묘에 이르기 위해서는 고인을 표준으로 삼아 노력해야 하며 육문, 팔체 글자의 다과, 문의 주백, 그리고 인의 대소, 획의 소밀, 기교를 취할 수 있어야 마땅히 장법의 올바름을 체득할 수 있다."〈布置成文曰章法, 欲臻其妙, 務準繩古印, 明六文 八體 字之多寡, 文之朱白, 印之大小, 劃之稀密, 讓取巧, 當體乎正.〉라 하였다. 또한 청의 오창석은 「우화암인존耦花盦印存」에서 "각인은 본래 어렵지 않으나 자법의 통일이나 배치의 소밀, 주백의 분포, 방원의 호이互異가 어렵다."〈刻印本不難, 難于字法之統一, 配置之疏密, 朱白之分布, 方圓之互異〉라 하였다.

이 같은 장법의 이해와 숙련 또한 고인古印의 천착과 세밀한 분석, 연구를 통하여 체득할 수 있다.

(1) 장법의 원리

장법의 기본적인 원칙은 화해和諧와 통일로 필획의 소밀, 비수肥瘦, 곡직, 장단, 허실, 방원 등의 규범 속에서 구성되어 표현 되어지는 것이다. 인면의 구성원리에는 「상용십이장법」 또는 「이십사장법」 등이 있으나 일반적으로 많이 채용하는 기본원리를 열거하면 다음과 같다.

雒陽令印

又北平太守印章

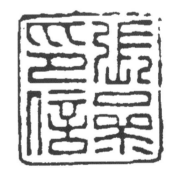

張參印信

■ 균포법均布法

균포법은 전각에 있어서 가장 기본적인 장법으로 이것은 문자 및 필획의 조세粗細와 획간 등을 균형 있게 배치하는 것이다. 그렇기 때문에 과다하게 변화를 주어 특정한 필획이 지나치게 길어 보인다든지 어느 한 쪽의 획이나 공간을 너무 번잡하게 하거나 성글

게 처리하면 좋지 않다. 균포법은 한인漢印을 지탱하는 기본구조로 평정, 박실樸實하고 장중하며 웅위하면서도 정연한 풍격을 내포하고 있다. 초학자들이 전각을 배우려면 곧 이러한 균포평정한 작품을 위주로 공부하는게 좋다.

▨**소밀법**疏密法

소와 밀의 강렬한 대비는 본래 창작예술의기본적 미학원칙으로 전각작품에 있어서도 이것은 마찬가지이다. 인문에는 필획이 많은 문자가 있고 또한 적은 문자가 있어 등분된 면적 안에 글자를 배치하려 할 때 빽빽한 부분과 성글성글한 부분으로 구성해

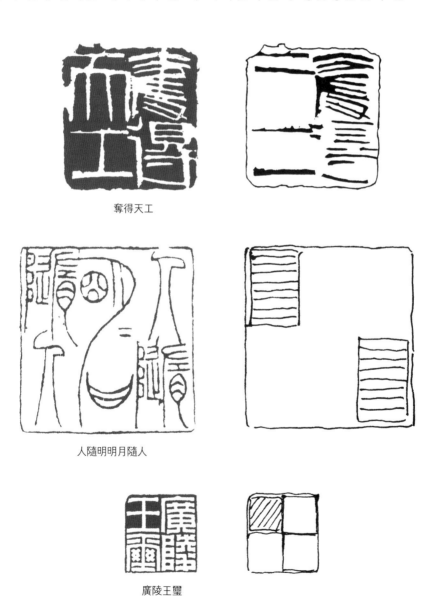

奪得天工

人隨明明月隨人

廣陵王璽

야 한다. 일반적인 소밀의 법칙상으로 보면 글자의 획이 복잡한 것은 가늘게 하고 단순한 것은 굵게 처리함으로써 소밀관계를 유지하도록 한다. 전각에 있어서 이러한 소밀관계를 나타내는 말로 "성근 곳은 말이 달릴 수 있게 하고 빽빽한 곳은 바람도 통할 수 없게 한다.〈疏處可以走馬, 密處不使透風〉이라 하였는데 이는 계백당흑計白當黑의 이치를 말함이다.

■ **증감법**增減法

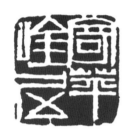

丁葯延印

寄萍吟屋

樂石室 一月安東令 王長壽印

증감이란 인면구성에 있어서 인문의 자획구조상 그대로는 입인 포자 하기가 어려울 때의 한 방법으로 필획이 너무 많은 것을 줄여서 넓어 보이도록 하고 반대로 필획이 적은 부분은 한 두 획을 늘려서 무밀茂密해 보이도록 하는 방법이다. 그러나 자획의 증감은 반드시 자법에 맞도록 해야만 오류를 범하지 않을 수 있다.

■ **경중법**輕重法

인문상 경중의 대비는 상호 협조되고 있는 상태에 따라 인면의 리듬감이 달라진다. 경중은 인문자 필획의 굵기를 가지고 논하는 바 태세법太細法이라 할 수 있다. 다시 말해서 입인하는 인문의 필획이 많고 복잡할 때는 가늘게 처리하고 적고 단순할 때는 굵게 처리하여 인면상의 조화를 도모한다. 예를 들면 사자인의 경우, 자와 자의 경중관계는 삼경일중, 일경삼중 등으로 인문을 보아가면서 그에 맞도록 처리하면 된다.

見素抱樸

意苦若死

虛白

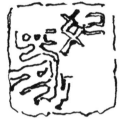

夢殺

聽有音之音者聾

俊卿之印

黃豊私印

일과의 인장에 있어서 경중은 인면 전체에 대한 경중과 인문 한 글자에 대한 경중이 있는데 그 처리 방법은 다음 몇 가지로 나누어 볼 수 있다.

(가) 주획을 무겁게 하고 다른 획은 가볍게 하는 방법

(나) 획수가 적은 문자의 필획을 무겁게 하고 복잡한 필획을 가볍게 하는 방법

(다) 인문 중앙부의 필획을 무겁게 하고 좌우로 점점 가볍게 하는 방법

(라) (다)와는 반대로 좌우를 무겁게 하고 중앙부쪽으로 점점 가볍게 하는 방법

(마) 인문의 좌측이나 우측 상단부에서 대각 방향으로 점점 무겁게 하는 방법.

이상의 경중처리법은 인면장법에 있어 자형상 소밀, 허실 등의 구성이 용이하지 않을 때 사용하면 화해 와 통일감을 갖게 할 수 있는 장점이 있다.

我負人人當負我

鮮鮮霜中鞠

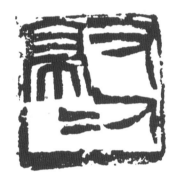

也大奇也大奇

有人亭亭

■ 중문생략법重文省略法

인문에 같은 글자가 중복될 경우 동자라는 표시로 아래 한 글자를 첩점疊点(＝)으로 찍어 중복된 글자를 대신하여 포치하는 것이다. 이것은 매우 독특한 전각의 장법으로 서예작품에서도 흔히 사용하는 방법이다. 첩점을 찍을 때는 윗 글자의 오른쪽 아래에 찍는 것이 일반적이나 점 또한 인문이므로 다른 글자와의 호응관계를 살펴 그 위치를 정하는 것이 좋다.

■ 나양법挪讓法

인면의 구성에 있어 인문의 조화적 배합을 위한 장법의 하나로 흔히 나양법을 쓴다. 인면구성은 문자의 수에 의하여 분등된 공간에 한 글자씩 넣는 것을 원칙으로 하고 있으나 인문에는 제각각 다획의 글자, 소획의 글자, 장형의 글자, 단형의 글자 등 그 필획들의 특성이 다르기 때문에 점획의 위치를 옮기거나 또

二耳之聽

滿而不溢

는 글자 전체가 상하좌우로 신축 이동하고 양보함으로써 인면의 조화를 꾀하게 할 경우가 있는데 이를 나양법이라 한다. 나양법은 두 가지가 합쳐진 말로 인문자를 옮기는 것을 나挪라 하고 다른 글자에게 그 위치를 양보하는 것을 양讓이라 한다. 다만 주의할 것은 나양후 반드시 글자의 판독이 가능해야 하며 조자원리에 부합되어야만 한다.

宜土祭尊

王骨

▨ 천삽법穿揷法

　인면내 문자와 문자의 관계에서 그 짜임새를 보다 견고하게 하고 자간의 정투의합情投意合을 추구하기 위해 천삽의 장법을 쓴다. 즉 천삽은 글자와 글자의 경계를 침입하여 획과 획 사이를 뚫고 들어가 인면에 충격적인 긴장감을 더하게 해주는 방법이다. 이 장법을 쓸 때에는 어느 획을 얼마만큼 양보해야 하며 또한 어느 부분으로 뚫고 삽입시켜야 보다 미감이 살 것인가 하는 등의 세밀한 구상과 인고설계 작업을 여러 번 거친 뒤 완성하는 게 좋다. 다만 획을 천삽하는 것은 구성상 꼭 필요할 때 사용해야하며 불필요한 처리를 억지로 할 경우 자획간이 답답해지는 등의 역효과를 가져올 수 있음에 유의해야 한다.

故鄕無此好天恩

耳聾人世難隨時

花未全開月未圓

右司馬

雨山居士

▨ 이합법離合法

　인문의 획과 획이나 인문과 인문, 인문과 인변 등의 간격을 넓어 보이게 하거나 긴밀하게 붙여주거나 하여 효과적인 인면구성을 꾀하는 장법을 이합이라 한다. 다시 말해서 이합의 방법은 한 인면상에서 일부 인문의 필획이 매우 많거나 복잡하여 자간이 답답할

楊顯私印

中國長沙湘潭人也

경우 이를 분산시켜 시원하고 여유가 있도록 하며 또한 필획이 적거나 자간이 너무 엉성하여 구성이 흩어져 보일 경우 이를 집중결합시켜 긴밀하게 해줌으로써 단단하면서도 강한 자형을 만들 수 있으며 아울러 소밀의 효과와 그로 인한 생동감과 공간적 미감을 살려낼 수 있다. 다만 이합처리시 중요한 것은 필획이나 자간을 분산시켜도 결코 산만함이 드러나서는 안되며 집중결합시켜도 여유가 없이 옹색해 보여서는 안 된다.

■ 허실호응법虛實呼應法

나양이나 경중이 필획의 구성에 관한 것이라면 호응(승응)은 인면의 상하, 좌우, 대각 등 전체의 공간에 대한 조화를 말한다. 예를 들면 사자인의 인문에 있어서 우상의 한 글자에 공간이 있으면 좌하에 배치된 한 글자에도 비슷한 공간이 만들어져 대각적인 호응을 이룰 수 있게 하는 것이다. 이를 대각호응이라 한다. 그밖에 교차호응, 전후호응, 좌우호응 등이 있고 주문의 유공호응, 백문의 유홍호응이 있으며 이를 모두 통칭하여 허실호응이라 한다. 전각의 장법에 있어서 이와 같은 호응의 문제는 작품의 예술적인 측면에서 본다면 인면 구성의 성패와도 크게 관계가 있다. 도법상 아무리 잘 새겨놓은 전각작품이라 할지라도 인면의 호응이 이루어지지 않으면 사실 실패작이기 때문이다. 인면에 있어서 허실의 상생은 곧 그 작품의 생명으로 서법이나 회화, 그리고 다른 조형 예술의 그것과 같은 이치라 하겠다.

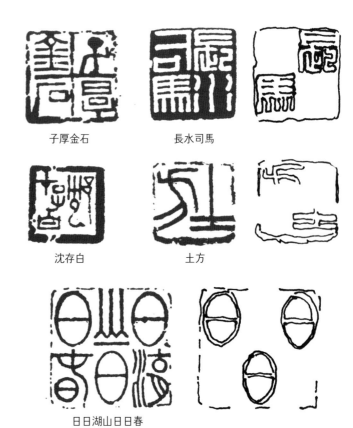

子厚金石 長水司馬

沈存白 土方

日日湖山日日春

王懿榮

滄海一粟

北平陶爕咸印信

白石

漢學居

▨ 공간강조법

　인면의 공간에 있어서 백문(음각)의 여백을 유홍留紅이라 하고 주문(양각)의 여백을 공백이라 한다. 유홍은 흔 상자로 하여금 일종의 강렬한 느낌을 갖도록 하며 공백은 긴밀한 가운데에 시원스러운 맛을 느끼게 해준다. 이

러한 장법은 인면상 허실의 강렬한 대응으로 공령감空靈感과 공간미를 동시에 갖게 함으로써 만록총중萬綠叢中에 일홍화가 핀 것과 같은 효과를 내어 작품의 예술성을 한층 배가시키는 것이다. 예를 들면 우리가 가끔 아호 등 2자인을 새길 때 자형을 보아 어느 한자는 길게 배열하여 인면에 꽉 차게 하고 다른 한 글자는 적당한 공간을 두어 서로 공간비가 같지 않게 하는 경우도 이와 같은 장법에 의한 것이다. 우측공간, 좌측공간, 하방공간, 우상공간, 좌하공간 등의 강조법이 있어 여백이 생기는 장소는 다르나 필획의 장단, 태세, 소밀, 신축 등을 활용하여 제각각 여백이 생겨나도록 표현해 볼 수 있다.

■ 굴신법 屈伸法

인문자의 필획을 구부리거나 곧게 펴서 인문내 획간의 조화를 이루게 하고 공간의 분포를 살려 줌으로써 보다 효과적인 인면구성을 꾀하고자 하는 장법이다. 그러나 송, 원, 명, 청대 구첩전 九疊篆과 같이 억지로 점획을 꺾어 접어 굴신시키 면 속된 자형으로 되고 만다. 글자에 따라 굴신 할 수 없는 자가 있으므로 육서에 위배되지 않고 전법의 기본형에 침해되지 않는 구성의 묘를 살 려야 한다. 따라서 충분한 자료검토가 뒤따라야 할 것이다.

莊功子印

江少君

長坪

■ 참치법 參差法

전각작품을 창작할 때 인면상 평형은 기험 奇險 과 기굴 奇崛의 산자적 算子的 포치 布置로도 찾을 수 있 다. 참치란 서법에서와 마찬가지로 인면에 배치하는 문자나 필획을 늘리거나 수축시켜 들쭉날쭉 부제 不齊하도록 구성하는 장법을 말하며 이를 필획의 참치, 자와 자의 참치로 구분 설명할 수 있다.

▷ 필획의 참치 – 인문의 자형상 여러 개의 세 로획을 세워야 할 경우 획의 조세 粗細 및 고 저 장단을 적절히 조절하여 배열함으로서 크고 작은 수목이 서 있는 듯한 느낌을 갖 게 할 수 있으며 기이하면서도 생동적인 미 감을 갖게 할 수 있다.

三百石印富翁

吾儕問草木

朝聞道夕死可

▷ 자와 자의 참치 – 한 인면내에서 자형에 따라 인문의 높이를 들쭉날쭉 배열하여 장단대소의 부제감과 아울러 인면의 공간미를 갖게 할 수 있다.

▧ 반곡법盤曲法

한인중에는 굴곡 회선적인 무전인繆篆印과 조류, 어류, 충류 등의 형상 장식적인 조충 상이나 곡선을 사용하여 획

鬪開

良芳印信

을 다양하게 처리한 인을 볼 수 있다. 이런 인들은 그 자형에서 매우 반곡적인 매력을 갖추고 있다. 인문은 대부분 방세, 원세, 굴곡, 평직을 이용하고 있는데 이때 곡선을 너무 늘어뜨리거나 둘둘 말아서 괴이한 모습이 되지 않도록 해야 하며 특히 반곡의 통일감이 이루어지도록 구성해야 한다.

▧ 회문법廻文法

인문의 배열법에 있어서 4자인 의 예를 들면 보통 인면의 우상→ 우하→좌상→좌하로 안배하게 된 다. 그러나 이 경우 인문의 자형상 필획이 어느 한쪽으로 무겁게 치 우치든가 너무 가볍다든가 하는 등의 조화가 안 될 경우가 있다.

雲動定山

沈樹鏞印

이 때에는 일반적으로 글자를 우상→좌상→좌하→우하로 돌아가면서 배열하는데 이를 회문廻文이라 한다.

회문은 실제상에서 대각, 소밀 등의 호응을 얻어 예술적 효과를 조성할 수 있지만 가급적 장법상 필요한 경우에만 사용하는 것이 바람직하다. 다만, 성명인에 있어서 이름자가 두 글자로 인이나 장 등을 끝에 넣을 때는 회문을 쓰는 것이 좋으며 이름자가 한 글자이면서 인이나 장 등을 넣을 때는 회문은 쓰지 않는 것이 좋다. 이것은 이름자가 두 갈래로 갈라지는 것을 막고 한 줄기로 연결시키고자 옛부터 내려오는 방식이다.

■인문병합법 印文并合法

　인면에 계격界格을 넣어 인문을 배열하는 경우 일반적으로 한 칸에 한 글자씩 넣게 된다. 하지만 경우에 따라서는 한 칸에 두 글자를 함께 넣어 인면구성의 효과를 꾀하는 일이 있다(다섯 자의 인문을 사격인면에 넣는 경우 등). 다만 이 때에는 한 칸에 넣은 두 글자가 합쳐져 한 글자처럼 모호하게 보여서는 안 되는 점을 주의하여야 한다.

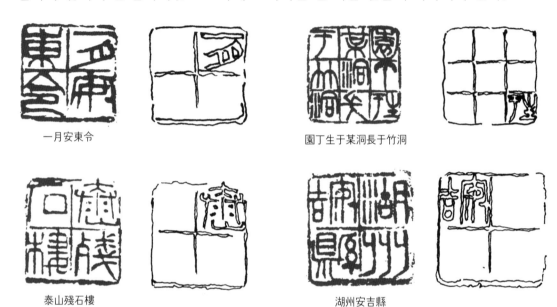

一月安東令　　　　　　　　　　　　園丁生于某洞長于竹洞

泰山殘石樓　　　　　　　　　　　　湖州安吉縣

■ 자형변화법 字形變化法

　한 인면상의 인문자에 있어 동자나 편, 방이 겹칠 경우 무미하고 지루한 느낌을 갖게 되는데 이때 이것을 피하기 위해 획의 가감이나 위치이동 등 자형의 변화를 꾀하게 된다. 다만 한 글자에는 한 글자의 변화가 있고 한 인에는 한 인의 변화가 있으므로 무엇보다도 통일조화를 전제로 하여 마땅한 변화를 주는 것이 이 장법에 있어서 가장 중요한 사항이다. 하지만 자체에 따라서는 간혹 편, 방의 위치이동 등의 변화를 가할 수 없

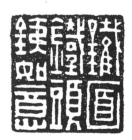

鐵面鐵頭鐵如意　　　　　　　　　　重游泮水

는 것이 있으므로 조자의 원리를 검토한 후 결정해야만 잘못된 글자를 피할 수 있다. 이러한 자형의 변화는 서예작품에서도 흔히 볼 수 있다.

▨ 차환법借換法

인문의 혼잡 또는 단조로움을 피하기 위해 점획을 차용하여 한 획을 겸하여 쓰거나 또는 변연의 일부를 차변하여 인문의 획으로 사용함으로서 문자의 결체를 일신하는 장법이다. 오창석이나 제백석 등의 작품에서 흔히 볼 수 있다.

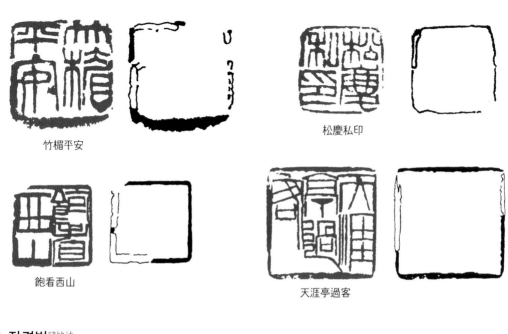

竹楣平安

松慶私印

飽看西山

天涯亭過客

▨ 잔결법殘缺法

장법상의 소밀, 경중, 허실 등의 부족을 보충하고 인면의 변화와 통일을 증가시키는 방법으로 잔결법을 쓴다. 이 처리는 매우 교묘하여 잘 운용하면 고졸미와 몽롱미朦朧美를 함께 갖게 할 수 있다. 그러나 잔결후에 문자가 본질적으로 달라지거나 너무 산만해지지 않도록 해야 한다. 잔결요령은 다음의 몇 가지 방법이 있다.

▷ 점획이 너무 빽빽할 경우 답답한 부분에 각도를 넣는 방법.

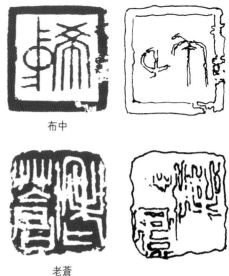

布中

老蒼

▷ 여백부위에 칼자루 등으로 잔결하는 법.

▷ 변연이 길게 늘어지거나 두꺼워 답답할 때
 이곳을 약간 파변하여 통기시키는 법등…
 (자세한 것은 잔결편 항목에서 설명한다)

古泥

■ **주백상간법**朱白相間法

不同乎俗不泥乎古　　　臣顯大富　　　　因物付物　　　駱長□印

한 인면내에 주문과 백문을 혼합하여 구성하는 방법으로 성명인 등에서도 흔히 볼 수
있다. 일반적으로 필획이 복잡한 것은 백문으로 하고 간단한 것은 주문으로 하여 장법
상 필요하다고 생각될 때 이 방법을 쓴다. 보통 좌우주백, 상하주백, 일주이백, 이주일
백, 일주삼백, 삼주일백, 이주이백 등의 격식이 있다. 보통 주백상간인에서는 백문의 여
백과 주문 획의 굵기를 같게 삽입해야 미감을 살릴 수 있다.

■ **계격법**界格法

任醜夫　　　　上官超人　　　　　　　老手齊白石

龍蛇辟邪　　　　　鶴壽千歲

전국시대 이래 인면에 등의 구획선을 넣는 인의 형식이 줄곧 이어져왔다. 계와격은 인문의 상태에 따라서 적절히 사용하면 어지러운 인문의 상황을 정리하고 또한 인면상의 단조로움을 피하는 효과를 갖게 할 수 있다.

▨ 인형상응법印形相應法

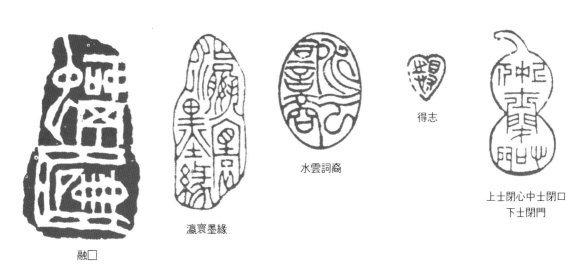

融□

瀛寰墨緣

水雲詞裔

得志

上士閒心中士閒口
下士閒門

인재는 그 외형이 방형, 원형 또는 기타 형 등으로 나누어 볼 수 있는데 이때 인면의 외형적 특징을 고려하여 인문을 배치할 필요가 있다. 즉 이것들의 형태에 맞춰 무리 없이 자형을 구성하거나 도법 등을 시도함으로써 소재 외관의 재미스러움을 살리고 인문과 인형이 혼연 일체가 되어 통일감을 갖게 하는 방법이다.

▨ 변연처리법邊緣處理法

변연은 다른 말로 인변, 변란邊闌, 인광印框 등으로 부른다. 인면에 있어서 변연은 우리가 집을 짓고 울타리를 하는 것과 같은 이치로 각인작업의 최종 마무리 과정이다. 다만 이때 가장 중요한 것은 인변과 인문이 동질의 조화를 이루어야만 한다는 것이다. 변연에 대한 그 밖의 설명은 격변擊邊 항에서 상세히 다루고자 한다.

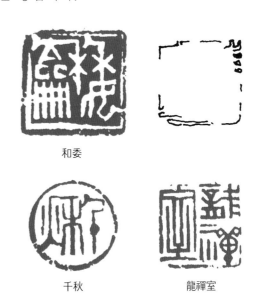

和委

千秋

龍禪室

尙之

※ 창작인에 있어서 인변의 굵기

인을 창작함에 있어서 사변의 굵기는 다음과 같은 몇 가지 방법으로 할 수 있다.

인을 지면에 찍었을 때 ①네변을 같은 굵기로 하는 방법, ②왼쪽변과 아랫변을 다소 굵게 하는 방법, ③오른쪽 변과 아랫변을 다소 굵게 하는 방법, ④웃변과 왼쪽이나 오른쪽 변을 굵게 하는 방법, ⑤아랫변만 굵게 하는 방법 등이 있으나 보통은 입체적 표현과 음양의 이치를 고려하여 ③항의 경우를 많이 선택한다.

그러나 이것은 반드시 그런것은 아니므로 각자의 재량대로 인면의 분위기에 맞춰 작업하면 될 것이다.

(2) 인문의 배열

인문의 배열을 넓게 보면 인면장법의 한 방법으로 볼 수 있다. 따라서 문자의 구성상 소밀, 허실의 미감효과를 높이기 위해서는 인문의 배열방식을 최대한 적용하는 게 좋다. 그러나 배열순서와 방식에 있어서는 옛부터 통일된 규범이 있어 그 형식을 따르지 않고 임의로 문자를 나열해서는 안 된다. 4자인의 경우 가장 일반적으로 채용하는 방식은 우에서 좌로, 상에서 하로, 또는 회문식 등이고 경우에 따라서는 좌에서 우로 하든가 교차식 등의 배열방식을 쓸 수 있으나 사실상 지금은 거의 일반화되어 있지 않다. 다음에 그 내용을 알아본다.

■ 우에서 좌로 배열

| 2 | 1 | | 3 | 2 | 1 | | 3 | 1 | | 3 | 1 | | 3 | 1 | | 4 | 3 | 1 | | 2 | 1 |
|---|

■ 좌에서 우로 배열

| 1 | 2 |

1	
---	3
2	

	2
1	---
	3

2	
---	3
1	

| 1 | 3 |
| 2 | 4 |

■ 상에서 하로 배열

| 1 | 2 |
| 3 ||

| 1 ||
| 3 | 2 |

| 2 | 1 |
| 4 | 3 |

| 1 |
| 2 |
| 3 |

■ 회문식 배열

| 2 | 1 |
| 3 | 4 |

| 3 | 4 |
| 2 | 1 |

| 3 | 2 |
| 4 | 1 |

| 4 | 1 |
| 3 | 2 |

■ 교차식 배열

| 3 | 1 | 2 |

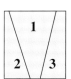

4	1	
5	2	3

■ 다자인의 배열

〈오자인〉

3	1
4	---
5	2

4	1
---	2
5	3

	3	1
5	---	---
	4	2

4		1
---	3	---
5		2

4	2	
---	---	1
5	3	

〈육자인〉

| 5 | 3 | 1 |
| 6 | 4 | 2 |

4	1
5	2
6	3

<칠자인>

5	2	
6	3	1
7	4	

6	3	1
	4	
7	5	2

5		1
6	4	2
7		3

6	4	1
		2
7	5	3

<팔자인>

6	3	1
7	4	
8	5	2

7	4	1
	5	2
8	6	3

6	4	1
7		2
8	5	3

5		1
6		2
7		3
8		4

(3) 장법章法의 실례

① 가인고假印稿의 설계

아무리 조형성이 좋은 인문을 뽑아 검자를 하여 채택했다 하더라도 그것을 어떻게 구성하여 인면에 올리느냐에 따라 작품의 품격이 달라진다. 따라서 앞의 검자에서 뽑아낸 자체를 가지고 여러 장법을 써서 가인고를 설계한다.

▨ 가인고 설계의 작업순서

(가) 가인고지(A4용지) 위에 각인에 쓸 인재를 올려놓고 볼펜으로 실제 크기를 본뜬다.

(나) 검자에서 뽑아낸 선문의 자체를 가지고 여러 가지의 장법으로 구성하여 가인고를 만든다.

(다) (나)에서 구성한 가인고 중에서 가장 잘된 것을 골라 인고제작용으로 채택한다.

▷ 주문 : 德有隣
▷ 백문 : 見賢思齊

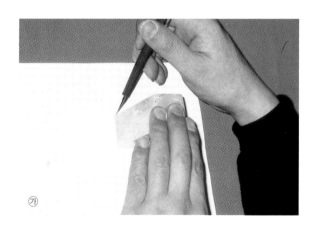

위에서 채택한 假印稿

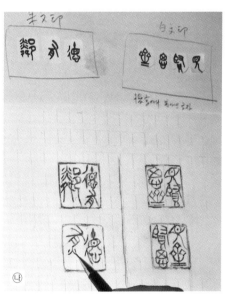

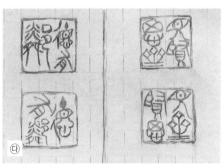

② 인고 제작

인고는 구상하고 있는 전각작품의 완성 예상도이므로 되도록 정확히 만들어야 한다. 인고의 양부에 따라 작품의 품격이 달라지기 때문이다. 백문인의 경우 문자부분이 흑^黑이 되고 다른 부분은 주^朱로 하고 주문인의 경우는 그와 반대이다. 인고의 제작은 다음의 순서대로 진행한다.

(가) 인고지를 준비한다.

(나) 각인할 인재의 크기에 맞춰 네 변의 윤곽선을 그린다.

(다) 전항에서 설계된 가인고를 보면서 인고지에 연필로 밑글자를 스케치한다.(이때 채용할 인면장법을 고려하면서 몇 차 수정을 거치더라도 정확하고 짜임새 있는 구성을 해야 한다.)

(라) 인고지에 스케치한 연필선을 따라 세필로 먹을 넣는다. (이때 인변까지 완전하게 작업할 것)

(마) 주묵과 묵을 사용하여 수정 완성한다.

▨ 인고지 만드는 법

인고용지는 먹이나 주묵을 도포해도 뒤틀리거나 쪼글쪼글 변형이 가지 않는 0.3mm~0.5mm 정도 두께의 아트지 종류면 된다. 크기는 인장의 크기에 따라 결정되나 우편엽서도 좋고 보통 사방 10cm정도의 크기면 알맞다.

(가) 백문인의 경우 준비된 용지에 새길 인의 크기에 맞춰서 윤곽선을 그려 넣고 윤곽선 밖은 모두 먹으로 칠한다.(이때 인고할 부분은 백색으로 남는다.)

(나) 백색부분에 주묵을 고루 바른다.(주문인의 경우에는 인고지 전체를 먹으로 칠한다.)

(다) 인재에 맞춰 먹으로 윤곽을 바르게 수정한다.

※인고지는 두가지 종류로 하지 않고 주, 백문을 함께 써도 무방하다.

白文印用 朱文印用

완성된 印稿紙

▨ 포자

인면에 문자 등을 거꾸로 배치하는 것을 포자布字라 하며 다음의 순서대로 작업한다.

(가) 준비된 인재의 인면을 사포(#600)에 곱고 수평이 되도록 정리한 후 주묵을 고르게 도포하여 건조 시킨다.

(나) 인재는 인상에 물린다.

(다) 인고와 인재에 모두 방안선을 긋는다(16등분 정도)

(라) 전항에서 제작된 인고를 손거울에 반전시킨다.

(마) 거울에 거꾸로 나타난 인고를 보며 샤프펜으로 변연을 그려 넣고 차차로 신중하게 인문 모두 베껴 넣는다.

(바) 인고와 비교하여 연필선을 수정한다.

(사) 인고 제작시와 마찬가지로 쌍구전자법, 쌍구전저법으로 먹을 넣는다. 이때 변연처리까지 정확히 해야 한다.

(아) 미비한 부분을 완벽하도록 수정 보완하여 완성한다.

㉮

㉯

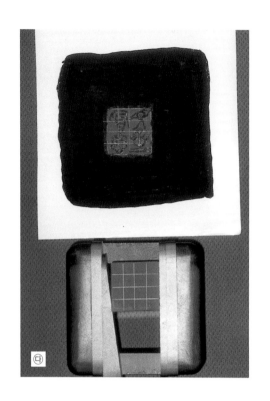

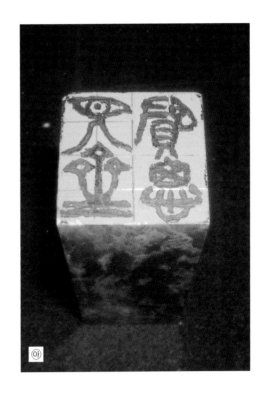

3) 인장의 도법

인장의 도법이란 각도를 사용하는 방법을 말한다. 각도는 서법에 있어 붓과 같은 것으로 글씨를 쓸 때 집필법과 운필법이 있듯이 각인에 있어서도 각도를 잡는 집도법과 그것을 운용하는 운도법이 있다. 전각의 시조라 일컫는 명대의 하진何震은 이에 대해 말하기를 "필에는 첨제원건尖齊圓健이 있고, 각도에는 견리평봉堅利平鋒이 모두 있어 이 때 각도에 견고함이 없으면 필에 건(건강하고 원기 왕성함)이 없는 것과 같고 각도에 이 예리함이 없으면 필에 원(둥근맛)이 없는 것과 같고 도에 봉선鋒先이 없다면 필에 첨이 없는 것과 같고 도에 평직함이 없다면 필에 제齊(가지런함)가 없는 것과 같다" 하였다. 이와 같이 서와 전각은 표현되는 결과에 있어서는 상이하겠으나 그 근본에 있어서는 같은 이치라 할 수 있다. 전각에 있어서의 선조線條는 굳세면서도 고박하게 표현된다. 그리고 이때 필세와 도미刀味가 함께 융합되어 서법의 기지起止, 제안提按, 방절方折, 원전圓轉 등이 운도의 묘에 따라 붓으로 표현할 수 없는 특수한 선질로 나타나게 된다. 도법은 인문의 자법이나 장법이 끝난 후 이루어지는 이른바 전각 삼법의 최종작업으로 이는 상당한 경

험과 기능을 요한다.

앞서 설명한 두 단계의 과정이 잘되었다 하더라도 마지막 새김과정에서 묵운과 금석의 취적金石意趣的인 칼맛을 표현해 내지 못하면 본래 기대했던 바의 만족스러운 전각작품을 만들어 낼 수 없게 된다. 명의 감양은 「인장집담印章集談」에서 도법에 대해서 말하기를 "도법은 각도를 운용하는 방법으로 마땅히 심수가 상응하여 스스로 각각 그 묘를 얻는다. 그러나 인문에는 주와 백이 있고 인에는 대소가 있고 자에는 희밀稀密이 있고 획에는 곡직이 있으므로 마음대로 처리하여서는 안 된다. 마땅히 거주부침去住浮沈이나 완전腕轉의 고하를 살펴야한다."(刀法者, 運刀之法, 宜心手相應, 自各 得其妙, 然文有朱白, 印有大小, 字有稀密, 劃有曲直, 不可一槪率意, 當審去住浮沈, 腕轉高下.)라 하였는바 이는 곧 각도를 운도함에 있어서 심수가 합일되어야 하며 반드시 인문자의 문자학적 구조를 알고 각인해야 함을 일러둔 것이라 하겠다.

(1) 집도법

집도는 각자의 습관에 따라 정해진 규범 안에서 가장 편리한 방법을 사용하는 것이 좋으며 대체로 각인하는 방향이나 인재의 크기 등에 의해 대략 다음의 세 가지로 나누어서 설명할 수 있다.

① 오지집도법五指執刀法

서법에서의 오지집필법과 비슷하다. 무지와 식지, 중지에 힘을 넣어 각도를 고정시켜 잡고 무명지는 도간刀杆의 뒷 부분을 미는 듯 받쳐주며 소지는 무명지를 도와 잡은 뒤 도간은 자신의 반대쪽으로

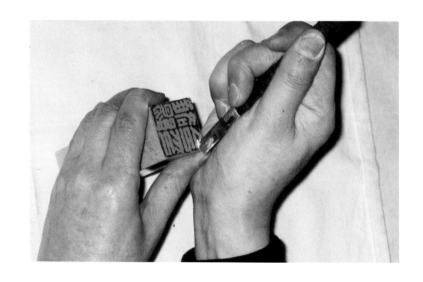

약간 눕게 하여 안쪽을 향해 획을 끊어 들어오게 하는 방법이다. 한 치 내외의 인장을 새길 때 적합하며 일반적으로 가장 많이 쓰는 집도방법이다.

② 경필식집도법硬筆式執刀法

이 방법은 무지와 식지, 중지로 마치 연필이나 펜 등을 잡듯이 하여 도간을 자신 쪽으로 약 45도 정도 눕혀 바깥쪽으로 밀어 새길 때에 적합한 집도법이다.

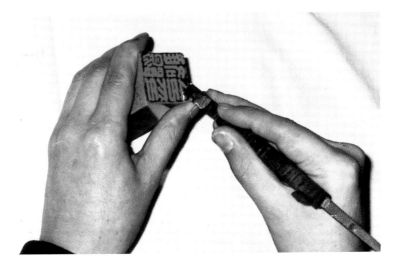

③ 장악식집도법掌握式執刀法

악관식집도법握管式執刀法 또는 악도법이라고도 하며 서법의 악필 요령과 비슷하다. 주먹을 쥐듯 다섯 손가락으로 도간을 감싸안고 바깥쪽에서 안쪽으로 힘있게 끌어당길 때 사용한다. 주로 인문이 대자인 큰 작품

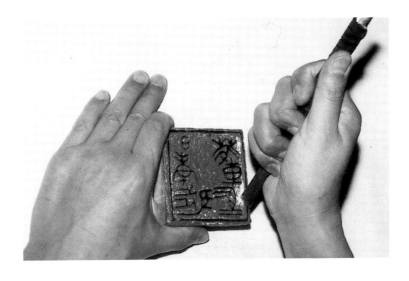

을 새길 때에 적합한 집도법이며 작고 세밀한 선획을 새길 때에는 마땅하지 않다.

(2) 운도법

각도를 잡고 새김질을 하는 것을 운도 또는 주도奏刀라 한다. 전각은 "小心落墨, 大膽奏刀" 즉 "낙묵은 조심스럽게 하고 새김질은 담대하게 하다"라는 말과 같이 인고를 만

들어 포자할 때 까지는 매우 세심하게 작업하고 각도를 잡으면 과감하게 운도에 임하는 것이 중요하다.

　전각작품에서 기운생동하고 형신겸략적形神兼略的인 선획을 구사해내는 것은 곧 숙련된 도법에서 비롯된다. 인의 오랜 역사와 더불어 전인들이 만들어낸 운도의 방법으로「용도십삼법」이라는 것이 있으나 이는 크게 운용할 바가 못 되고 이것들을 총괄해서 간단히 정리해보면 각도를 사용하는 방법에 따라서 잡아당겨 새기는 인도법引刀法과 밀어내어 새기는 추도법推刀法 그리고 인도나 추도를 사용하여 운도시 획을 짧게 짧게 끊어새기는 절도법切刀法과 충도법沖刀法 및 충, 절 결합법이 있다. 그리고 선획의 각법에 따라 분류하면 정입도법, 측입도법, 단입도법, 쌍입도법이 있다.

① 추도법推刀法

　운도시 각도의 일각을 인재에 대고 도간은 우측으로 약간 기울여 자신의 맞은 편 쪽으로 밀면서 새기는 방법이다.

　접도각에 따라 획의 깊이가 달라져 운도상의 어려움이 있으므로 도간과 인면과 약 45~60° 정도의 각도를 유지하도록 한다. 또한 지나치게 각도에 힘을 가하든가 각인하는 속도가 빠르게 되면 칼이 미끄러져 작업자의 손이나 주변의 획을 다치게 할 수 있으므로 주의해야 한다.

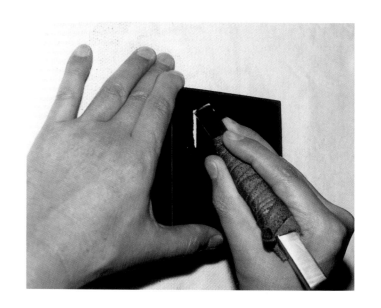

② 인도법引刀法

　추도법과는 반대로 도간을 자신의 반대쪽 우측방향으로

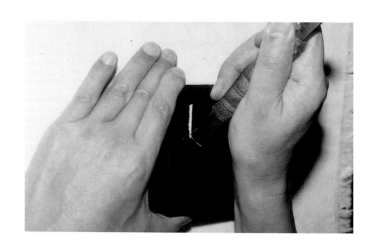

약간 기울여 자신 쪽으로 잡아당기면서 각인하는 방법이다.

비교적 힘찬 획이 만들어지며 초보자의 경우 이 인도법으로 획을 조금씩 끊어나가면 밀어 새기는 것보다 다소 쉽게 새길 수 있다.

▨ 절도법切刀法

어떤 한 획을 인도나 추도를 써서 작업 할 때 짧게 자르면 서 새겨나가는 방법이다. 이 때 인면과 접도각은 약 45도 정도로 입석하여 칼자루를 70~80°도까지 세워가며 반복적으로 획을 끊어 나간다. 절도법을 쓰면 선획에 삽기澁氣 가 많이 드러나 자연스럽게 도 미를 살려낼 수 있다. 다만 너 무 지나쳐 거칠거칠한 톱니가 생기면 안 된다.

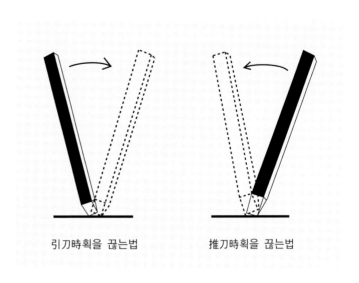

引刀時획을 끊는법 推刀時획을 끊는법

▨ 충도법沖刀法

충도법은 칼날이 인면 위에서 돌진하듯이 충주沖走하여 새기는 방법으로 칼자루와 인면은 약 35°정도의 기울기를 유지하는 것이 좋다.

그러나 인도이든 추도이든 충도이든 절도이든 그 도법에 얽매여서는 안 된다. 따라서 운도시 어느 한 가지 도법만을 가지고 작업할 게 아니라 이 몇 가지의 도법을 융통성 있게 혼합사용 하는 충절 결합법이 가장 합리적인 운도요령이다.

(3) 선획의 각법

인문의 선획을 끊어내는 방법은 인면에 칼을 넣는 각도와 표현되는 획의 질에 따라 다음의 네 가지가 있다.

① 입도각에 따라

▷ 정입법 – 도간을 수직으로 입도하여 획을 끊는 방법

▷ 측입법 – 도간을 우측으로 비스듬히 기울여 획을 끊는 방법

② 선획의 표현에 따라

▷ 단입도법 – 하나의 필획을 한번에 입도하여 획을 구사하는 방법으로 각도가 닿은 부분은 날카롭고 매끈하며 반대쪽은 석질 그대로 자연스럽게 표현되는데 이는 제백석의 음각획처럼 백문에서만 가능하다.

▷ 쌍입도법 – 하나의 필획을 양쪽으로 두 번 입도하여 획을 구사하는 방법으로 주문(양각) 백문(음각)모두 가능하다.

■ 백문인 쌍입획의 운도

백문인(음각) 쌍입획은 도간을 자신의 맞은편 쪽으로 45도 정도 기울여 칼날에 힘을 집중하여 입도한 후 힘있게 끌어당기고 다시 인면을 180도 돌려 역으로 하여 같은 요령으로 반대측의 선을 새기면 인도의 도법에 의한 획이 된다. 추도의 경우는 각도의 선단에 힘을 넣어 입도한 후 포자한 획선의 우측선을 밀어새기고 다시 인재를 180도 돌려 역으로 하여 역시 획의 우측선을 밀어 새기면 추도에 의한 백문인 획이 만들어진다.

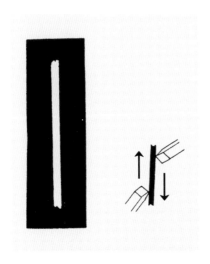

■ 백문인 단입획의 운도

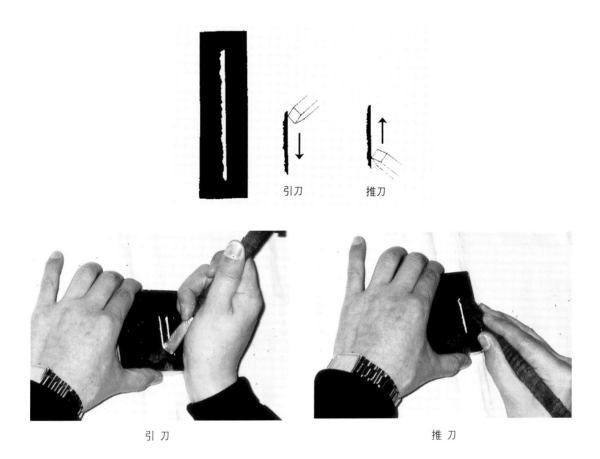

引刀　　　　　推刀

引 刀　　　　　　　　推 刀

백문인 단입획은 칼자루를 자신의 맞은편 쪽으로 45도 정도 기울여 힘있게 입도하여 끌어당기면 인도에 의한 충도의 단입 획이 되며 칼자루를 자신쪽으로 뉘어 밀어새기면 추도의 단입 획이 된다. 인도나 추도 모두 단입 획의 한쪽 선은 윤활 강직하고 반대쪽은 거칠거칠한 톱니 모양이 된다. 단입획은 백문획에서만 가능하다.

■ 주문인 쌍입획의 운도

선획의 좌측선에 각도를 힘있게 입도하여 인도로 새기고 다시 인재를 180° 돌려 다시 좌측 선을 추도 또는 인도로 새기면 양쪽 선이 모두 윤활한 쌍입획이 만들어지며 우측 선에 입도하여 인도로 새기면 좌측 선은 윤활하고 우측선은 거칠거칠한 제백석의 양각 획이 만들어진다. 이것은 각도를 넣은 방향에 따라 반대로 되게 할 수도 있다.

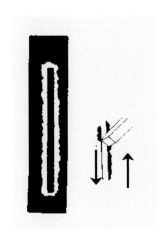

推 刀

引 刀

※이와같이 운도하게 되면 쌍입도법획이라도 한쪽은 윤활하고 한쪽은 거칠거칠한 이를테면 제백석의
 충도 주문획을 새길수 있다.

(4) 도법의 연습과 숙련

도법은 인면을 구성한 선획의 실체를 칼로 새겨 드러내는 과정이기 때문에 사실 이때
선질은 매우 중요하다. 따라서 각도를 다루는 요령은 상당한 연습과 숙련을 요하게 되
는 바 전각에서 도법으로 이루어지는 선질의 표현은 마치 서법에 있어서 그 필선에 생
동감과 필력이 배어있는 획을 구사하는 것과 같다. 그러므로 전각의 초학자는 실제 인
문의 각인작업을 들어가기 전에 먼저 단도, 쌍도법의 주백문, 직곡선의 충분한 각선연
습을 해야 한다.

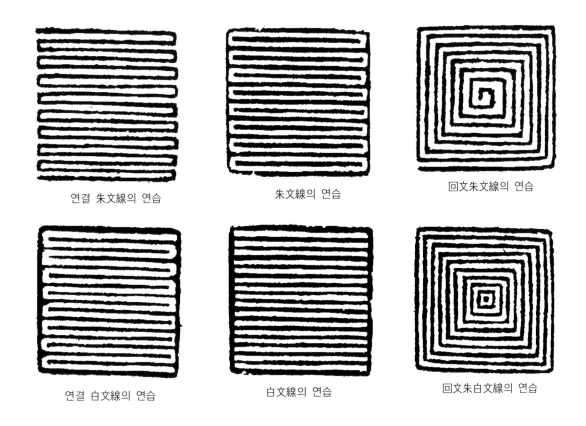

연결 朱文線의 연습 朱文線의 연습 回文朱文線의 연습

연결 白文線의 연습 白文線의 연습 回文朱白文線의 연습

① 직선의 연습

인도와 추도로써 충도 및 절도법에 의한 주백문, 방절회문선등의 새기는 방법을 연습하여 각도가 손에 완전히 익도록 숙련시킨다. 이때 선획의 깊이나 두께를 고르게 표현해야 하며 너무 얕거나 가늘지 않도록 한다. 또한 선과 선의 간격을 적당히 좁혀 가급적 백문선과 주문선의 굵기가 비슷하고 일정하도록 연습하도록 한다.

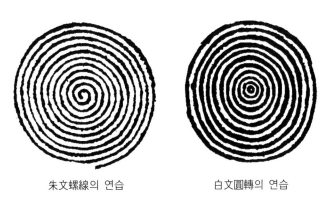

朱文螺線의 연습 白文圓轉의 연습

② 곡선의 연습

직선과 마찬가지로 연습하되 절도로써 새기며 원형, 나선형의 곡선연습이므로 원전이 능숙하고 깔끔하게 될 수 있을 때까지 반복 훈련한다. 이 같은 각선연습은 올바른 도법에 따라 정확하게 숙련시켜야만 실제 각인시 양호한 필획을 새겨낼 수 있다.

(5) 새겨낸 획의 병폐

전각작품에 있어서 선질은 무엇보다도 중요하며 강한 도미^{刀味}가 드러나야 한다. 이것은 서예작품에 있어서 필선의 조건이나 전혀 다를 바가 없다. 특히 전각을 처음으로 공부하는 사람은 다음과 같은 각획이 만들어지지 않도록 유념해야한다.

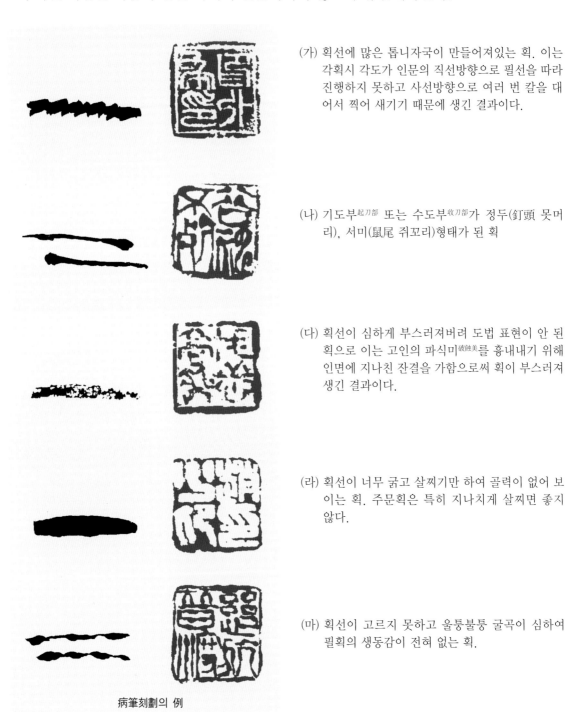

(가) 획선에 많은 톱니자국이 만들어져있는 획. 이는 각획시 각도가 인문의 직선방향으로 필선을 따라 진행하지 못하고 사선방향으로 여러 번 칼을 대어서 찍어 새기기 때문에 생긴 결과이다.

(나) 기도부^{起刀部} 또는 수도부^{收刀部}가 정두(釘頭 못머리), 서미(鼠尾 쥐꼬리)형태가 된 획

(다) 획선이 심하게 부스러져버려 도법 표현이 안 된 획으로 이는 고인의 파식미^{破蝕美}를 흉내내기 위해 인면에 지나친 잔결을 가함으로써 획이 부스러져 생긴 결과이다.

(라) 획선이 너무 굵고 살찌기만 하여 골력이 없어 보이는 획. 주문획은 특히 지나치게 살찌면 좋지 않다.

(마) 획선이 고르지 못하고 울퉁불퉁 굴곡이 심하여 필획의 생동감이 전혀 없는 획.

病筆刻劃의 例

(6) 도법의 실례

■ 주문인 『德有隣』의 각인

인면포자가 완성된 상태

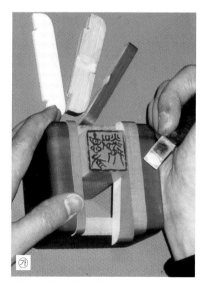 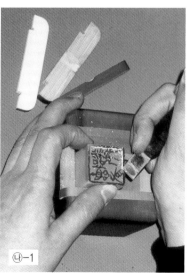 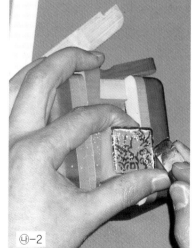

(가) 전항에서 포자가 완성된 인재를 (나) 추도와 인도를 사용하여 윤곽선을 먼저 새긴다.
 인상에 물린다.

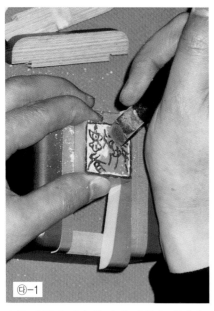

㉒-1

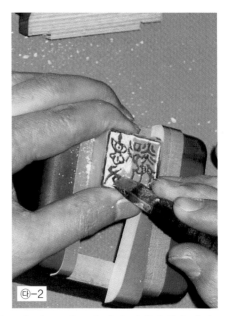

㉒-2

(다) 가급적 필순에 따라 인문을 새긴다. 이때 도법은 추도나 인도, 절도법 등의 범위내에서 자신
 이 편리한 방법을 혼합 사용한다.

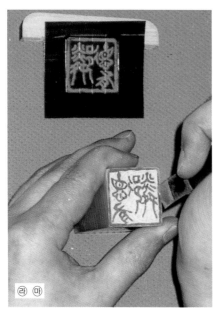

㉓ ㉔

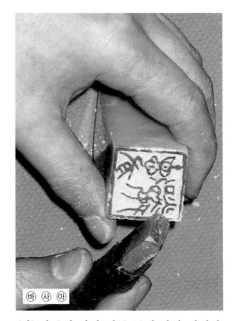

㉕ ㉖ ㉗

(라) 인면에 퍼진 석분을 손가락으로 문질
 러 글자 획 안에 넣으면 인문이 뚜렷
 해져 수정하기에 편하다.(절대 입으
 로 불지 말 것)

(마) 인고와 비교하면서 미흡한 부분을 1
 차 수정한다.

(바) 작품의 형편 인풍 등에 따라 격변잔
 결 처리 한다.

(사) 인면을 깨끗하게 닦아 이물질을 제거
 한 후 검인한다.

(아) 찍힌 인영을 보면서 보도하여 완성한다.

▨ 백문인 『見賢思齊』의 각인 도법 요령도 주문인의 경우와 같다.

▨ 보도補刀의 요령

새김질이 끝난 작품은 곧 검인을 하여 찍힌 인영과 제작한 인고를 비교하면서 자신의
의도대로 되지 않은 부분을 다음의 요령에 의해 보도한다.

(가) 인면의 석분을 칫솔로 깨끗하게 제거한 후 주묵 등 묻어있는 이물질을 물로 닦아낸다.

(나) 인니印泥를 고루 묻혀 검인지에 찍는다. (이때 선명하게 찍히도록 할 것)

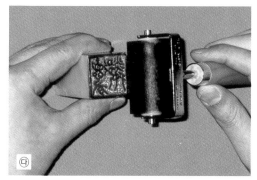

(다) 인면에 묻은 인니를 다시 씻어내고, 수정할
수 있는 인문이 선명하게 드러나도록 탁본
용 탁포나 소형 롤러를 이용하여 인면에 먹
을 가볍게 도포한다. (이때 인문의 획 속에
먹물이 들어가지 않도록 할 것)

(라) 찍힌 인영과 인고를 비교해 보면서 미비한
곳을 보도한다.

(마) 다시 검인한 후 최종수정하여 완성한다.

137

보도전후의 인영

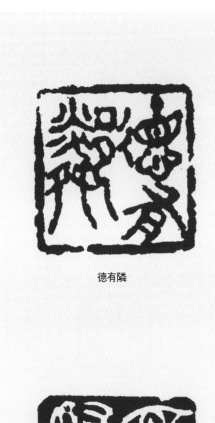

德有隣

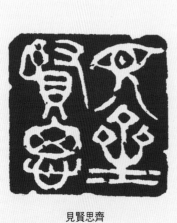

見賢思齊

補刀前

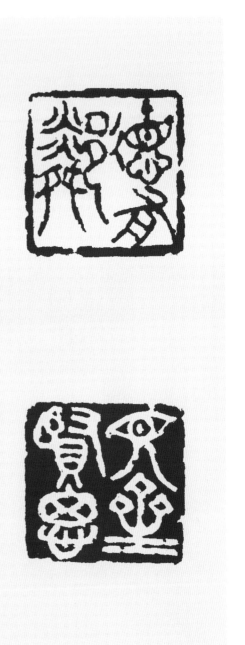

補刀後

■ 검인^{鈐印} 요령

검인(탁인)은 각인을 완성한 후 용지에 찍는 것으로 전각작업에 있어서 최후의 작업공정 이지만 결코 가볍게 생각하면 안된다. 아무리 각인이 잘 되었어도 검인이 잘못되면 결코 우수하게 보이지 않기 때문이다. 따라서 다음의 요령에 의해서 압인하도록 한다.

㉮

(가) 먼저 인전^{印箋}에 압인할 위치를 대략 잡는다.

㉯-1

㉰

(다) 인면에 인니를 골고루 묻힌다.

㉯-2

(나) 인면을 물로 깨끗이 닦은 후 인구^{印矩}에 대고 압인할 정확한 위치를 결정한다. (이때 인구가 움직이지 않도록 주의 해야한다.)

(라) 인구가 움직이지 않도록 왼손으로 조심껏 누르고 인문의 방향을 확인한 후 그에 맞춰 압인한다. (이때 인면 전체에 힘이 고르게 가도록 인정印顶의 중앙부를 수차 눌러주어야 한다.)

(마) 인전에서 가만히 인을 뗀다. (이때 인구가 움직이지 않도록 주의해야 하며 아직 인구를 누르고 있는 왼손을 떼면 안 된다.)

※ 찍힌 인영을 보아 덜 찍힌 부분이 있으면 그 부위에 인니를 묻혀 한 번 더 압인한다. (이때 만일 인구가 움직이면 찍히는 인선이 복선으로 나오거나 깔끔하지 아니하므로 주의해야 한다.)

鈐印이 완성된 상태

(7) 현대 창작인의 실례

본 란은 우리나라의 현대 순수창작품을 서체별 또는 인풍별 등을 대략 구별하여 본 것으로 창작에 참고하도록 한다.

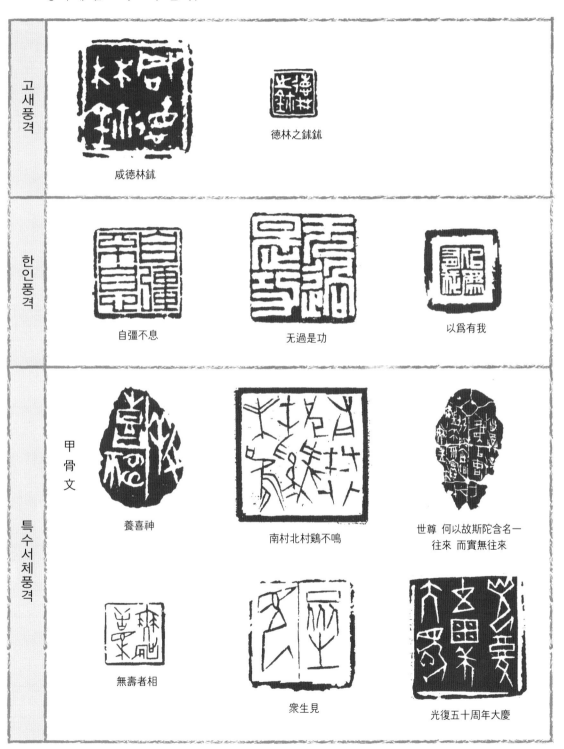

고새풍격		
咸德林鉥	德林之鉥鉥	

한인풍격		
自彊不息	无過是功	以爲有我

특수서체풍격

甲骨文

養喜神

南村北村鷄不鳴

世尊 何以故斯陀含名一
往來 而實無往來

無壽者相

衆生見

光復五十周年大慶

百千萬億分

白雲雲裏靑山重靑山山中白雲多

衆生衆生者

특수서체풍격

如來得阿耨多羅三藐三菩提

淸白傳家八百年

游雲驚龍

魚車舟

侯馬盟書

德林之章

安東金膺顯章

송 · 원대인풍격	 香雪		
細文印	 無法可說是名說法	 道可道非常道	 百煉金千鈞弩
명 · 청대인풍격 趙之謙風	 不陋居	 緣督爲經	 萬紫千紅
吳昌碩風	 古不乖時	 唯然世尊	 惠如時雨

吳昌碩風

南山廬

一意向學

云丁

齊白石風

天地與我同根

不當趣所愛

愛敬從道

如我解佛所說義

歲不我延

如是等七寶聚

鄧山木風

得成於忍

性天澄徹

天如水

명 · 청대인풍격

144

鄧山木風

不可稱量

見種種色

上善若水

현대인풍격

山雷軒

天然深秀

風物長宜放眼量

菱花堂

尊古爲新

大巧若拙

鐵明之璽璽

溜窗石

梅花道場

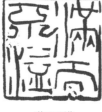

滿而不溢

鐵雲齋

萬如

楷書

何以故

是故

佛

行書

及諸佛

佛言

是故

隸書

法無頓漸

華竹人竟

果報亦不可思議

일반서체풍격

146

好太王碑	善付囑	法尙應捨	思無耶
瓦當	元亨利貞	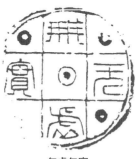 無虛無實	福德

외형을 모방한 창작인

漢塼

好古敏以求之

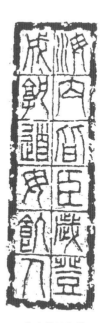

海內皆臣歲登
成孰道母飢刀

147

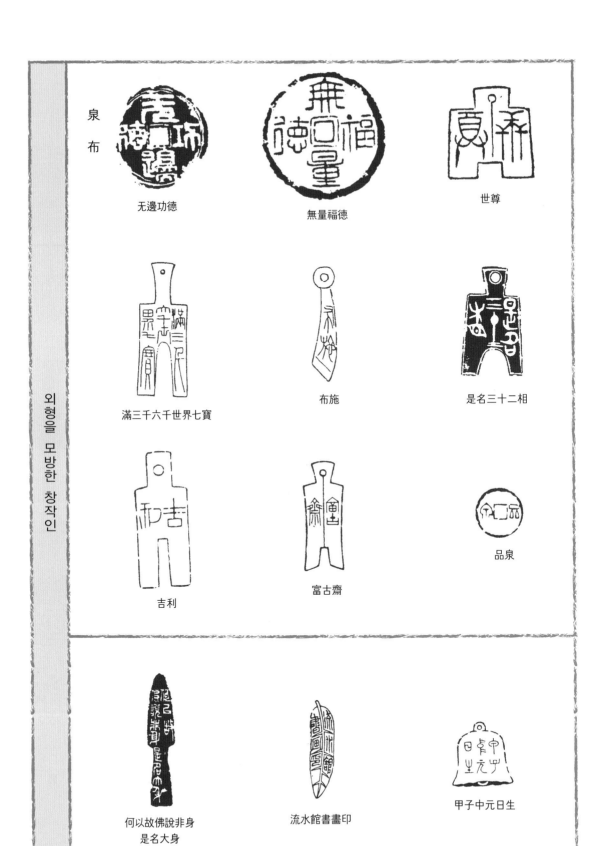

泉布

无邊功德

無量福德

世尊

滿三千六千世界七寶

布施

是名三十二相

吉利

富古齋

品泉

何以故佛說非身
是名大身

流水館書畫印

甲子中元日生

외형을 모방한 창작인

외형을 모방한 창작인

如是

吳氏璽

蟬橘

是甚麽

上士閉心中士閉口下士閉門

화인

松竹梅

龍華香徒

149

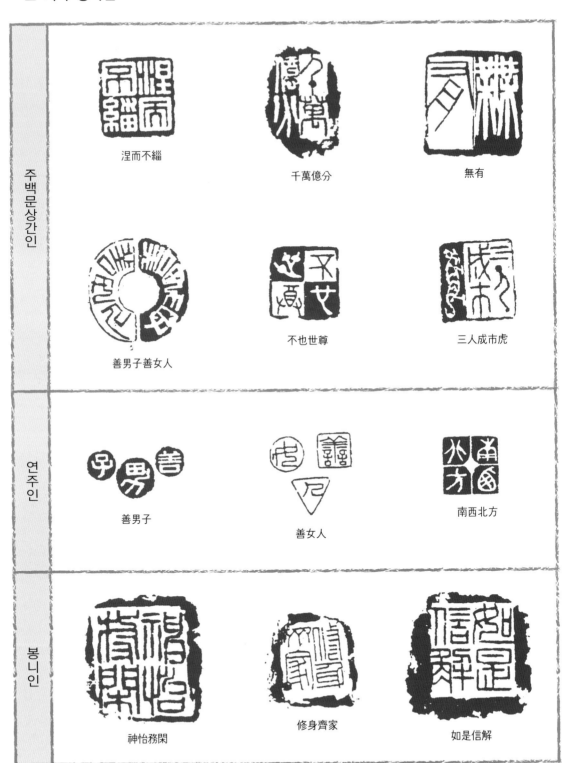

주백문상감인	涅而不緇	千萬億分	無有
	善男子善女人	不也世尊	三人成市虎
연주인	善男子	善女人	南西北方
봉니인	神怡務閑	修身齊家	如是信解

〈채록자료〉 한국전각대전 95. 99 작품집, 김응현인존, 전각금강경집, 서울서예대전도록외

5 봉니封泥

1. 봉니란 무엇인가?

봉니는 고대에 문서나 서간 등을 발송할 때 유실방지나 기밀유지 등을 위하여 봉함하는 방법으로 쓰였다. 별칭으로 봉인, 니봉泥封 등으로 불리우며 지금의 봉랍封蠟과 흡사하다.

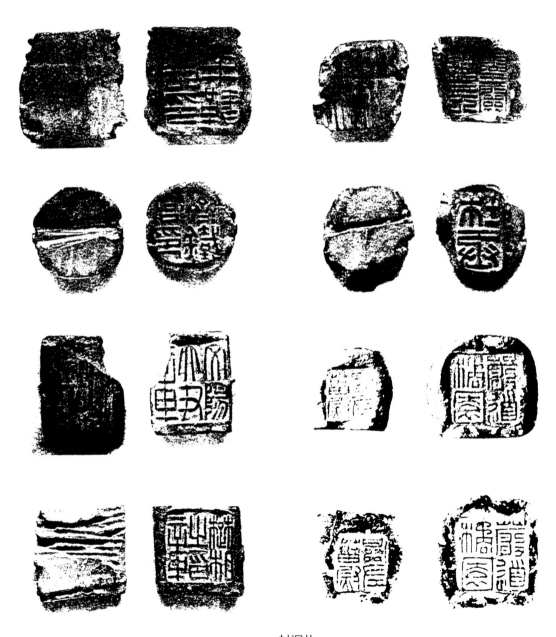

封泥片

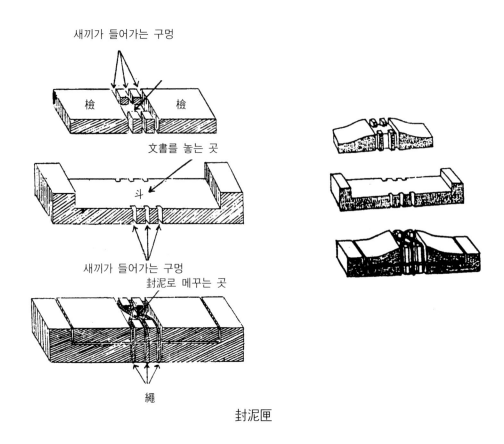

새끼가 들어가는 구멍

檢　檢

文書를 놓는 곳

斗

새끼가 들어가는 구멍
封泥로 메꾸는 곳

繩

封泥匣

고대 종이가 발명되기 이전에는 공문서나 일반 사문서 등 모든 기록의 수단이 죽, 목재료의 간독簡牘 위주였고 위진魏晉 이후가 되어서야 서사재료가 종이나 비단으로 대체되면서 사실상 봉니의 사용이 부재하게 되었다.

　한대에는 일반 문자와 공문을 기록하는 용재에 구별이 있어 보통 사무적인 문자는 죽간에 기록하고, 편지나 기밀을 요하는 공문서는 목편상에 기록하여 발송했다. 봉니합의 봉함 방식은, 왼쪽 그림과 같이 목재로 된 상, 하판의 문서갑을 만든 후 (이때 아랫판은 凹형으로 "두斗"라 하고 윗판은 덮개판으로 "검檢"이라 함) 우편물을 송부할 때에는 아랫판 凹속에 보낼 문서를 넣고 윗판을 덮어 서로 결합시킨 후 새끼줄로 단단히 묶어 매듭짓는다. 그리고 윗판의 매듭지어진 부분(인치印齒)을 점토로 메꿔 구멍을 막고, 점토 위에 인을 눌러 밀봉하여 보냄으로써 수취인 외에는 누구도 열어볼 수 없게 하였다. 봉니에 사용한 점토의 색깔은 대부분 청색이나 자색으로 여기에 찍힌 인은 간혹 백문이 있으나 대부분 주문으로 되어 있는데 이것은 당시 점토를 누르는 인장을 음각으로 새겨 압인하였기 때문이다. 봉니편의 인변은 일정한 형태가 없이 넓은 것, 좁은 것 등

다양한 모습으로 나타나있는데 이는 인이 찍힌 부분의 주위 점토가 인영과 함께 굳은 후 파잔破殘된 결과라 생각된다. 봉니편의 외형은 사각진 것, 원형, 타원형 등 여러 가지이나 그 형태가 자유분방하고 불규칙적이며 획일적이지 않다.

 봉니의 인문은 보통 두 글자에서 여섯 글자 정도로 자체는 매우 자연스러우며 웅혼박실함을 갖추고 있다. 봉니는 역대로 중국의 산동, 섬서, 사천 등에서 많이 출토되는 바이는 근대 금석학에 있어서도 큰 성과의 하나로 손꼽히고 있으며 전각학적으로도 깊이 연구할 가치가 충분하다. 봉니인보로는 「봉니고략封泥考略」, 「철운장봉니鐵云藏封泥」, 「제노봉니집존齊魯封泥集存」, 「징추관봉니고존徵秋館封泥考存」, 「속봉니고략續封泥考略」, 「봉니존진封泥存眞」 등이 있다.

蠅 跡

封泥匣에 封印한 모습

2. 봉니풍인의 창작

인을 창작함에는 고새나 한인, 명·청대인 등 고인의 임모각을 바탕으로 하여 작자 나름대로 다양한 풍격의 작품을 창출할 수 있는데 봉니를 응용한 인 또한 매우 흥미롭고 예술성이 높은 전각작품을 표현해 낼 수 있다.

1) 봉니편 변연의 형식

봉니풍의 인을 창작하려면 우선 고대 봉니인의 자형적 특성이나 장법, 형식미 등을 살펴야 하며 특히 변연의 표현을 잘 해야 한다. 봉니의 변연은 자연적 파잔에 의해 형성되었기 때문에 그 형태가 매우 다채롭다. 따라서 무엇보다도 고봉니인보를 충분히 검토하고 많은 임고를 통하여 자득하여야 한다. 다음은 봉니인 변연의 주요형식을 간추려 열거해본 것으로 창작작업에 활용할 수 있으리라 여겨진다.

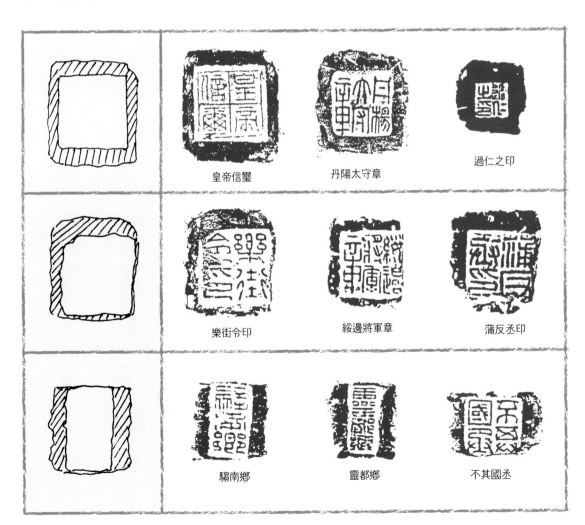

皇帝信璽　丹陽太守章　過仁之印

樂街令印　綏邊將軍章　蒲反丞印

騶南鄉　靈都鄉　不其國丞

丞相之印章

強弩將軍

裨將軍印章

嚴道丞印

務武男印章

泗水相印章

六安相印章

白水右尉

召陵令印

漢中太守章

建成邑丞

堂邑丞印

西平令印

剛羝右尉

嚴道橘丞

太原守印

九江守印

右炊

司馬賈中□中時

曹子□莊尚

博昌

公印

樂成

司馬央

司馬木臣

昌陽丞印

臨菑丞印

2) 봉니 인문의 각인 예

음문 봉니인	

閭丘何　　　大□　　　□□　　　江義印信

曹子□莊尙

양문 봉니인

鐵官　　　河間王璽　　　西共丞印

中朗將印章　　　司馬賈中 □中時　　　信　　　夫向 丁印方渠

음양문 봉니인

逐乘之印　　　銙買之印　　　虻蠱鏌

초형 봉니인

158

3) 봉니 인문자의 배치 예

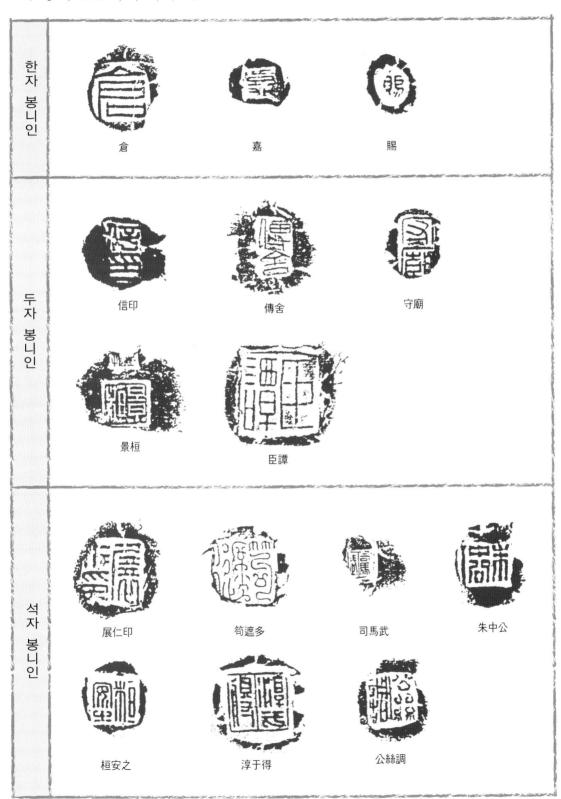

한자 봉니인	倉	嘉	賜

두자 봉니인

信印　　傳舍　　守廟

景桓　　臣譚

석자 봉니인

展仁印　　筍遮多　　司馬武　　朱中公

桓安之　　淳于得　　公絲調

<table>
<tr>
<td rowspan="2">넉자 봉니인</td>
<td>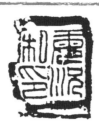
毒況私印</td>
<td>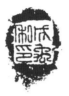
成禹私印</td>
<td>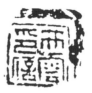
井雲印信</td>
<td>
西共丞印</td>
</tr>
<tr>
<td>
天帝之印</td>
<td>
季若私印</td>
<td colspan="2">
齊悼惠園</td>
</tr>
</table>

<table>
<tr>
<td rowspan="2">다섯자 봉니인</td>
<td>
鉅鹿都尉章</td>
<td>
蜀郡都尉章</td>
<td>
齊御史大夫</td>
</tr>
</table>

車郎中令印

<table>
<tr>
<td rowspan="2">다자 봉니인</td>
<td>
丞相曲逆侯章</td>
<td>
前將軍軍司馬</td>
<td>
左司馬聞□信鉢　信</td>
</tr>
</table>

4) 현대 봉니풍 창작인의 실례

漢陽千秋萬歲

神怡務閑

罪疑惟輕

思無邪

涅而不淄

修身齊家

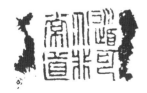

道可道非常道

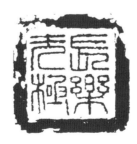

長樂无極

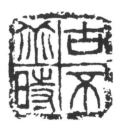

古不乖時

禪

涅而不淄

不拘一格降人材

萬歲壽而康

辰於無竟

香遠益淸

해와 달 같은 맘

緣督爲經

百煉金千鈞弩

〈자료〉한국전각학회인보

6 잔결殘缺과 격변擊邊

1. 인면 잔결

 잔파殘破는 전각예술에 있어 특수한 작업방식의 하나로 칼로 파고 뚫고 두드리는 등의 수단을 통해 작가의 주관적 정취를 표출시켜 전각작품을 더욱 예술성이 풍부한 완미의 경지로 다다르게 할 수 있다. 이것은 역대 전각가들이 부단히 노력하고 실천하여 점차적으로 개척한 새로운 기술영역이다. 명의 심야沈野는 「인담印談」에 기록하기를 "문국박은 석장을 새겨 완성한 후 반드시 상자 속에 넣어 동자로 하여금 하루 종일 흔들게 하였다.〈文國博刻石章完, 必置之櫝中, 令童子盡日搖之〉하였고 또 "진태학은 석장을 땅에 여러 번 던져 박락하기를 기다려 고박함이 있은 연후에야 그만두었다."〈陳太學以石章擲地數次, 待其剝落, 有古色, 然後己〉라고 하였는데 이런 것들은 모두 잔결殘缺 처리의 한 방법으로 이를 통해 고풍을 구하여 전각미의 효과를 높이기 위한 것이라 여겨진다. 잔결미는 전각에 있어서 상대적 독립성을 가지고 있으나 그래도 일정한 제약을 받아야하고 대상, 조건 등의 구별에 따라 작업해야지 마음대로 남용해서는 안 된다.

 첫째. 잔파의 형식미는 문자가 지니고 있는 내용의 요구에 따라야한다. 다시 말해서 잔파를 위한 잔파를 가해서는 아니 됨을 명심해야 한다. 그렇지 않으면 완미성을 파손하게 된다.

 둘째, 인재의 재질적 특성을 고려해야 한다. 석재의 경우 재질이 비교적 물러 잔殘을 가할 때 획이나 변 모두 난처하게 파손되기 쉬우므로 석질을 잘 파악하여 작업해야 한다.

 셋째, 잔파는 오로지 인면의 결속과 통일된 조화를 추구해야 한다. 인문과 인문과의 연관이나 획과 획의 변화, 인문과 변연과의 관계 등에 신경쓰지 않으면 다음과 같은 결과를 초래할 수 있으므로 주의해야 한다.

▷난爛 : 전혀 계획없이 파하여 뒤죽박죽 깨진 것으로 마치 진흙무더기 같은 것.

▷산散 : 전체 印의 파손처가 경중이 없고 위치가 합당하지 않아 흩어져있으며 통일감이 없어 인면의 조화를 이루지 못한 것.

▷판板 : 파손처리가 지나치게 단조롭고 고르거나 규칙적인 것.

▷만滿 : 약간 잔파하거나 또는 잔파하지 않아야 할 위치 등, 잔파처의 합불을 가리지

않고 마구 고격鼓擊하여 매우 복잡하고 인면 전체가 거슬리게 되는 것.

▷난亂 : 작품의 풍격과 내용을 막론하고 일률적인 파손을 도처에 남용하는 것.

▷연軟 : 잔처에 도흔은 물론 골격이 보이지 않으며 인면상호간 기맥이 통하지 않아 유약해 보이는 것.

일반적으로 인의 잔파는 인문과 변연, 이렇게 두 부분을 포함하는데 대부분의 전각가들은 인문을 거의 완성한 후 각도로써 마무리 짓는다. 그런데 이때 만약 인문이 완정한데 변만 심하게 잔을 가하거나 반대로 인변은 매우 완정한데 인문을 지나치게 파하게 되면 문과 변이 상호 조화를 이루지 못하게 되어 끝내 실패작이 되고 만다. 잔파의 방법에 있어서도 전각도만 가지고 작업하는 일은 가장 널리 사용하는 수단이지만 그밖에 외부역량을 이용하여 잔결처리하는 경우도 간혹 있다. 어떠한 요령이든 잔결의 목적은 인면의 자연스런 변화와 조화를 통해 미적 효과를 확대시키기 위한 것으로 선인들이 쓴 방법으로는 다음과 같은 것들이 있다.

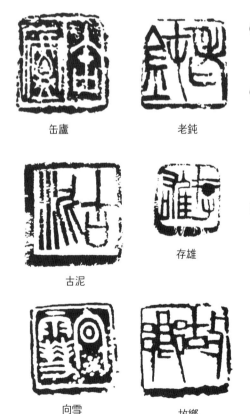

缶廬

老鈍

古泥

存雄

向雪

故鄉

(가) 격擊 : 각도나 칼날 또는 기타 딱딱한 물체(敲)를 사용하여 완전히 새긴 인면 위나 변을 두드리는 방법으로 가장 일반적인 잔결법이다.

(나) 각刻 : 각도의 날을 사용하여 파내는 방법으로 이때 인면의 장법, 결체, 필법 등을 고려하여 필요에 따라서 칼을 대야 한다. 이런 방법의 특징은 작업한 후 인면에 드러나는 도흔이 명확하고 역량감과 상쾌감을 갖추게 된다. "조고니趙古尼" 나 "등산목鄧山木"의 작품에서 많이 볼 수 있다.

(다) 정釘 : 쇠못이나 칼끝 등을 사용하여 인저印底에 잔결효과를 내는 방법이다. 여기엔 두 가지 방법이 있는데 하나는 아직 새기지 않은 인면의 인문과 잔결 위치에 못 자국을 낸 후 다시 각도를 사용하여 새긴 후 수정하는 방법이 있고 또 다른 하나는 인문의 새김 작업을 완성한 후 그 위에 정 등을 사용해 잔손殘損하는 방법인데 이때 인면에는 경중의 사각이나 삼각, 원 등의 잔점이 드러나며 터진 석화石花가 생겨나기도 한다. 다만 잔파된 모양의 크기가 비교적 서로 같기 때문에 한 두 군데만 사용해야지 여러군데 넓게 사용하면 단조로우며 어지러울 수 있다.

滿倉

隨人呼馬生

魯班門下

周永康印

(라) 마磨 : 완성된 인을 거친 천(삼베 등)위에다 놓고 여러 차례 반복적으로 힘을 가해 마찰을 시키면 인문이나 변에 드러난 선명한 칼자국이나 모서리 등이 다수 둥글어져 소박하고 고아한 효과를 가져다 준다.

(마) 착鑿 : 칼의 모서리 등을 사용하여 인문 등을 두드리는 방법으로 파손된 정도가 비교적 자연스럽고 간혹 생각지도 않았던 뜻밖의 효과가 나타나기도 한다. 대체로 보편적인 방법이다.

(바) 당撞 : 인석을 상자에 넣고 반복하여 흔들어 궤벽에 서로 부딪혀서 자연스런 잔결효과를

陳

내는 것이다. 다만 주의할 점은 한번으로는 이상적인 효과를 낼 수 없다는 것과 인면의 보호에 세심한 신경을 써야 한다는 점, 그리고 그 밖에 심하면 균열이 생겨 완전히 파손될 수 있으므로 인재의 재질에 따라 그에 알맞은 방법을 선택해야 한다.

(사) 삭削 : 각도를 사용하여 인재를 깎아 내는 방법이다. 이는 대체적으로 인변처리에 이용하는데 완각한 인의 인면이 너무 사각이어서 소박하고 자연스러움이 떨어질 때 칼을 사용하여 그 모서리를 깎아 내던가 적당히 문지르거나 긁는 등의 보조수단을 가하여 고인의 소박함을 얻어내는 방법의 하나이다. 경우에 따라서는 인문이 지나치게 예리한 부분에서도 사용할 수 있다.

(아) 착戳 : 인문을 완각한 후 인면을 모래를 향해 반복적으로 찔러서 고박한 맛의 효과를 얻는 방법이다. 이밖에도 인면잔파의 방법은 여러 가지가 있으나 각자 나름대로 한 가지 방법에만 구애받지 말고 이들을 종합하여 작업하면 보다 좋은 효과를 얻어낼수 있다.

2. 인변처리법印邊處理法

인변은 인장에서 매우 중요한 부분으로 그 종류는 대개 다음과 같다.

▷조변粗邊 : 인문은 가늘고 변연은 굵게 처리한 것.

▷세변細邊 : 변을 가늘게 처리하는 것으로 세문세변細文細邊과 조문세변粗文細邊이 있다.

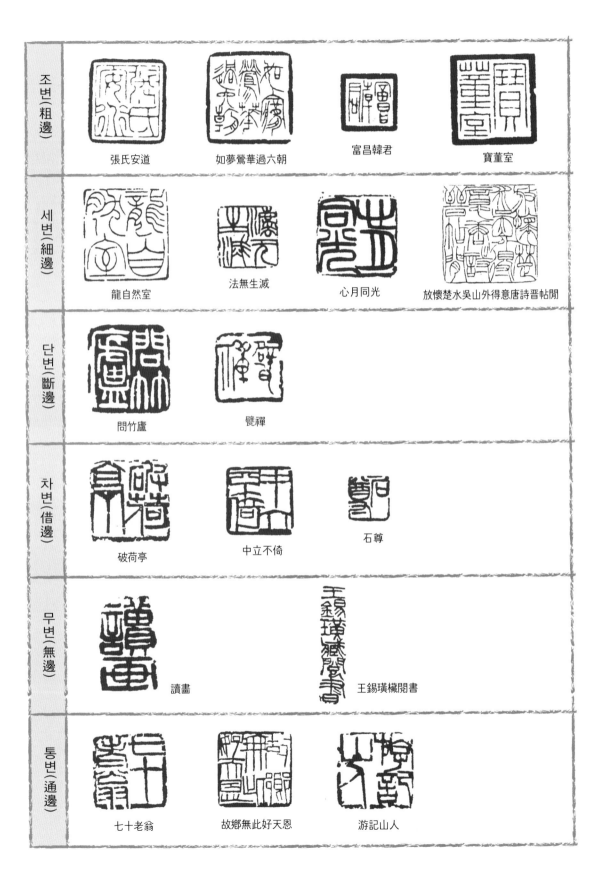

조변(粗邊)	張氏安道	如夢鶯華過六朝	富昌韓君	寶董室
세변(細邊)	龍自然室	法無生滅	心月同光	放懷楚水吳山外得意唐詩晉帖閒
단변(斷邊)	問竹廬	爕禪		
차변(借邊)	破荷亭	中立不倚	石尊	
무변(無邊)	讀畫	王錫璜檻閱書		
통변(通邊)	七十老翁	故鄉無此好天恩	游記山人	

▷**단변**^{斷邊} : 답답한 변연을 잔파하여 인문이 돋아 보이게 한 것.

▷**무변**^{無邊} : 인문만 있고 사방에 변이 없는 것.

▷**차변**^{借邊} : 변의 일부를 인문의 획으로 써 인변을 대신 하는 것.

▷**통변**^{通邊} : 장법상 인문의 필획을 인문범위 내에서만 배치할 수 없을 때 필획의 일부가 인변을 뚫고 지나가게 한 것으로 인문간에 있어 천삽^{穿揷}의 경우와 비슷한 방법이다. 오창석이나 제백석 등의 작품에서 흔히 볼 수 있다.

사실 인공잔결된 인은 근대 인인^{印人}의 창조일 뿐 고인의 본래 면모는 완정하고 매끈하여 절대로 고의적 잔파를 가하지 않았음은 이미 주지하는 바이다. 석재를 인재로 쓰는 오늘날 전각에 있어서 인위적으로 처리한 인문이나 인변의 잔파미는 확실히 고아하고 질박한 맛을 느끼게 한다. 그러나 인변의 잔파는 변연의 변화를 찾기 위한 최종 각인 과정이기 때문에 파변은 매우 신중하게 하지 않으면 다 된 작품에 치명적인 손상을 가져다주는 결과를 초래할 수 있다. 따라서 완성된 인문과의 호응을 염두에 두고 작업에 임해야 한다. 그렇다면 인장의 격변은 어떤 규율 속에서 이루어져야 하는가. 격변에 대하여 중국의 「공운백^{孔云白}」은 "모름지기 각도를 쓸 때는그 변의 각을 가볍게, 두드려야만 신채로운 변화를 얻는다. 그리고 격변의 경중이 적중하면 반드시 고인의 깨달음을 받아 자연히 그 묘운을 얻을 수 있다."^(須用刀輕輕擊其邊角, 仍得神化, 然擊邊之輕重適中, 須領悟于古印.....自能得其妙韻)라 하여 격변시 용도의 요령을 언급하였다. 따라서 탁월한 인변 처리를 위해서는 다음의 몇 가지를 유의하여 작업하도록 해야 한다.

첫째, 격변시 잔파의 정도와 위치가 적당해야 한다. 인변에 고격할 때는 반드시 인문의 획과 변과의 관계를 잘 살펴 파할 곳을 정한 후 신중을 기해 두드려야만 양호한 격변을 할 수 있다. 부적당한 곳에 파를 가하면 오히려 완각된 인을 망쳐버리는 결과를 낳게 된다.

둘째, 인문과의 조화를 이루도록 해야 한다. 만일 변연이 인문의 품격과 통일감을 갖지 못하거나 인면 전체의 느낌이 일기^{一氣}로 통하지 아니하면 부자연스러워 인문과의 화해를 이루지 못하고 만다. 따라서 격변은 변의 조세, 체세, 허실 등의 관계를 조절하면서 그에 적절하게 처리함으로써 인문은 인변을, 인변은 인문을 상호 보완시켜 조화를 이루게 된다.

셋째, 간결하면서도 개성 있는 작업이 이루어져야 한다. 잔을 가해 과다하게 여기저기 파변하게 되면 오히려 산만하고 지저분하게 되어 특징이 없는 모호한 작품이 되기 십상이다. 따라서 꼭 필요한 부분을 찾아 잔을 가하는 안목이 요구된다.

넷째, 격변을 위한 격변이 되어서는 안 된다. 전각 작품이라 하여 덮어놓고 모두 격변을 하는 것은 아니다. 그렇다고 해서 격변을 해야 할 인장에 전혀 하지 않아도 너무 무표정하고 딱딱해서 좋지 않다. 격변은 인문의 종류에 따라서 알맞게 처리해야 한다. 깔끔하게 새긴 한주인漢鑄印이나 또는 송, 원대의 세주문인細朱文印 같은 것들은 파변이 필요 없고, 한다 해도 겨우 네 모서리의 각을 가볍게 두드려 부자연스러움을 없애는 정도일 뿐이다. 그러므로 전각작품은 반드시 격변해야 한다는 생각에서 격변을 하기 위한 격변이 되어서는 절대 안 된다. 성공적으로 처리한 인변처리의 효과는 인면의 예술성을 가일층 상향시켜 전각미를 더욱 돋보이게 한다. 개성이 풍부한 격변은 단순한 고격으로 이루어지는 것이 아니므로 임의대로 잔파를 가하기 보다는 훌륭한 고인이나 전각 대가들의 인을 면밀히 검토하고 분석하여 좋은 점을 연구 체득하는 자세가 필요하다 하겠다.

7 측관법側款法

전각에 있어서 측관이란 서화작품을 하고 나서 낙성관지落成款識하는 것과 같은 것으로 방각傍刻, 인관印款, 변관邊款이라고도 하며 음각한 것을 관款, 양각한 것을 지識라 한다. 인장에 측관을 언제부터 하기 시작 했는가 하는 것에 대한 정론은 아직 없으나 수대隋代의 관인「광납부인廣納府印」의 배후에 해서로 새긴「開皇十六年十一月一日造」를 가장 이른 것으로 추측하고 있다.

그 밖에도 몇 개의 유사한 인이 있으나 그것들은 후인들의 위작으로 생각된다. 이렇게 보면 결국 진한을 비롯한 수당까지도 일정한 격식을 갖춘 측관은 거의 없었다 할수 있겠다.

인장은 직업적인 전문 인공이 새겼던 동인銅印시대를 거쳐 석인石印시대에 이르면서 자서자각自書自刻의 형태로 바뀌었다. 따라서 측관은 석인재를 쓰기 시작했던 명대 즉, 문팽文彭과 하진何震에 의해서 창시된 것으로 보고 있다. 당시 문팽은 먼저 모필로 인신印身에 서사한 후 비각하듯이 쌍도각법雙刀刻法을 사용하여 모필의 의취를 잘 표현하였고, 후일 하진은 서사하지 않고 직접 새기는 단도직절법單刀直切法을 개발하여 강건하고 임리통쾌淋漓通快한 선질의 도미刀味와 석미石味를 나타내게 되었다. 또한 역대 측관에서 채용한 서체들은 해행이 가장 많으며 이는 작자의 서법조예와도 관련이 있다. 예를 들면 문팽의 소행관小行款이나 황역黃易의 예서관隸書款, 오양지吳讓之의 소초관小草款, 조지겸趙之謙의 북위해서관北魏楷書款. 그리고 현대 전각가인 전군도錢君匋의 광초관狂草款 등에서 그러함을 엿볼 수 있다.

청대 대가들중 측관에 있어서 가장 독창성을 나타낸 사람은 조지겸이다. 그는 북위해서체를 채용하여 매우 웅건하면서도 독특한 양식의 측관법을 개척했다.

다음에 측관에 대한 요점들을 기술한다.

1. 측관의 관향款向

측관하는 위치를 잡는 것을 관향이라 한다. 관향은 뉴鈕가 있는 것과 뉴가 없는 것에 따라 정해진 위치가 있으므로 임의로 각관을 해서는 안된다. 따라서 인면에 인문을 포자할 때부터 뉴가 있는 것은 뉴의 형태를 살펴 바르게 포자해야 하며 뉴가 없는 것은 인재의 외관을 살펴 관향을 정하는 지혜가 필요하다.

▨ 뉴가 없는 사각인의 관향

측관은 내용의 다소에 따라 일면관부터 오면관까지 넣을 수 있다. 뉴가 없는 사각인의 경우 인정印頂까지 모두 각관하면 오면관이 되고, 새길 내용이 적어 한 면에만 새기면 일면관(단면관)이 되는 것이다. 다만 여기에는 관향의 순서가 정해지는데 그림과 같이 인을 찍었을 때 일면관에서 사면관까지는 맨 좌측면이 각관이 끝나는 면이며 오면관까지 할 경우는 인정에서 끝내면 된다.

▷ 일면관 : ④

▷ 이면관 : ③ → ④

▷ 삼면관 : ② → ③ → ④

▷ 사면관 : ① → ② → ③ → ④

▷ 오면관 : ① → ② → ③ → ④ → ⑤

(인을 지면에 압인 하고 있을 때의 측관순서)

그리고 측관시에는 먼저 인재의 문양을 고려해야 한다. 특히 전황이나 계혈석 같은 고급인재에는 측관의 내용을 굳이 많이 넣지 않는 게 좋다. 따라서 인재가 지니고 있는 아름다운 무늬가 있을 때는 다소 측관의 위치가 바꿔더라도 무늬가 손상되지 않도록 해야 한다. 그러나 더 중요한 것은 이보다 앞서 인문을 포자할 때 인재의 무늬상태를 살펴 사면중에서 가장 상태가 좋지 않는 곳을 골라 미리 관향을 정해 주어야만 인재 문양에 따른 측관의 위치를 바꾸는 일이 없게 된다.

▨ 뉴가 있는 사각인의 관향

인장의 뉴는 호랑이. 말. 거북. 사자 등의 형상을 새긴 수류뉴獸類紐와 봉황이나 공작 등의 조류의 형상을 새긴 금류뉴禽類紐가 있고 와瓦, 정亭, 대臺 등을 새긴 기물뉴器物紐, 그리고 식물 등을 새긴 초목류뉴草木類紐 등으로 구분할 수 있다. 뉴가 붙어 있는 인장은 각인하는 방향이 뉴의 형식에 따라 관향의 위치가 정해져 있으므로 인문의 포자부터 측관까지 정해진 방향과 위치에 맞도록 작업해야 한다. 예를 들면 일반적으로 가장 많은 수류

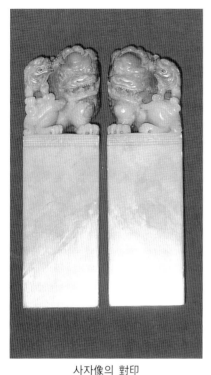

朱文印(識)

白文印(款)

사자像의 對印

獸類對印의 款向

뉴를 가진 한 쌍의 대인對印에 성명과 아호를 넣어 인문을 새길 경우(보통 성명은 음각, 아호는 양각으로 새김) 우선 꼬리를 기준으로 하여 판단하는데 즉 도판과 같이 꼬리면을 내측內側(자기쪽)과 외측으로 향하게 놓고, 머리쪽을 중앙으로 서로 마주 대하게 한 뒤 꼬리가 감긴 방향이 바깥쪽으로 한 인재에는 백문을 새기고, 꼬리가 감긴 방향이 안쪽(자기쪽)으로 한 인재에는 주문을 새긴다. 다시 말해서 꼬리가 있는 일면이 자기쪽으로 온 것은 음각이고 꼬리가 있는 일면이 자신의 건너편 쪽으로 간 것은 양각이 된다. 아때 일면관의 경우 측관은 음양각 모두 자신의 방향에서 보았을 때 꼬리가 있는 일면을 중심으로 좌측면이 관향이 된다.(반드시 도판과 같이 대인을 내외로 마주 보게 할 것)

그러나 대인對印이 아닌 낱개로 새기는 금수류뉴의 인은 꼬리부분을 후면(작업자 쪽)으로 두고 머리부분은 당연히 바깥쪽으로 놓이게 되며 맨 좌측에서 측관이 끝나도록 한다. 다만 이때 뉴의 동물이 목을 틀어 머리가 어느 방향을 쳐다보고 있든 그것은 관계없다.

그 밖에 일반 기물류나 초목류의 뉴를 가진 인도 금수류의 인과 비슷하며 다만 비뉴대인鼻紐對印의 경우는 뉴의 구멍을 서로 관통시켜 놓은 상태로 하여서 금수류뉴의 인과 같은 요령으로 하면 된다.

▨ 기타 인의 관향

그밖에 육각. 팔각형의 인이나 원형 등의 인이라도 사각주형四角柱形의 측관요령과 비슷하며 자연형 등의 잡형인도 가급적 좌측면의 새기기 좋은 곳을 찾아 각관하면 된다.

▷ 여러 가지 종류의 인뉴

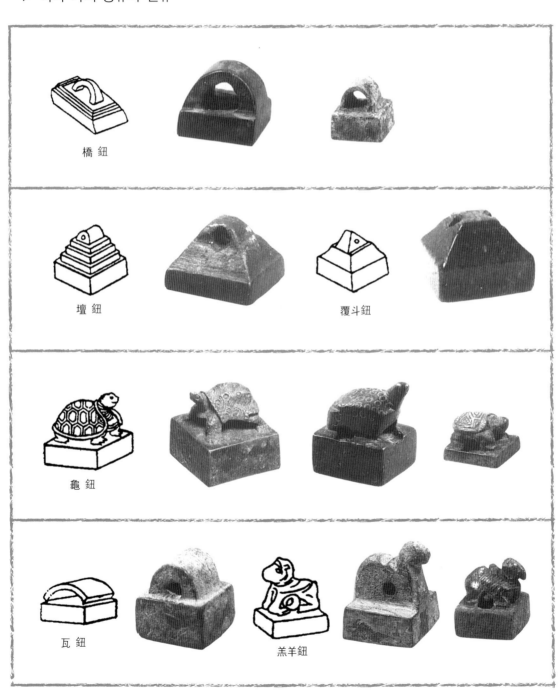

橋 鈕

壇 鈕　　　　覆斗鈕

龜 鈕

瓦 鈕　　　羔羊鈕

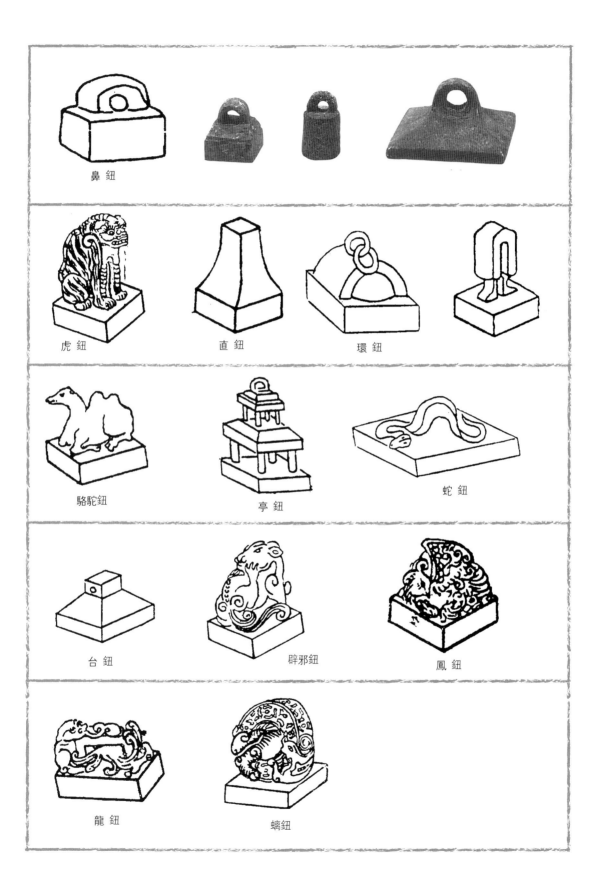

鼻 鈕

虎 鈕　　　直 鈕　　　環 鈕

駱駝鈕　　　亭 鈕　　　蛇 鈕

台 鈕　　　辟邪鈕　　　鳳 鈕

龍 鈕　　　螭鈕

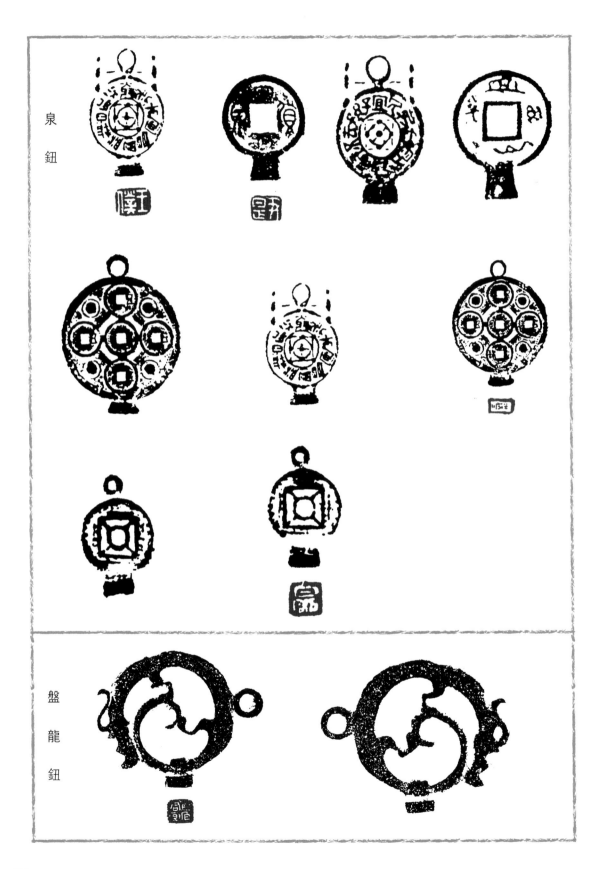

泉鈕

盤龍鈕

2. 측관의 각법

측관의 각법은 각도와 인재를 운용하는 방법에 따라 순필각법과 역필각법으로 나눌 수 있고, 획을 구사하는 방법에 따라 쌍입도법과 단입도법이 있다.

1) 각도와 인재의 운용방법에 따른 각법

① 순필각법順筆刻法

이 방법은 각관하는 문자의 획이 그어지는 순대로 새겨 나가므로 비교적 용이한 각법이다. 작업시 각도를 잡은 손은 크게 움직이지 않고, 대신 측관하는 문자 점획의 각도에 맞춰 인재를 움직이며 새긴다. 다른 말로 이석취도법以石就刀法이라고도 한다.

② 역필각법逆筆刻法

순필각법과는 반대로 문자의 획을 역방향으로 새기는 각법이다. 각관시 인재는 되도록 움직이지 않고 각도를 잡은 손을 움직여 필획의 각도에 따라 전각도의 방향을 바꿔가며 새겨나간다. 그러나 획마다 모두 역으로 새기는 것은 아니고 대부분 그렇기 때문에 역필각법이라 하며 다른 말로 이도취석법以刀就石法이라고도 한다.

2) 획을 구사하는 방법에 따른 각법

① 쌍입도법雙入刀法

이 도법은 전각의 선구자 문팽이 처음 사용한 각법이다. 각관에서의 쌍입도법은 인문을 새길 때 하나의 획을 양쪽으로 입도하여 새기는 것과 같은 것으로 각획의 좌우 선이

陰刻側款(文彭)

陽刻側款(趙之謙)

雙入刻法의 例

〈何震〉 〈吳昌碩〉

單入刀法의 例

모두 매끄럽게 나온다. 측관에 있어서 양각은 모두 쌍입도법에 의해서 이루어지지만 음각은 대개 대자로 측관할 때 이 도법을 쓴다.

② 단입도법單入刀法

이 도법은 명대 하진에 의해서 창시된 것으로 후일 절파浙派의 정경丁敬에 의해서 그 기법이 확립되었다. 각도를 붓과 같이 사용하면서 인재에 직접 새겨 나가기 때문에 각도가 닿은 획선은 윤활예리하며 그 반대쪽의 획선은 거칠거칠한 석질의 자연미와 생동감 넘치는 도미의 표현이 된다. 단입도법은 음각 획에서만 적용된다. 청대 제백석의 백문도법과 같다. 그러나 양각획이라도 각도를 넣는 위치에 따라 단입과 쌍입도법을 함께 적용하면 제백석의 주문획과 같은 선질을 얻을 수 있다.

3. 측관의 형식

측관은 각인이 끝난 뒤 마무리 하는 일종의 서명과정이기 때문에 그 형식은 작자에 따라 매우 다양하게 표현된다. 예를 들면 작자의 서명 정도만 새겨 넣는 단관單款이 있고 작품을 부탁한 상대방의 성명을 함께 넣는 쌍관雙款. 그밖에 그림과 문자를 넣어 각관하는 도문관圖文款들이 그것이다. 다음에 일반적인 측관 형식의 몇 가지 예를 설명한다.

■ 작자의 성명과 연령, 새긴 장소, 날짜 등을 간단하게 넣어 새기는데 이를 단관이라한다. 서명 뒤에 각刻, 간刊, 전篆, 도지刀之, 작作, 제製 등을 넣는다.

〈例〉：・辛巳冬至○○刻
　　　・壬午新春□□□南窓下○○六十作

○ : 새긴사람
□ : 새긴 곳
△ : 상대방 성명

■ 위의 내용에 작품을 부탁한 상대방의 아
호나 성명, 그리고 작가와의 관계 등을 넣어 새기며 일반적으로
상대방을 높이는 뜻에서 상대를 먼저 넣고, 뒤에 작자의 서명을
넣는다. 이를 쌍관이라한다.

〈例〉：・△△先生囑刻○○○
　　　・爲△△△先生壬午春○○○鈍刀
　　　・壬午初春○○爲△△先生刻
　　　・△△老師敎正壬午春於□□□○○刻

■ 작자가 참고하여 새긴 인의 풍격을 넣어 새긴다.

〈例〉：・○○摹漢鑄印
　　　・壬午春三月七日○○摹缶道人
　　　・仿白石老人 壬午春○○
　　　・法三公山碑○○作之

■ 그밖에 인문을 뽑은 고전, 즉 출전명이나 그 원문의 일부
를 끊어 넣기도 하며 인문에 사용한 전서가 특별한 것이
거나 출처가 명확치 않아 조자^{造字}했을 경우 이에 대한 설
명 등을 간단한 문장으로 엮어 넣기도 한다.

〈例〉：・語出於 論語 學而篇
　　　・爲△△△先生 癸未 孟春 于 □□□ ○○刻
　　　・淵明 飮酒 第三首句
　　　・癸未 春三月之 上澣
　　　・撫好太王碑 ○○○刻

4. 측관의 실기

앞서 기술한 측관의 각법을 참고로 하여 실기에 임하되 실제 작업에서는 어느 한 가지의 각법만 사용할 것이 아니라 작업자가 편리한 대로 융통성 있게 혼용하여 새기는 것이 바람직하다 하겠다.

■ 『永』자의 각법

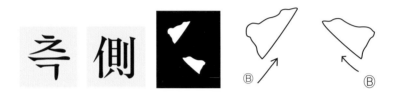

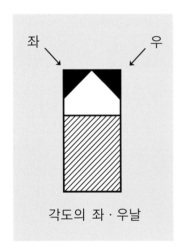

Ⓐ : 순필각법　　Ⓑ : 역필각법

Ⓑ : 각도를 경필 잡듯이 하여 좌, 우측 도첨^{刀尖}으로 입도하여 짧고 힘차게 순간적으로 찍어 밀면 삼각형 모양의 점이 된다.

록 勒

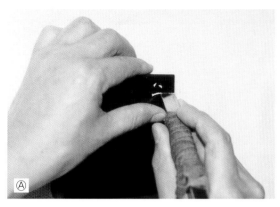 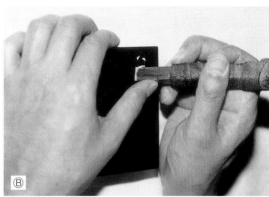

Ⓐ : 인재를 문자획의 각도에 맞도록 움직여 놓고 각도의 좌측날로 새긴다. 획의 기필부起筆部에 서는 찍듯이 힘
주어 입도하고 획의 수필부收筆部에 이르면 붓을 거두듯이 가볍게 수도 한다.

Ⓑ : 인재는 가급적 움직이지 말고 각도를 잡은 손을 움직여 필획의 방향에 맞춰 우측날로 새긴다. 역필이므로
획의 수필부에서는 가볍게 입도하고 획의 기필부에 이르면 순간적으로 힘을 주어 각도를 거둔다. 모두 각
획의 아랫선이 윤활하고 윗선이 거칠다.

노 적 弩 趯

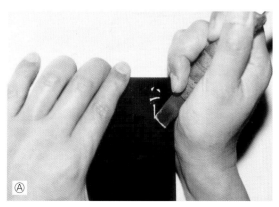 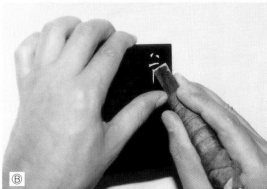

Ⓐ : 도간을 자신의 반대방향으로 눕혀 우측날을 써서 자신쪽으로 끊어가며 새긴다. 획의 기필부에 힘있게 입도하여 수필부에 이르면 가볍게 칼을 거둬 노봉鋒를 만들고, 적촉부분은 다시 우측날로 힘주어 짧게 찍으면 삼각점이 만들어 지면서 갈고리가 완성된다.

Ⓑ : 도간을 자신쪽으로 기울여 좌측날을 써서 바깥쪽으로 밀어 새긴다. 이때 획(鋒)의 수필부에 가볍게 입도하여 획을 끊어가며 나아가 기필부에 이르면 순간적인 힘을 가해 기필처가 형성되도록 하여 수도收刀한다. 적촉부분은 Ⓐ와 같다.

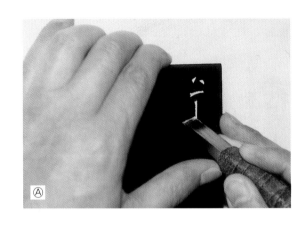

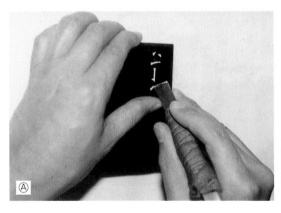 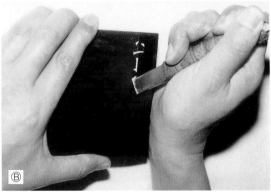

Ⓐ : 책策은 비교적 짧은 획이다. 인재를 움직여 획의 각도에 맞춰놓고, 각도의 좌측날에 힘을 주어 획의 기필부에 입도한다. 왼쪽 엄지손가락으로 각도의 하단을 밀어 우측 방향으로 나아가 수필부에 이르러 붓을 떼듯 가볍게 수도하면 힘찬 획을 용이하게 만들어낼 수 있다.

Ⓑ : 각도를 자신의 맞은편 우측으로 뉘어 좌측날로 획의 수필부에 가볍게 입도한다. 좌측방향으로 점점 두꺼워 지도록 밀어 획의 기필부에 이르면 순간적으로 힘을 가해 기필처를 만든 후 수도한다.

략 掠

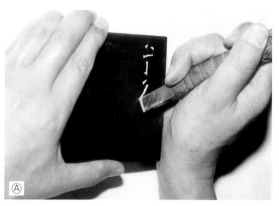

Ⓐ : 비교적 긴 획으로 손쉽게 새겨지지 않는다. 각도를 자신의 맞은편 우측상방향으로 눕혀 우측날로 획의 기 필부에 힘있게 입도한 후 점점 얇게 끊어 새겨 획의 수필부에 다다르면 가볍게 각도를 거둔다.

Ⓑ : 각자刻字에 따라 다르겠으나 이 획은 역필운도를 하는 것이 다소 용이하다. 도간을 다소 자신의 좌측방향 으로 눕혀 역시 좌측날을 획의 수필부에 가볍게 입도한다. 이때 왼쪽 엄지손가락으로 각도의 하단부를 밀 어 획이 점점 굵어지도록 빠르게 운도하여 획의 기필부에 다다르면 매우 윤택하고 강건한 획을 얻을 수 있다.

탁 啄

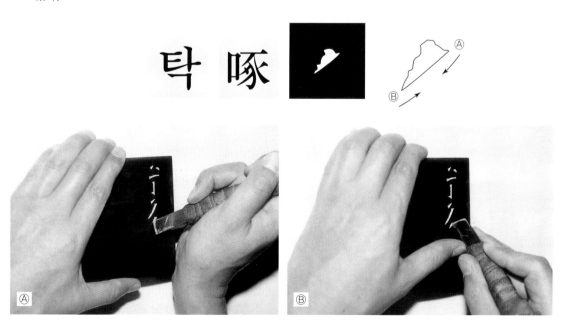

「탁啄」은 비교적 짧은 획으로 모두 앞의 「략掠」을 새길 때와 같은 요령으로 새긴다. 초보자는 역필운도逆筆運刀를 하는 것이 비교적 용이하다.

 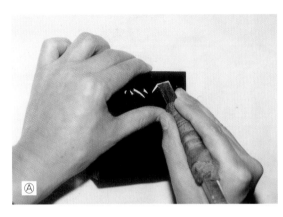 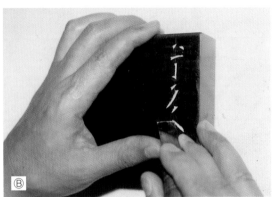

Ⓐ : 책^礫은 비교적 길고 글자에 따라 획의 방향이 다르기 때문에 순필운도^{順筆運刀} 할 경우는 인재를 획의 각도에 맞도록 움직여 줘야 한다. 새길 때는 도간을 좌측 자신의 앞으로 기울여서 좌측날로 획의 기필부에 가볍게 입도한 후 점점 힘을 가해 획의 수필부까지 빠르게 밀어 거두면 윤택하고 강한 획을 얻을 수 있다.

Ⓑ : 인재는 움직이지 말고 도간을 자신의 우측 앞으로 기울여 획의 수필부에 힘주어 입도한다. 획을 두세 번 끊어 기필부에 이르면 가볍게 각도를 거둔다.

앞서 배운 대로 「永」자를 연속적으로
새겨본다.

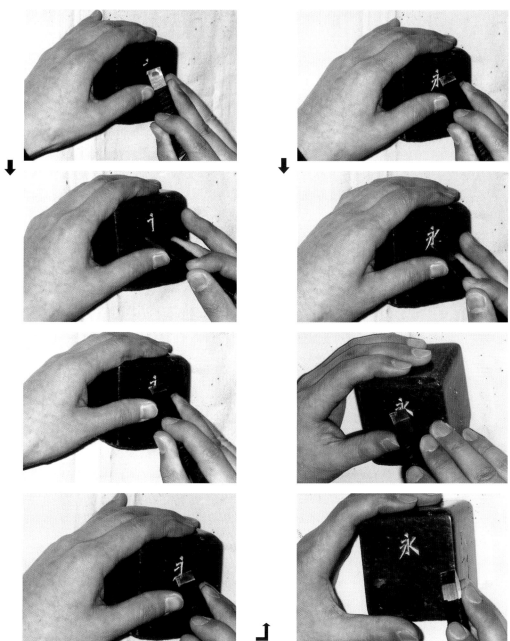

■ 기타 획의 측관례

竪彎鉤

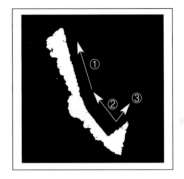

斜鉤

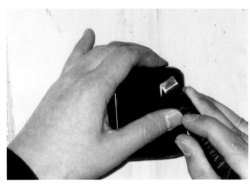

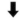

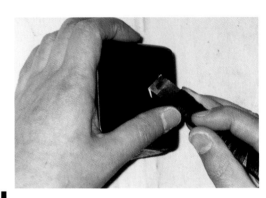

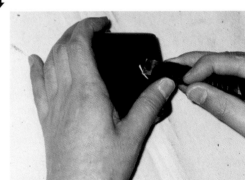

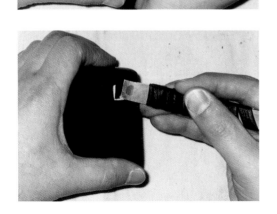

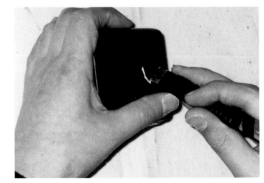

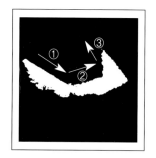

橫彎鉤

耳鉤

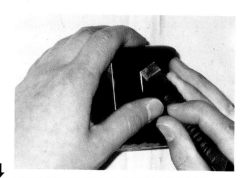

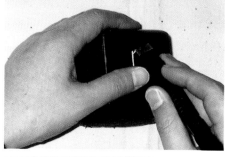

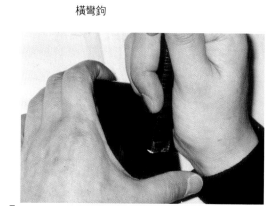

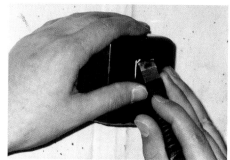

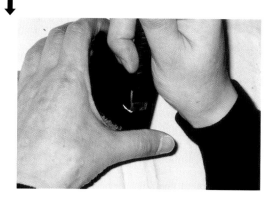

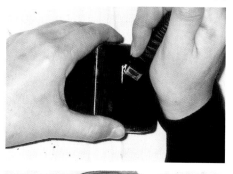

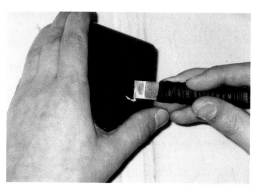

▨ 부수측관의 예

앞서 익힌 도법을 사용하여 부수새기는
연습을 충분히 한다.

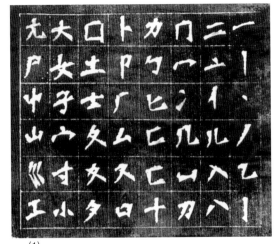

(1)

(2)

(3)

(4)

(5)

部首 側款拓本

186

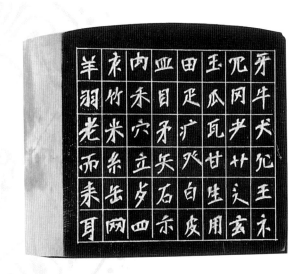

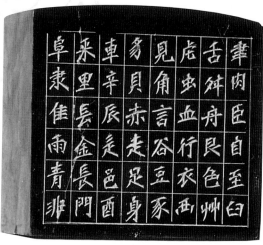

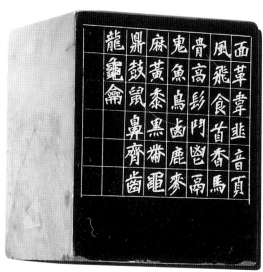

■ 귀거래사의 측관연습

입도방향을 살펴보면서 반복연습한다.

歸去來辭
歸去來兮田園將蕪胡不歸既
自以心為形役奚惆悵而獨悲悟
已往之不諫知來者之可追實
迷塗其未遠覺今是而昨非
舟搖搖以輕颺風飄飄而吹衣問征
夫以前路恨晨光之熹微乃瞻
衡宇載欣載奔僮僕歡迎稚子
候門三徑就荒松菊猶存攜幼入
室有酒盈樽引壺觴以自酌眄

(1)

庭柯以怡顏倚南窗以寄傲審
容膝之易安園日涉以成趣門
雖設而常關策扶老以流憩
時矯首而遐觀雲無心以出岫
鳥倦飛而知還景翳翳以將入
撫孤松而盤桓歸去來兮請息交以
絕遊世與我而相違復
駕言兮焉求悅親戚之情話樂琴書
以消憂農人告余以春及將有事
于西疇或命巾車或棹孤舟既
窈窕以尋壑亦崎嶇而經丘木欣欣
而向榮泉涓涓而始流
善萬物之得時感吾生之行休已
矣乎寓形宇內復幾時曷不委
心任去留胡為乎遑遑欲何之
富貴非吾願帝鄉不可期懷
良辰以孤往或植杖而耘耔
登東皋以舒嘯臨清流而賦詩聊乘
化以歸盡樂夫天命復奚疑
壬午秋十月窓出人菊堂刻

(2)

(3)

※ 이 연습이 끝나면 천자문을 모두 새겨 보도록 한다.
처음엔 크게 새기다가 점차 글자크기를 줄여가며 반복 연습한다.

■ 법화경 석경(부분)

5. 여러 가지 측관의 종류와 실례

선인들의 각종 측관을 참고하도록 한다.

〈文彭〉

〈雙入行書款〉

〈何震〉

〈單入楷書款〉

〈鄧石如〉

〈行書款〉

〈書體混合款〉

〈行草書款〉

〈隸書款〉

〈丁敬〉

〈楷書款〉

〈黃士陵〉

〈趙之謙〉

〈圖文分陣式款〉

〈圖文并茂式款〉

〈隸書款〉

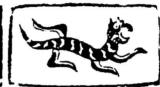

〈書體混合式款〉

〈吳讓之〉

〈行書款〉

〈草書款〉

〈隸書款〉

〈吳昌碩〉

〈圖文并茂式款〉

〈圖文相對式款〉

〈畫款〉

〈鄧山木〉

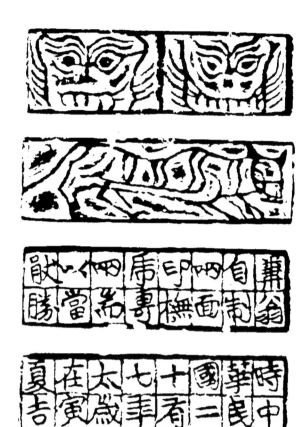

〈齊白石〉

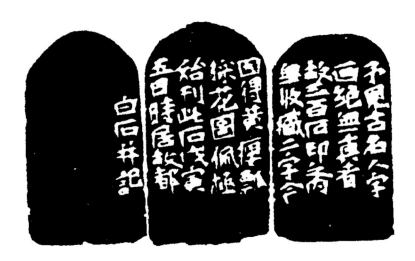

8 한글 전각의 창작

우리 민족의 얼인 한글서체는 세종대왕의 한글창제 거의 600여년 가까이 지나면서 궁체를 비롯하여 각종 판본체 그리고 각 시대에 걸쳐 일반 민간에게 필사하였던 서체에 이르기까지 매우 다양하다.

따라서 각종 문헌 속에 담겨있는 아름답고 독특한 미감을 지닌 글자꼴을 찾아내어 한글전각의 창작에 크게 활용할 수 있다.

더욱 국보인 훈민정음이나 동국정운, 그리고 월인천강지곡의 서체들은 그 조형미나 구성이 매우 뛰어난 돋움체 글자꼴로 각각 다른 특성들을 지니고 있어 전각의 한글 인문자체로 널리 사용된다. 그러나 한글전각은 우리글의 특성상 한문에 비하여 획이 단조롭고 초·중·종성이 중복되는 경우가 많기 때문에 인면장법이 그리 쉽지만은 않다.

따라서 자음, 모음의 획형과 받침의 형태나 쓰임 등에 대한 이해와 연구가 필요하다. 그리고 우리글 또한 한 인면상에서의 통일된 글꼴의 조화적 사용은 한문서체의 자법과 다를바 없다.

한글인의 창작에서는 전항에서 이미 언급한 바와 같이 가능한 한 인문을 순 우리말로 선택하는 것이 바람직하다 하겠다.

다음은 한글 전각의 자법에 활용할 수 있는 서체를 간단히 구별하여 본 것이다.

1. 한글 자법상의 서체구분
 1) 궁체 : 정자(正字), 흘림, 진흘림

 2) 판본체

 ▷판본고체 : 훈민정음, 동국정운, 월인천강지곡 등

 ▷판본필서체 : 어제御製훈민정음, 오륜행실도 등

 ▷판본인서체 : 조선지지, 숙명의록 등

 3) 기타 서체 : 일반 민간에서 필사했던 가사문의 서체류 등

훈민정음 解例本 (부분)

ㅅ。齒音。如戌字初發聲
並書。如邪字初發聲
ㆆ。喉音。如挹字初發聲
ㅎ。喉音。如虛字初發聲
並書。如洪字初發聲
ㅇ。喉音。如欲字初發聲
ㄹ。半舌音。如閭字初發聲

ㅿ。半齒音。如穰字初發聲
·。如吞字中聲
ㅡ。如即字中聲
ㅣ。如侵字中聲
ㅗ。如洪字中聲
ㅏ。如覃字中聲
ㅜ。如君字中聲

훈민정음 言解本 (부분)

常쌍談땀애 江강南남이라ᄒᆞᄂᆞ니라
中듕國귁에달아
與영 文문字ᄍᆞᆼ로 不붏相샹流륳通퉁홀
ᄊᆡ 與영는 이와 뎌와 ᄒᆞᄂᆞᆫ 겨체 ᄡᅳᄂᆞᆫ 字ᄍᆞᆼ쩌라 文문은 글와리라 不붏은 아니 ᄒᆞᄂᆞᆫ ᄠᅳ디라 相샹ᄋᆞᆫ 서르 ᄒᆞᄂᆞᆫ ᄠᅳ디라 流륳通퉁은 흘러 ᄉᆞᄆᆞᆾᄉᆞᆯ ᄊᆡ라
故공로 愚ᅌᅮ民민이 有ᅌᅮᇢ所송欲욕言언
文문字ᄍᆞᆼ와로 서르 ᄉᆞᄆᆞᆺ디 아니 ᄒᆞᆯᄊᆡ

ᄒᆞ야도
故공ᄂᆞᆫ 견ᄎᆞ라 愚ᅌᅮᄂᆞᆫ 어릴ᄊᆡ라 欲
而ᅀᅵᆼ終즁不붏得득伸신其끵情쪙者쟝
져 ᄒᆞ배 이셔도
이런 젼ᄎᆞ로 어린 百븩姓셩이 니르고
ᅙ一힗多당矣ᅌᅴᆼ라
而ᅀᅵᆼᄂᆞᆫ 입겨지라 終즁은 ᄆᆞᄎᆞᆷ이라

월인천강지곡(부분)

동국정운(부분)

몽각명심가

민간 歌辭文의 서체류

〈모 음〉

〈자 음〉

아음		설음				순음			치음			후음							
ㄱ	ㅋ	ㄴ	ㄷ	ㅌ	ㄹ	ㅁ	ㅂ	ㅍ	ㅅ	ㅈ	ㅊ	ㅿ	ㅇ	ㆆ	ㅎ	ㆁ	ㅸ	ㄲ	ㄸ

| 연서·각자병서 | | | | | | 합용병서 | | | | | | | 횡모음 | | | | | | |
|---|---|---|---|---|---|---|---|---|---|---|---|---|---|---|---|---|---|
| ㅃ | ㅆ | ㅉ | ∞ | ㆅ | ㅺ | ㄹㄱ | ㅴ | ㅼ | ㅺ | ㅴ | ㅵ | · | ㅡ | ㅗ | ㅛ | ㅜ | ㅠ | ㅣ | ㅏ |

| 종모음·종종모음 | | | | | | | 횡중모음 | | | | | | | | | | | | |
|---|---|---|---|---|---|---|---|---|---|---|---|---|---|---|---|---|---|---|
| ㅑ | ㅓ | ㅕ | ㅐ | ㅒ | ㅔ | ㅖ | · | ㅣ | ㅚ | ㅘ | ㅙ | ㅛ | ㅝ | ㅞ | ㅗ | ㅟ | ㅓ | ㅕ | ㅖ |

·ᄀ 그 고 ·고 구 ·구 괴
괴 ·과 기 ᄀᆞ 끄 ·키 ·케
쾌 ·노 ·느 ·너 두 ᄃᆞ 드
됴 ·두 ·다 ·댜 다 ·되 ·뒤
·티 ·로 ·로 리 ·리 ·리 러
·래 ·레 ·릐 ·무 ·마 ·미 의
·믜 ·부 ·브 ·부 ·비 비 버
며 ·며 ·ᄫᅵ ·뵈 ·ᄤ 피 ·파
·소 ·쇼 ·슈 :사 사 ·사 ·셔
·셔 ·쏘 ·ᄊᆞ 즈 죠 즁 자
쟈 ·져 ·채 ·체 수 ᄼᅵ 우
이 아 ·야 어 ·여 ·에 ·의
·ᅇᅧ ·아 어 에 호 ·혀 ·화
·히 ᅘᅩ ᅘᅧ

·골 ·곳 군 군 ·굴 ·굽 ·긷
·깁 ·깃 ·갇 ·갈 ·감 감 ·갗
·콩 ·논 ·난 ·낟 남 ·납 ·녈
·녑 ·낛 ·돌 ·들 ·독 ·돌 ·닥
·담 ·뎔 ·돐 ·땀 ·톡 ·튼 ·톱
·텁 ·롬 ·름 ·룹 ·력 ·련 ·믈
·몯 ·못 ·밀 ·볼 ·분 ·반 ·발
·밥 ·별 ·범 ·뎡 ·뼌 ·별 ·빗
·짝 ·쁨 ·풀 ·픗 ·슘 ·손 ·슛
·신 ·싄 ·실 ·삽 ·샹 ·섭 ·셤
·심 ·즉 ·즉 ·죵 ·쥭 ·잣 ·측
·침 ·창 ·섭 ·올 ·옷 ·욤 ·울
·육 ·율 ·입 ·약 ·얌 ·엿 ·엿
ᄂ ᄔᅵ ·울 ·엽 ·엽 ·횡 ·힘
·형 ·활 ·훵

▨ 훈민정음 언해본 글씨체 자료

가가가겨겨고고고ㄱㄱ
ㄱㄱ과긔긔꼴꼴꼴

나나나내내너녀녀녀니니
니니니니니노노노노누
누누누누누날는는는는
는는는는는는는는는

다다더더디디도도도도
두디탈돌들듧딧딧

라라라라라라래래러러리
로로로로로르르루란란란
란랏런린롤롤롤롤롬

아아아아아야야야어어에
여예예예이이오오요우유
으ᄋ와와와왜외워엄엄
엄엄업엿옛옛입입입잇

온온올올울은은올왼잇

제져져지지젼

처처츠첫첫춤

키

텨텨트트트트트

펴펴펴뜬

하혀혀혀히히ᄒᄒᄒᄒ
ᄒ희히ᅘᅘᅙᄒᄒᄒᄒ
ᄒ

▨ 월인천강지곡체

〈모 음〉

〈자 음〉

207

ᄀ 그 고 교 구 기 가
거 겨 개 게 계 기 긔
괴 과 괘 귀
곤 곧 골 곰 곱 ᄀᆼ 근
글 금 긂 곡 곤 굴 굼
곳 콕 공 곪 굥 군 굳
급 궁 긇 궁
길 깃 긿 각 간 갈 감
갓 강 값 갏 건 걷 걸
겁 것 견 결 겻 경 걸
겻 깅 깃 깅 관 광 괵
권
크 코 커 게 키 콰 쾌
큰 큻 콕 콤 콩 쿙 쿵
캅 켱 퀀 켱
누 느 노 뇨 누 니 나
너 녀 내 네 녜 늬 뇌
뉘
눈 놀 놈 놋 놓 는 늘
논 놀 놉 높 놓 눈 늤
늭 닐 님 닙 닛 닔 난
낟 날 남 납 낮 났 넉
년 넗 낸 넷
두 드 도 됴 두 디 다
더 뎌 대 뎨 뒤 듸 되
뒤
독 둔 돈 돌 돗 동 득
듣 들 듭 둥 돈 돐 돔
돗 동 동 둏 둘 동 둑
둉 딕 딘 딜 단 달 담

답 닷 당 댱 던 덜 딘
단 딋 뎐
튼 토 티 타 터 텨 태
톄 티
틀 톨 톰 통 탄 탐 탑
텬 텻
르 르 르 로 료 리 라
러 려 래 례 리 뤼
른 롤 롬 록 를 롬 롯
록 론 롬 롱 룡 룡 룸
룡 룩 론 룷 룷
린 릴 림 릿 락 란 랄
람 랏 랑 량 럭 런 런
령 렛 링
무 므 모 무 미 마 머
며 매 메 몌 믜 뫼 뮈
믄 믈 못 믈 목 몬
몬 몰 몸 못 몽 룡 뭉
믄 믄 믈 믄
밀 밇 막 만 말 맛 맞
망 맗 먹 먼 면 명 맨
밍 뫗
부 브 보 부 비 바 버
벼 베 비 븨 뫼 뷔
볼 못 붉 복 븐 블 붓
복 본 붕 붕 분 불 붏
붓 붕 붕
빈 빈 빌 빙 빙 박 만
밤 발 밤 밥 밦 망 맒
번 벌 법 벖 벽 변 멸

병 볋 벳 뵈 뷘
푸 프 포 푸 피 퍼 펴
뷔 퓌
폰 플 폶 필 판 팟 펀
펫
ᄉ 슷 스 소 쇼 수 슈
시 사 샤 서 셔 새 세
셰 싀 싀 쇠 쉬 쉐
손 술 숌 숫 솗 슨 슬
슴 슷 승 슳 슳 손 숫
슗 쇽 슗 술 숨 숫 슳
식 신 실 심 싯 싱 싫
산 살 삼 삿 삶 샨 샹
샳 셕 션 셜 셤 셤 셩
셥 쇽 쉼 싱 쉰 쉰 쉟
주 즈 조 주 쥬 지 자
쟈 저 져 재 제 제 지
좌
졸 줌 즙 즉 즐 즘 즁
즁 존 즘 좃 즁 즁 죵
즁 죽 줄 죰 죡 쥼 즁
진 집 짓 잔 잠 장 절
젼 졀 졈 졍 잿
추 츠 초 초 치 차 챠
쳐 채 체 치 최 취
촌 촐 츌 츙 츙 친 칱
찰 청 쳔 청 칗 칗 쳔
수 스 소 쇼 수 싀 사
서 셔 싀
숨 숩 손 속 속

신 실 심 싫 샹 션
ㅇ ㅡ ㅗ ㅛ ㅜ ㅠ ㅣ
ㅏ ㅑ ㅓ ㅕ ㅐ ㅔ ㅖ
ㅟ ㅢ ㅚ ㅘ ㅙ ㅟ ㅝ
ㅞ
ㅇ 올 언 올 언 올 엄
옷 움 옳 옥 용 옥 울
옷 옻 옳 언 옹
인 일 입 잇 있 잃 안
앝 앉 앓 염 양 언 언

열 엄 업 엇 연 열 염
염 엿 옗 앳 엿 엇 연
엿 왼 잇 욀 왓 왼 원
오 우 이 에 의 외 위
온 옥 온 옹 잇 악 안
엄 역 왕 원 욃 용
호 하 휘 희 휘
헌 혹 혼 홇 홍 힌 힣
한 헉 혁 현 형 헌
ㅎ 호 효 히 하 허 혀

해 헤 혜 히 히 회 화
회
헌 홇 홀 홍 흥 홈 힐
힘 한 할 향 헌 협 현
헌 힐 힛 힟 헌 형
구 끼 깨 계 피
끈 꼭 꿈 건 걿
또 띠 따 때 떼 띠
뜩 뜩 똥 뚱 뚱 뚱 뚱
띤 딴 땀 땅 딿 땅 편

떰 떵 땅 떤
뽀 뿍 뱀 뺘
뻑 뻔 뺽 뿡 빤 빵 뺽
뻔 뻠 뻔 뻥 뻘 뾱
ㅅ ㅆ ㅆ ㅅ ㅆ ㅅ ㅆ
ㅅ ㅅ ㅆ
섬 쏨 쏜 쏭 쏭 썬 쏧
쌍 싟 씬 씸 씹 썽 쎌
쌍 쌍 썬 썽 썬
쭈 찌 쬐 좌

접 짬 쩐 쩜 쩡 짠 쩐
원
헌 하 혀 헤 희 화 훼
훓 훃 함 항 현 헝 훡
헌 황
슨 수 쇠 슴
쏘 쎄 솔 쏬
쏭 쓴 쏙 쌔 쏠 쏠 쏸
쏹
ㅁ ㅁ ㅁ ㅁ ㅁ ㅁ
뜸
ㅂ 볼
ㅂ
ㅂ ㅂ ㅃ
ㅃ ㅃ ㅃ
붓 보 보 보 뇌 봐 봐
눈 볼 뵌 볼 봄 봔 봣

■가가가가가가가가가가
가가가가가가가가거거거거
거거거거거거거거거거거거
거겨겨겨겨겨겨겨겨겨가기!
기기기기기기기기기기기기
기기기기게게게게게게까■
고고고고고고고고고고고
고고고고고고고구구구구
구구구구규그그그그그그
그그그그그그그그그그그
그그그그그그그그그그그
ㄱㄱㄱ■과과과과과과과
긔긔긔긔긔긔긔긔긔긔긔
긔긔긔■관괄괄괄괎겟쟛
건견견견견견견견견견 것
것겟길길길길길길길깃깃

■날날날날날날남남남
넌넌넌닌닌닐닐닒님님
님님님님님님님님님님
님닐님님님닛닛닛닛닛닛
닛닛닛닛닛닛닛닒닒닒
닒■놀놀놀놀놀놀놀놀놀
놓눈눕닶닶는는늘늘늘늘
늘늘늘늘늘늘늘늘늘늘늘
늘눈눕ㄴㄴㄴ놀놂놂놂
놃늘놌놌놌놌놌놌놌놌놌
놇놃놇■놋

■다다다다다다다다다다
다다다다다다다다다다다
다다더더더더더더더더더
더더더더더더더더더뎌뎌뎌

깃깃갗갋갋■골골골곳콘
굴굽곳곤곤곤글글글금금
금금금금곪곪곪곪곪곪곤
골꼰골골골골골골골골골
걸골짓꼿꼿

■나나나나나나나나나나
나나나나나나나나나나나
나나너너너너너너너너니
니니니니니니니니니니니
니니니니니니니니니니니
내내내내내내내내내내내
내내네네녜녜녜녜■노노
노노노노노뇨누누느느느
느느느ㄴㄴㄴ느느느느
느느ㄴㄴ느느느■뉘뉘
뉘뉘뉘뉘뉘뉘늬늬늬뉘뉘

뎌디디디디다디디디디
디디디디디대대대대■도
도도도도도도도도도도도
도도도도도됴됴두두두두
두두두두두두두드드드드
드드드드드드드드드드드
드두두두두두두두두두두
두두두■뒤뒤뒤뒤뒤되뒤
뒤뒤뒤뒤뒤뒤뒤뒤뒤뒤뒤
뒤■달달달달담던던던딘
딘딘딘딘딘딘딜딜딜뎬뎬
■둑돔돔둥튼튼튼튼튼튼
튼튼튼튼튼튼튼튼튼들
들들들들들들들들들들들
들들듬듭독돈돔돔돔돔돔
돔돔돔돔돔돔돔돔■될

라라라라라라라라라라
라라라라라라러러러러러러
러러러러러러러러러러러러
러려려려려려려려려려려려
러려려려려려리리리리리리
리리리리리리리리리리리래
래래래래래래래래래래래래
래래래 로로로로로로로
로로로로로로로로로로로
로로로루루루르르르르르르
르르르르르르르르르루루루
루루루루루루루루루루루
루 뤼 랄랏랑랏린릴릴
릴릴릴 록른른를를를를를
를를를를를를를를를를를록
른른른른른른른른른론론

롤롤롤롤롤롤롤롤롤롤
롤롤롤롤롤롤롬롦롨롨

마마마마마마마마마마마
마마마마마마마마마머머며
며며며며며미미미미미미
미미미미미미미미미미미매
매매매매메 모모모모모모
모모모모모모모무무무므
므므므므므므므무무무무
무무무무무무 외위미미

만말말말말말말말말
말맛맛맛맛면면면면면멋
밀밀맷몃 목목몬몬몬몬
몬몬몬몬몬몬몬몬몬몬몰
몰몰몰몰를몰몰몰몰몰
몰믄믄믄믄믄몬몬몬몬몬

몸몸몸몸몸몸몸 뮐

바바바바바바바바바바
바바바바버버벼벼벼벼비
비비비비비비비배벼밤뱜
뱜뱜뱜뱜뱜뱜뱜뱜뱜뱜
뱜뱜뱜 보보보보보보
보보보보보보보보북부뿌
부브브브브브브브브브브
브브붕붕붕붕붕붕붕붕붕
붕붕붕붕붕붕 뵈뵈뵈뵈
뵈뵈뵈뵈뵈뵈뵈뷔뷔븨븨
븨븨뷔뷔뷔뷔뷔뷔뷔뷔뷔
뼹뵈뷔뷔 받밧밧밧밧번

번빌빗빛빨 봇븐블봌봌
봌븓븓븓븓뜸븓븓봌봌봌
봌봋봌봌봌봌봋봁 뵌

사사사사사사사사사사
사사사사사사사사사사사사
샤샤샤샤샤샤샤샤샤샤
샤샤샤샤샤샤샤샤서서서서
셔셔셔셔셔셔셔셔셔셔셔
셔셔셔셔셔셔시시시시시시
시시시시시시시시시시시
시새새새새새세세세세세세
세세쌔쌔사사사사사사사
사사사사사사서새새써새
소소소소소쇼쇼쇼쇼쇼소
쇼쇼소소소수수스스스스
스스스스스쇼쇼쇼쇼쇼쇼

211

^ ^ 쑤 쑤 쏘 쏘 쏘 쏘 쏘 쏘
쏘 쏘 쏘 쏘 쏘 쏘 쏘 쏘 쑈 쑈
쑈 쑈 수 수 수 수 수 수 수 수
수 수 수 ■ 시 시 쐬 쐬 쐬 쐬
쐬 씨 씨 씨 씨 씨 씨 씨 씨 씨
씨 씨 씨 씨 씨 씨 시 ■ 살 살 살
살 살 살 살 살 샤 샴 샴 샷 샷 석
션 션 션 션 셤 셥 셥 셥 실 실 실
실 실 실 실 실 싫 싫 싫 싫 싫 싫
싫 싫 샐 샐 샛 셴 셴 쌧 쌧 엄 엄
엄 신 실 ■ 솓 솔 솔 솔 솔 솔 솔
솜 솝 ^ 쌜 쏀 순 숨 숨 숨 숨 숨
숨 숨 ■ 싱

■ 아 아 아 아 아 아 아 아 아 아 아
아 아 아 아 아 아 아 아 야 야 야
야 야 야 야 야 야 야 야 야 야 야

야 어 어 어 어 어 어 어 어 어 어 어
어 어 어 어 어 어 어 어 여 여 여 여
여 여 여 여 여 여 여 여 여 여 이 이
이 이 이 이 이 이 이 이 이 이 이 이
이 이 이 이 이 이 애 애 애 애 애 애
애 애 애 애 애 애 애 애 애 애 애 애
애 애 에 에 에 에 에 에 에 에 에
에 에 에 에 에 에 에 에 예 예 예
예 예 예 예 예 예 예 예 예 이 이
이 이 이 이 이 이 이 이 이 이 이
이 이 이 이 이 헤 헤 ■ 오 오 오
오 오 오 오 오 오 오 오 오 오 오
오 오 오 오 오 오 오 요 요 요 우
우 우 우 우 우 우 우 우 우 우 우
우 우 우 우 우 우 우 으 으 우 우
우 우 우 우 우 ■ 와 와 와 와 와

와 외 외 외 외 외 외 외 외 외 워
의 의 위 위 위 ■ 안 안 안 안 알
알 알 알 알 알 알 알 앗 앗 앗
앗 앙 앙 야 언 언 언 언 열 엄 엄
엄 엄 엄 엄 엄 엄 엄 엄 엄 엄 엄
엇 엇 엇 엇 엇 엇 엇 엇 엇 엇 연
열 여 엿 인 인 인 인 일 일 일 일
일 일 일 일 일 일 일 일 일 일
입 입 입 잇 잇 잇 잇 잇 잇 잇
잇 잇 잇 잇 잇 잇 잇 잇 잇 잇
잇 잇 잇 잇 잇 잇 앳 앳 앵 앵 앵 엣
엣 엣 엣 엣 ■ 온 올 올 올 올 올
올 올 올 옳 욱 운 움 웅 은 은 은
은 은 을 을 을 올 을 을 을 을 을
을 을 올 을 올 을 을 을 올 옳 온
옴 옴 옴 옴 옴 옴 옴 옴 옴 옴 옴

올 올 올 올 올 올 올 올 올

■ 자 자 자 자 자 자 자 자 자 자
자 자 자 자 저 저 저 저 저 저 저
저 저 저 저 져 져 져 져 지 지 지 지
지 지 지 지 지 지 재 재 재 제 제
제 제 제 제 제 제 제 제 제 제 ■ 조
조 주 주 주 주 주 주 주 주 즈
즈 즈 즈 즈 즈 즈 즈 즈 즈 즈
즈 즈 즈 즈 즈 즈 즈 즈 즈 쭈 ■
쥐 지 ■ 잣 젼 집 집 ■ ■ 좃 좃 좃
좃 좃 쫄 쥭 중 중 줄 줄 즐 즘 줏
죽 좀 좀 좀 좀

■ 처 처 처 쳐 치 치 치 치 치 치!
치 치 채 채 ■ 초 추 츠 츠 츠 츠
츠 츠 ■ 취 취 취 ■ 청 칠 출

212

■ 커 커 커 커 커 커 커 커 커 커
커 ■ 코 크 크 크 크 크 ■ 큰 큰
큰 큰

■ 타 타 타 터 터 터 터 터 텨 티 티
티 티 티 티 티 티 티 티 태 태 ■
토 투 투 튜 트 투 투 ■ 티 티 ■
톤 톤 튼 톨

■ 퍼 펴 피 피 피 피 페 ■ 프 프
푸 ■ 퓌 퓌 ■ 픈 픈 픈 폴 ■ 핀

■ 하 하 하 하 하 하 하 하 하 하
하 하 하 하 하 하 하 하 허 허 혀
히 히 히 히 히 히 히 히 히 히 히
히 히 히 히 히 히 히 해 해 해 해
해 해 혜 혜 혜 혜 혜 혜 혜 혜 혜
■ 호 호 호 호 호 호 호 호 호 호

흥 흥 흥 흥 흥 흥 흥 흥 흥 흥 흥
흥 흥 흥 흥 흥 흥 흥 ■ 화 회 휘
회 회 희 희 희 회 휘 휘 히 휘 ■
한 한 한 한 할 할 현 현 현 현
현 현 햇 ■ 혼 혼 홈 홈 홈 호 호
호 호 호 호 호 호 호 호 호 호
호 호 호 호 호 홀 홀 홀 홀 홀 홀
홀 홀 홐 홀 홍 홍 홍 홍 ■ 할 횟
횟 횟 횟

■ 가 가 가 가 가 가 가 가 가 가
가 가 가 가 가 가 가 가 가 거 거
거 거 거 거 거 거 거 거 거 거 거
거 거 거 거 거 거 겨 겨 겨 겨 기
기 기 기 기 기 기 기 기 기 개 개
게 계 계 계 계 계 계 계 계 ■ 고
고 고 고 고 고 고 고 고 고 고
고 고 고 고 고 고 고 고 고 고
고 고 고 고 고 교 교 교 구 구
구 구 구 구 구 구 구 구 구 구
구 구 구 구 구 구 구 구 구 구
구 구 구 구 구 규 그 그 그 그 그
그 그 그 그 그 그 그 ㄱ ㄱ ㄱ ㄱ
ㄱ ㄱ ㄱ ㄱ ㄱ ㄱ ㄱ ■ 파 파
파 픠 픠 픠 괴 궈 궈 귀 귀 귀 귀
귀 귀 귀 긔 긔 긔 긔 긔 긔

글 글 글 글 글 글 글 글 글 글
글 글 글 글 글 글 글 글 금 금
금 금 금 금 금 급 급 곡 필 골
골 골 골 필 골 필 골 필 골 짓
■ 관 관 관 광 광 광 광 픠 필 필
권 권 궐 궐 궐 길 긩

■ 나 나 나 나 나 나 나 나 나
너 너 너 녀 녀 녀 녀 녀 녀 니 니
니 니 니 니 니 니 니 니 니 니 니
니 니 내 내 내 내 녜 녜 녜 녜
녜 ■ 노 노 노 노 노 노 노 누 누
누 누 뉴 느 ㄴ ㄴ ㄴ ㄴ ■ 뇌 뇌
낙 낙 낙 낙 난 난 날 날 날 날
날 날 날 날 날 남 남 남 남 낫 낭
낭 낭 낭 낭 낭 낭 낭 넉 넉 녈 녁
녁 녁 녁 년 년 년 년 녈 념 념 녁

기 긔 긔 긔 긔 긔 긔 긔 끼 끼 끼
■ 각 관 관 갈 갈 갈 갈 갈 갈
갈 갈 갈 갈 갈 감 감 감 감 갑 갑
갓 갓 갓 갓 강 강 강 강 강 강 강
건 건 건 건 겁 것 것 려 견 견 련
결 결 결 결 겸 겸 것 졋 졋 경 경
경 경 경 경 경 경 경 경 경 경 경
경 경 경 경 경 경 긴 긴 길 길
길 길 길 길 길 길 길 길 길 길 길
길 길 길 깁 깁 짓 짓 짓 ■ 곡 곡
꾹 꾹 곡 곤 곤 곤 곤 골 골 골 골
꼴 곳 곳 곳 꼿 꽁 꽁 꽁 꽁 꽁
꽁 꽁 꽁 꽁 꽁 꽁 꽁 꽁 꽃 국
국 국 국 국 국 국 군 군 군 군
군 군 굴 굴 굿 궁 궁 궁 균 극 근
근 근 굴 글 글 글 글 글 글 글 글

념 념 념 녕 녕 녕 닐 닐 닐 닐 닐
닐 닐 닐 닐 닐 닐 님 님 님 님 님
님 닙 닙 녈 넷 ■ 녹 녹 는 는 놀
놀 놀 놈 눈 눙 눌 눌 늘 늘 늘 늘
눈 놀 놀 놀 놀 놀 놀 놀 놀 놋

■ 다 다 다 다 다 다 다 다 다 다
다 다 다 다 더 더 더 더 더 더 더
더 뎌 뎌 뎌 디 디 디 디 디 디
디 디 디 뎌 대 대 대 뎨 뎨 ■ 도
도 도 도 도 도 도 도 도 도 도 도
도 도 도 도 됴 됴 됴 됴 됴 됴 됴
됴 됴 됴 됴 됴 두 두 두 두 두 두
두 두 두 두 두 두 듀 듀 듀 드 드
드 드 드 드 두 두 두 두 두 ■ 되 되
뒤 뒤 뒤 뒤 뒤 뒤 뒤 ■ 단 단 단
달 담 담 담 담 답 답 답 닷 닷 당

당 당 당 당 댱 댱 댱 덕 댱 댱 댱
덕 던 던 던 덤 덥 덕 덕 덕 던 던
던 던 던 던 뎡 뎡 뎡 덩 뎡 뎡 뎡
딥 딩 ■독 독 독 독 독 돈 돈 들 들
들 들 둣 동 동 동 동 둥 둥 둥 둥
동 둥 둥 둥 둥 득 득 득 들 들 들
들 들 들 들 득 독 독 돈 들 돌 돌
돌 돌 돌 들 들 돌 돌 돌 돌 돌 돌
돌 돌 돐 돐 ■될 될

■랴 라 라 라 라 라 라 라 러 려
러 러 려 려 려 려 려 려 리 리 리
리 리 리 리 리 리 리 리 리 리 리
리 래 래 례 ■로 로 로 로 로 로
로 료 료 루 루 루 루 류 르 르 른
른 르 르 르 르 른 ■락 탄 랄 랄 랕

랍 랏 랑 랑 랑 략 량 럭 럭 럼 럭
련 렬 렬 렬 령 령 령 령 린 릴 릴
릴 릴 릴 릴 릴 릴 릴 릴 릴 릴 릴
릴 릴 릴 림 림 림 림 ■룡 룸 류 룹
룩 를 를 를 를 를 를 를 릇 를
름 름 름 룻 룽 룽 룽 룰 룰 룰 룰
룰 룰 룰 룰 룰 룰 룰 룰 룰 룰 룰
룸 룸 룸 룸 를 ■뢰 릭 리 리 리

■마 마 마 마 마 마 마 마 마 머
머 머 머 머 머 면 미 미 미 미 미
미 미 미 미 미 ■모 모 모 모 모
모 모 모 모 모 모 모 모 모 모 모
모 모 묘 묘 묘 묘 묘 묘 무 무 무
무 무 무 무 므 므 므 무 무 무 무
무 무 무 무 ■뫼 뫼 뫼 뫼 뫼 믜

미 미 미 미 미 미 미 미 미 ■막 막
막 막 탄 만 만 단 말 말 말 말
말 말 말 말 말 맛 맛 맛 망 망
망 망 망 먹 멀 멀 멀 멀 멍 면 면
면 면 멸 멸 명 명 명 명 명 명 민
민 밀 밀 ■목 목 목 목 목 목 목
운 물 물 물 뭇 뭉 무 믄 믄 믄 믄
물 물 물 물 물 물 물 물 믄 믄 믄
믄 믄 믄 믄 물 믈 믈 믈 믄 믄 믄
믈 믈 믈 물 믓 ■밀 밍 밍 밍 뫳
뫳 뭘

■바 바 바 바 바 바 바 바 바 벼
벼 벼 벽 벽 벼 벼 벼 비 비 비
비 비 비 비 비 비 비 비 비 비
비 비 비 비 베 베 베 베 베 벼 베

벼 벼 벼 ■보 보 브 보 보 부 부
부 부 부 부 부 부 부 부 부 부
부 부 부 브 브 브 브 브 브 브
부 뜨 ■븨 븨 빅 틱 비 비 비
비 비 비 비 비 비 뼈 ■박 반 반
반 반 반 반 반 발 발 발 발
밤 밥 밥 밧 밧 방 방 방 방 번
벌 벌 벌 벌 벌 법 법 법 법 법
법 벗 벽 벽 변 변 별 별 별 별
병 병 병 병 병 빈 빈 빈 빈 빌 빗
빗 빗 빗 빗 빗 빗 별 별 찡 ■북
북 북 북 북 북 본 본 볼 볼 볼
볼 블 붕 붕 붕 붕 분 분 분 분 불
불 불 붐 붐 봄 볼 블 블 블 블
블 블 블 블 블 블 블 블 블 블
블 블 볼 블 볼 볼 블 블 블 블
블 블 블 블 블 블 블 틀 틀

뜰 뜰 뜰 뽈 뽈 뿔 뿔 ■ 뷜 뷜 쁠
쁙 쁙 쁙 쁙 쁙 쁙 뼐 뼐

■ 사 사 사 사 사 사 샤 샤 샤 ㅅ
샤 샤 서 서 서 서 셔 셔 셔 셔 ㅅ
셔 셔 서 시 시 시 시 시 시 시 ㅅ
시 시 시 시 시 시 시 시 시 사
새 새 새 새 세 셰 셰 셰 세 쌰 서
쟈 새 쉬 사도 사다 사더 쌔 쌔 써 ■ 소
소 소 소 소 소 소 쇼 쇼 쇼 쇼
쇼 쇼 수 슈 슈 슈 슈 슈 슈 슈
슈 슈 슈 슈 슈 슈 슈 슈 슈 슈
슈 스 스 스 스 스 스 ᄿ ᄼ ᄽ
ᄿ ᄿ ᄿ ᄽ ᄽ ᄽ ᄼ ᄽ ᄽ
ᄼ ᄼ 소 사도 사도 뿍 사부 ■ 쇠 석 ■
삭 산 산 살 삼 삼 삼 삼 상 상
상 상 상 샹 샹 샹 샹 샹 샹 샹 샹

벼 뼈 뼈 ■ 보 보 보 보 보 부 부
부 부 부 부 부 부 부 부 부 부
부 부 부 부 브 브 브 브 브 브
부 뿌 ■ 븨 븨 븨 븨 븨 븨 븨
븨 븨 븨 븨 븨 븨 뻐 ■ 박 반 반
반 반 반 반 반 발 발 발 발 발
밤 밥 밥 밧 밧 방 방 방 방 번
벌 벌 벌 벌 벌 법 법 법 법 법
법 벗 벽 벽 변 변 별 별 별 별 별
병 병 병 병 병 빈 빈 빈 빈 빌 빗
빗 빗 빗 빗 빗 빗 별 별 삥 ■ 북
복 복 복 북 복 본 본 볼 볼 볼
불 불 붕 붕 붕 붕 분 분 분 불 불
불 불 붊 붕 불 불 불 불 불 불
불 불 불 불 불 불 불 불 뜰 뜰

뜰 뜰 뜰 뽈 뽈 뿔 뿔 ■ 뷜 뷜 쁙
쁙 쁙 쁙 쁙 쁙 쁙 뼐 뼐

■ 사 사 사 사 사 사 샤 샤 샤 샤
샤 샤 서 서 서 서 셔 셔 셔 셔 셔
셔 셔 서 시 시 시 시 시 시 시 시
시 시 시 시 시 시 시 시 시 새
새 새 새 새 세 셰 셰 셰 세 쌰 서
쟈 새 쉬 사도 사다 사더 쌔 쌔 써 ■ 소
소 소 소 소 소 소 쇼 쇼 쇼 쇼
쇼 쇼 수 슈 슈 슈 슈 슈 슈 슈
슈 슈 슈 슈 슈 슈 슈 슈 슈 슈
슈 스 스 스 스 스 스 ᄿ ᄼ ᄽ
ᄿ ᄿ ᄿ ᄽ ᄽ ᄽ ᄼ ᄽ ᄽ
ᄼ ᄼ 소 사도 사도 뿍 사부 ■ 쇠 석 ■
삭 산 산 살 삼 삼 삼 삼 상 상
상 상 상 샹 샹 샹 샹 샹 샹 샹 샹

졍 졍 직 직 직 진 진 진 진 진 진
진 질 질 질 질 집 집 집 집
집 집 집 집 집 집 짓 짓 짓 ■
족 존 존 종 좆 종 쪽 쫑 종 종 종
준 쭐 쫄 줄 중 중 쥰 쫄 줄 줄 슴
쥿 쫀 쫇 쫄 종 쫄 쫄 쫄 쫄 쫄 쥼
쥼 쥼 쥼 쥼

■ 차 챠 처 쳐 치 치 치 치 쳬 ■
초 초 초 초 초 초 쵸 쥬 쥬 쥬 츠
츠 츠 ■ 최 최 최 췌 췌 최 최 치
■ 찬 찰 참 창 척 척 척 천 천 천
천 천 천 천 첨 첩 첩 청 청 친 친
칠 칠 철 칠 칠 칠 칠 ■ 촌 촐 촉
출 충 축 측 축 측 칠 칠 칠 청
출 출 출 출 출 출 출 출 출 출
출 출 출 춤 춤 춤 춤 춤 춤 ■ 칠

칠 칠 칙 칙

■ 키 ■ ㅋ ■ 큰 큰 클 클 ■ 틸
■ 타 터 터 터 터 터 터 터 티 티 티
테 ■ 토 토 툐 투 튜 ■ 탄 탈 탐
탕 턱 텬 텁 텽 틸 틸 틸 틸 틸 틸
득 ■ 툴 틀 틀 틀 툴 틀 틀 ■ 퇴 티
티 퇵

■ 파 파 피 피 피 피 패 패 페 페
■ 포 포 표 표 표 프 프 프 ■ 핀
■ 팔 편 편 편 편 편 평 평 필 필
필 필 필 핍 ■ 풀 풍 풍 플 풀 플
플 플 플 를 플 플 풀 풀 풀
풀 풀 ■ 펑

■ 하 하 하 하 하 하 하 하 하

옴 옴 옴 ■ 완 완 완 왈 왕 왕 월
원 원 원 원 원 원 월 월 월 월 월
월 월 월 월

■ 쟈 쟈 쟈 쟈 쟈 쟈 쟈 쟈 쟈 쟈
쟈 쟈 쟈 쟈 저 저 저 저 저 져 져
져 지 지 지 지 지 지 지 지 지 지
지 지 지 지 지 지 제 졔 제 졔 졔
졔 졔 ■ 조 조 조 조 조 조 조 조
조 조 조 조 죠 죠 죠 주 주 주
쥬 쥬 쥬 쥬 즈 즈 즈 즈 즈 즈
즈 즈 즈 즈 즈 즈 즈 즈 ■
좌 죄 죄 지 지 지 지 지 지 지
저 ■ 작 잔 잔 잘 잘 잘 장 장 장
장 장 작 쟝 쟝 쟝 장 적 적 적 절
절 접 젓 정 정 정 정 정 정 정

약 약 약 약 약 얏 양 양 양 양 양
양 양 양 양 양 언 언 언 얼 얼 얼
얼 엄 엄 엄 엄 엽 엽 엽 엽 엽 엽
엇 엇 역 역 연 연 연 연 연 열 열
영 영 영 영 영 영 익 인 인 인 인
인 인 의 인 일 일 일 일 일 일
일 일 일 일 임 입 입 입 입 입 잇
잇 잇 잇 ■ 옥 온 온 온 올 올 올
욕 욕 욕 욕 옹 옹 옹 운 운 운 운
올 올 올 을 올 울 울 울 울 울 울
은 온 은 은 올 울 을 을 을 을
올 울 을 을 을 음 음 읍 웃 온 온
올 올 온 온 온 온 온 을 온 온

허 허 혀 히 히 혜 혜 혜 ■ 호 호
호 효 효 효 후 휴 호 호 흐 흥 ■ 화 화
화 화 화 화 화 화 화 화 화 화
회 회 회 회 회 훼 휘 희 희 희 회
히 히 히 히 히 히 히 히 히 히 히
■ 한 한 한 한 한 한 할 할 함 합
항 혈 현 현 현 현 혈 협 형 형 형
형 형 형 형 힐 힐 힐 힐 힘 힘 힘
힘 ■ 홈 홍 후 훈 훔 훔 혼 홀 홀
홀 홀 홀 홀 홀 홀 홀 홀 홀 홀 홀
홀 홀 홀 홀 홀 홀 홀 홀 홀 홀
■ 환 환 환 환 황 황 활 활 황 황
획 횡 획 흰 힐 힐 힛 횟 힛 힝
힝

이 글씨체 자료는 「한글판본체연구」〈박병천 저〉, 「쉬운 판본체」〈윤양희 저〉에서 발췌하였음.

2. 한글전각의 표현 예

궁체인	
판본체인(A)	

궁체인

판본체인(A)

□ 여러 서체를 응용한 창작印

아래의 한글작품을 한문인의 장법에 대입해 보았다. (장법용어에 대한 자세한 설명은
인장의 장법항을 참고할 것)

균포(均布)	
소밀(疎密)	
대소(大小)	
나양(挪讓)	
장단(長短)	

이합(離合)	
천삽(穿插)	
참치(參差)	
의정(倚正)	
회문(迴文)	

잔결(殘缺)	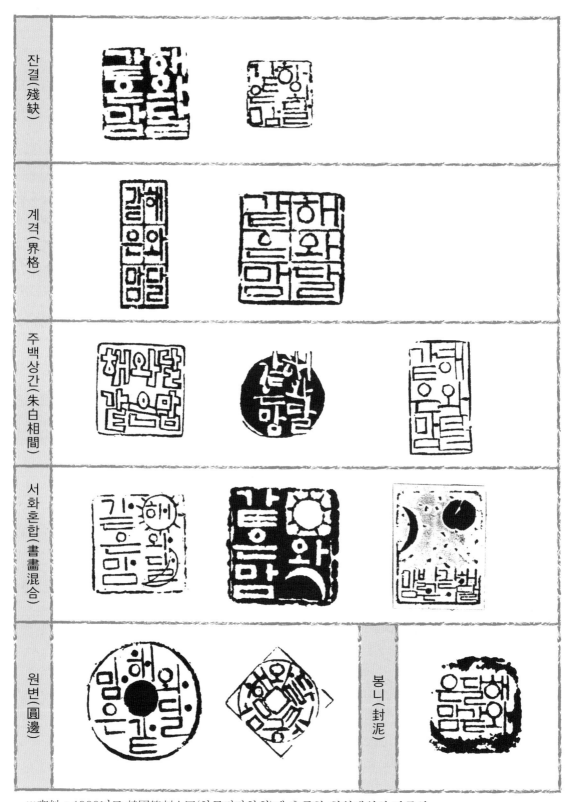
계격(界格)	
주백상간(朱白相間)	
서화혼합(書畵混合)	
원변(圓邊) · 봉니(封泥)	

※資料 : 1999년도 韓國篆刻大展(한국전각학회)에 출품한 회원제위의 작품임

224

3. 한글 측관

　한글전각작품도 마찬가지로 각인이 끝나면 한문인과 같은 방법으로 측관을 해야만 된다. 각법은 정자의 경우 한문 해서의 각법과 비슷하게 하면 되지만 우리 한글의 특성상 이응(○)이 많은 점을 고려해야 한다.

　다음의 한글측관 요령을 잘 익혀두도록 하자.

□ 모음새기기

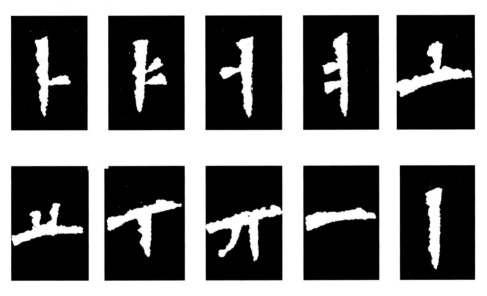

□ 자음새기기

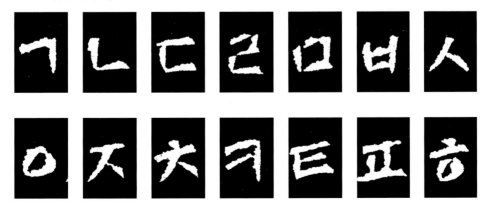

□ **자모음병합**

한글기본 새기기

가	갸	거	겨	고	교	구	규	그	기
나	냐	너	녀	노	뇨	누	뉴	느	니
다	댜	더	뎌	도	됴	두	듀	드	디
라	랴	러	려	로	료	루	류	르	리
마	먀	머	며	모	묘	무	뮤	므	미
바	뱌	버	벼	보	뵤	부	뷰	브	비
사	샤	서	셔	소	쇼	수	슈	스	시
아	야	어	여	오	묘	우	유	으	이
자	쟈	저	져	조	죠	주	쥬	즈	지
차	챠	처	쳐	초	쵸	추	츄	츠	치
카	캬	커	켜	코	쿄	쿠	큐	크	키
타	탸	터	텨	토	툐	투	튜	트	티
파	퍄	퍼	펴	포	표	푸	퓨	프	피
하	햐	허	혀	호	효	후	휴	흐	히

각	깍	난	달	닳	딸	맘	닭	밥	밝
빠	삿	샀	앙	잣	찜	찻	갈	팥	함

226

□ 애국가 새기기

숙달이 될 때까지 반복연습한다.

4. 한글 측관의 실례

정자(正字)

궁체 (흘림)

판본체

일반민체(民體)

9 탁본채취법拓本採取法

탁본은 탁포를 사용하는 방법과 롤러를 사용하는 방법으로 나누어 설명할수 있는데 전자는 전통적으로 내려오는 가장 일반적인 방법이고 후자는 필자가 개발한 것으로 탁본량이 많을 때 손쉽게 할 수 있는 방법이다.

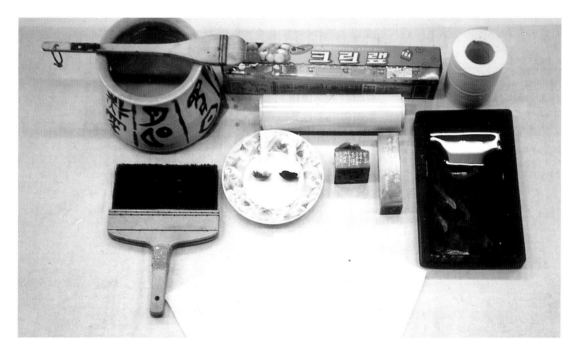

여러 가지 수탁본 도구

1. 탁포를 사용한 탁본법

먼저 몇가지 도구를 준비해야 한다.

▷ 탁포 : 탁포는 솜을 직경 2-3㎝정도로 둥글게 만들어 결이 가는 흰 천으로 두세겹 싼후 단단히 묶는다. (그림참조) 한두번 사용하면 먹이 굳어 재 사용이 어려우므로 여러개 만들어 놓으면 편리하다.

▷ 솔 : 솔은 종려나무로 만든 것이 좋으나 근래에는 손쉽게 구할 수가 없으므로 표구사에서 사용하는 족자제작용 솔을 표구재료상에서 구입해서 쓰면 된다. (그림참조)

▷ 비닐랩 : 탁본지 위에 덮고 솔로 두드릴 때 사용한다. 보통 얇은 천을 쓰기도 하지만 랩은 투명하기 때문에 탁본면이 잘 보여 매우 편리하다.

(가) 인의 측관면에 깨끗한 새 붓을 사용하여 얇게 물을 바른다.

(나) 탁본지를 물 바른 측관면에 바르게 위치를 잡아 고정시킨 후 손가락으로 가볍게 눌러 부착시킨다. (이 때 보습상태를 보아 습기가 적으면 탁본지 위에 물을 더 발라도 된다.)

(다) 화선지 등, 흡습지를 이용하여 물기를 적당히 빨아들인다. 이때 너무 습기를 제거하면 탁본지가 움직이며 원하는 대로 탁본이 되지 않으므로 보습에 신경써야 한다.

(라) 탁본지위에 준비한 비닐랩을 씌운후 솔로 두드려 측관된 문자가 탁본지에 凸凹로 확실하게 드러나도록 작업한다.

(마) 탁포에 얇게 먹을 발라 문자가 없는 부분부터 문자부분까지 탁본해 나간다. 이때 먹의 조화를 보면서 탁포를 두드려야 한다. (탁포는 두 개를 준비하여 한 개는 벼루의 먹물을 직접 묻히는 용도로 사용하고, 다른 하나는 직접 묻힌 탁포에서 다시 먹물을 간접적으로 옮겨 쓰는 요령으로 작업 해야만 탁본이 곱게 된다.)

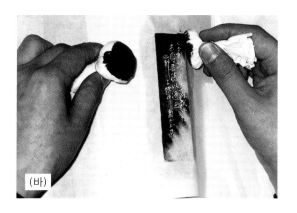

(바) 탁본상태를 봐서 먹이 덜 묻은 곳을 보완한후 떼어낸다.

(사) 깨끗한 화선지를 한 장 인욕[印褥] 위에 깔고 탁본지의 탁본된 면이 깐 화선지에 접착 되도록 엎어 놓고 탁본부분을 손톱으로 가볍게 문지른다. 이렇게 해두면 먹이 마르면서 쪼글쪼글 수축되는 현상을 막을 수 있다.

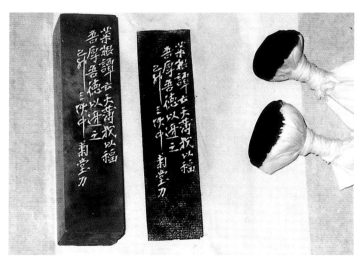

수탁본이 완성된 상태

2. 롤러를 사용한 탁본법

이 방법은 탁본량이 다량일 때 사용하면 시간을 절약하여 손쉽게 처리 할 수 있다.
먼저 몇가지 도구를 준비한다.

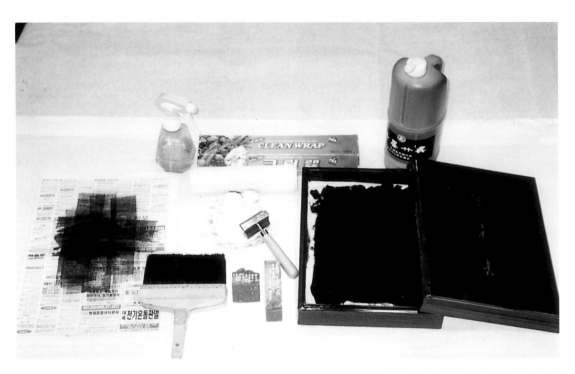

스탬프

솔

롤러(판화용)

롤러 탁본용 도구들

▷ 솔 · 비닐랩 : 전항과 동일

▷ 롤러 : 판화용 고급소형 고무롤러로 반드시 화방에서 구입해야 한다.

▷ 묵즙용 스탬프 : 판화용 롤러를 사용하기 위해서는, 꼭 필요한 것이 묵즙용 '스탬
프'이다. 이 스탬프는 시중에 나와 있는 것이 없으므로, 다음의 방법에 의하여 작

업자 스스로가 만들어 쓰는 것이 좋다. 슈퍼마켓에 가면 음식을 담는 플라스틱 용기가 있는데 크기는 가로 20cm, 세로 20cm, 높이 5~6cm 정도의 뚜껑이 있는 용기 중에서 적당한 것을 구입하면 된다. 그리고 그 속에 스탬프용 패드를 만들어 넣는다. 그 스탬프용 패드는 판으로 된 솜을 구입하여 두세 겹쯤 용기의 크기에 맞추어 자른 후, 겉에 얇은 천을 입혀 사방을 꿰매어 용기 속에 넣으면 된다. (이때 솜만 넣으면 솜의 잡티가 롤러에 자꾸 묻어 나오는 폐단이 있다.) 패드를 용기 속에 평평하게 넣은 후에는 시중에서 구입한 묵즙을 부으면 스탬프가 완성된다. 묵즙을 쓰는 이유는 방부처리가 되어 있어 쓰다가 그대로 두어도 스탬프가 상하지 않는 장점이 있어 좋다. 다만, 스탬프에 묵즙을 뿌릴때는 너무 과다하게 부어서 질퍽거리지 않도록 적당히 뿌리는 것이 중요하다. 스탬프가 마르면 가끔 스프레이로 물을 뿜어주면 된다. 스탬프용 패드는 가끔 물에 빨아서 먹 찌꺼기를 제거한 후 사용하면 오래 사용할 수 있다.

■ 작업요령

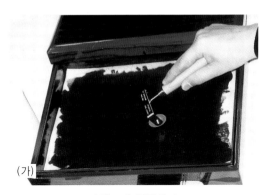
(가)
스탬프에 롤링하기

(나)
신문지에 1차 롤링하기(이 공정을 반드시거쳐야만 곱게 먹는다.)

(다)
측관면에 롤링하기(가급적 한방향으로 롤링할것)

(라)
롤링이 끝난 상태

(마)

롤러 탁본이 완성된 상태

　작업요령은 전항의 탁포를 사용하는 방법과 대체적으로 같고, 여기에서는 다만 롤링하는 요령만 숙지하면 된다.

▷롤링하기

　스탬프에 롤링할 때에는 롤러면에 먹물이 고르게 묻도록 여러 번을 굴려 주어야 한다. 이때 먹물 바른 롤러를 곧바로 탁본면에 가져다 대면 그 탁본은 망치기 십상이다. 왜냐하면, 롤러에 너무 많은 양의 묵즙이 묻어있기 때문이다. 따라서 헌 신문지를 두세 겹 평면의 책상위에 펴 놓고 그곳에 두세 번 적당히 롤러를 굴려 먹물을 빼낸 후 탁본면에 롤링하면 깨끗한 탁본이 된다. 그런데 이것은 요령이 필요하다. 예를 들면, 롤러를 누르는 힘이라든가 롤링횟수 등은 여러번의 시행착오와 연습을 거쳐야 숙달된다. 다만, 탁본면이 함몰되어 있든가, 둥근면 등은 전항의 수탁포를 이용하여 보완하면 매우 효과적이다. 또한 여기에서도 탁본시 크게 고려해야 할 것이 탁본지의 보습상태이다. 습기가 너무 많으면 획의 속까지 먹물이 번지고, 너무 적으면 먹물이 잘 묻지 아니하여 탁본이 잘 안되므로, 여러 번 시도하여 보습의 정도와 그 요령을 숙지하도록 한다.

手탁본

롤러탁본

탁본의 비교

도판으로 엮은

篆刻 實技完成
전각실기완성

■부 록

■전각의 작품 표현형식 (꾸미기)

1. 대중미술품으로서의 전각작품

전각은 본래 그 용도가 인장의 개념을 갖고 있지만 최근에는 각종 공모전이나 기타 발표전 등에서 일반 서화처럼 전각 그 자체가 감상적 차원의 예술품으로 인식되고 있다. 이러한 것은 어디까지나 과거 실용성에 바탕을 둔 근본목적과는 크게 달라져 전각이 방촌의 인장세계에서 벗어나 독립된 하나의 예술 작품으로 바라보는 매우 고무적인 현상이라 생각된다. 그러나 아직도 우리나라에서는 일반인들에게 좀 낯선 분야인 것만은 사실이다. 따라서 전각을 대중 속에 가까이 접근시키기 위해서는 각인한 것을 소재에 찍어 표현하는 양식과 구성에 대한 연구가 있어야 한다. 따라서 인면만을 중시하는 사고에서 진일보하여 검인상의 조화로운 배치와 현재 우리의 주거공간 형태를 고려한 이른바 Interior적 장법의 생활미술품으로 만들고 또 전각의 기법이 각종 간판이나 상품의 로고 등 직접 생활 속에서 이용되어야만 일반인과 가까워진다. 그럼으로써 전각은 그저 서화 작품에 있어서 낙관도장으로만 사용되어 왔을 뿐이라는 단순한 고정관념을 바꿀 수 있을 것이며 인면 조형미술로 더욱 확고히 자리매김을 할 것이다.

▨ 전각과 필묵의 조화

전각의 검인구성은 먼저 서화나 묵선의 혼합을 통하여 다양한 형식으로 꾸며낼 수 있다. 이때 진홍빛 인영과 무거운 먹빛의 조화로운 대비는 매우 강렬하면서도 묘한 흥취를 유발시키고, 아울러 높은 예술적 미감을 살려낸다. 그러나 곁들이는 묵의 농담이나 발묵상태 묵서의 흐름, 묵선의 형식 그리고 사용하는 소재 등이 인영과 화해를 이루지 못하면 일단 목적하는 바의 작품이 만들어지지 않는다. 전각작품의 발표형식을 보면 대개 지면에 인과 탁본을 넣는 것, 또는 인과 탁본을 넣고 묵선을 넣는 것, 인과 탁본과 방서를 넣고 묵선을 넣는 것 등등 작자에 따라 취향대로 하는 바 어떠한 경우라도 주체는 역시 전각이며 그밖의 문장이나 기타 처리는 모두 전각을 위한 배경작업일 뿐이다. 따라서 결코 주, 객이 뒤바뀐 느낌을 갖게 하지 않는 게 좋다. 또한 보다 아름답고 수준 높은 작품을 만들기 위해서는 사용하는 묵의 농도, 색깔, 또는 방서의 서체와 내용까지도

면밀히 연구해야 할 것이다.

 따라서 생활과 가까이 할 미술품으로 제작을 할 목적이라면 단순하게 인만 나열해 놓은 것보다는 검인하는 소재 및 서와 선을 효과적으로 사용하여 멋지게 구성해 보려는 노력이 한층 더 필요한 것이다.

2. 작품표현의 예

전각작품은 그 표현양식에 따라 매우 독특하고 재미있게 구성해 볼 수 있다. 다음은 근래 발표한 작품들을 몇가지 유형별로 나열해 본 것이다. 대중미술품으로서의 전각작품꾸미기에 활용하도록 한다.

사단법인 한국전각협회 2012년도 및 2016년도 회원전 도록에서 발췌한 작가의 작품을 부록으로 싣는다. (가나다순)

강선구, 고범도, 권창륜, 김기동, 김　련, 김영배, 김옥봉, 김정환, 박동규, 박원규, 백영일, 선주선, 손창락, 심경희, 여성구, 여원구, 유석기, 윤종득, 이두희, 이숭호, 이영수, 이　완, 이은설, 이정호, 임재우, 전도진, 전윤성, 전정우, 정량화, 조수현, 채순홍, 최은철, 최재석, 황보근

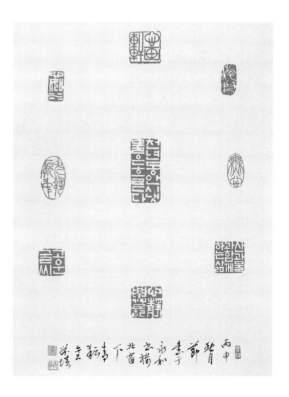

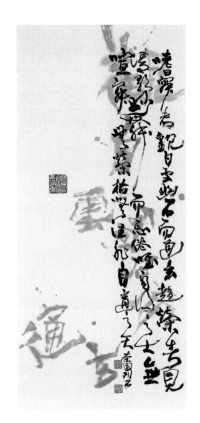

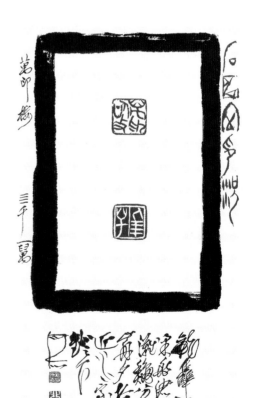

勝私制欲之功有曰識不早力不易者有
曰識得破忍不過者盖識是一顆照魔的
明珠力是一把斬魔的慧劍兩不可少也

賢人之詐不形於言受人之侮不動於色
此中有無窮意味亦有無窮受用

247

丙申白露扵養素軒　丘堂居士刻

自疆不息　龍飛鳳舞　日日是好日

印文德不孤必有隣

壽萬年永百世

慧照無量

誠心和氣

一德心　神帝

歲次丙申秋分後三日枕雲蕃華堂潛峰尾若題

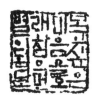

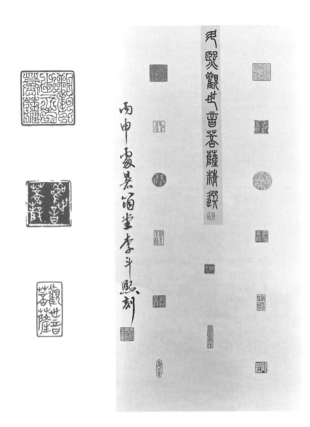

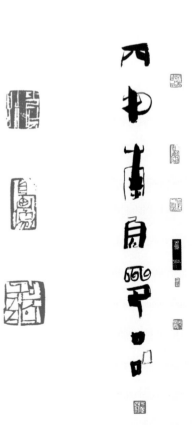

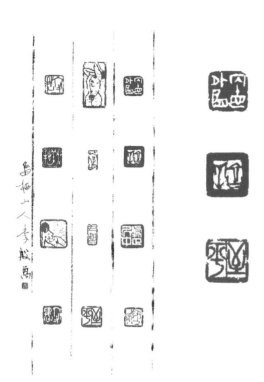

十長生

乙未夏佑菴劉碩基刻

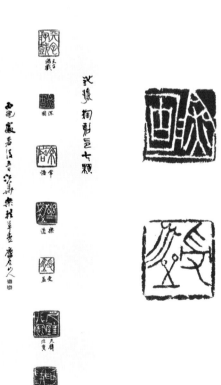

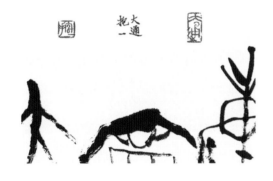

常無欲 · 2.9 x 2.9cm

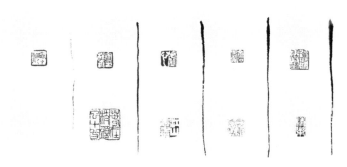

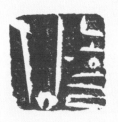

■하이퍼(Hyper) 전각(서울 법화정사 소장 일부)

Hyper 전각이란 "超"의 개념을 가진 전각이란 의미로 본 서의 저자 국당 조성주의 2012년 전시작품에서 비롯된 이름임.

국당 조성주 作

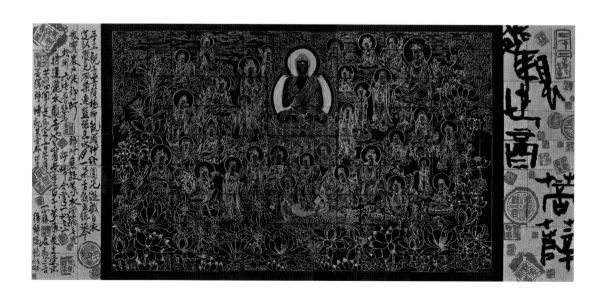

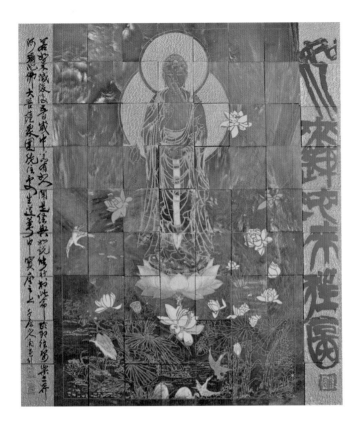

도판으로 엮은

篆刻 實技完成

전각실기완성

■ 참고문헌

■ Profile

■ 참고문헌

- 篆刻美學, 劉江著, 중국미술학원출판사, 1994
- 吳昌碩, 김청강편저, 열화당, 미술선서, 1980
- 印學論談, 西泠印社出版社, 1993
- 전각학논총, 한국전각학회, 1999
- 전각, 김태정, 대원사, 1990
- 전각의 이론과 기법, 김기동저, 이화문화출판사, 1999
- 동방서예강좌, 김응현편저, 동방연서회, 1995
- 中國篆刻叢刊, 二玄社
- 서학논집, 대구서학회, 1991
- 篆刻の鑑賞と實踐, 예술신문사, 1995
- 전각입문, 예술신문사, 1995
- 전각강좌, 木耳社, 昭和63年
- 中國印譜, 馮作民譯, 藝術圖書公司, 1993
- 壽山石考, 態寥譯註, 藝術圖書公社, 1996
- 中國印石圖譜, 童辰翊編著, 上海遠東出版社, 1999
- 封泥考略, 吳式芬輯, 中國書店出版, 1990
- 중국서법예술사, 배규하편저, 이화문화출판사, 2000
- 전각의 역사와 감상, 錢君笹著, 최장윤역, 운림필방, 1984
- 篆刻學, 鄧山木著, 최장윤역, 운림필방, 1984
- 월간서예(전각강좌-이승호), 미술문화원, 1991. 6
- 古封泥集成, 孫慰祖主編, 上海書店出版社, 1994
- 篆刻形式美, 劉江編著, 浙江人民美術出版社, 1997
- 篆刻藝術, 劉江著, 浙江美術學院出版社, 1992
- 篆刻法, 吳灝人編著, 上海書店出版, 1991
- 齊白石篆刻及其章法, 戴史成編著, 西泠印社, 2000
- 吳昌碩篆刻及其刀法, 劉江, 西泠印社, 1997
- 篆刻技巧入門奧秘, 莫英泉著, 遼寧美術出版社, 1996

- 中國美術全集(書法篆刻編), 人民美術出版, 1987
- 서예문인화(청대전각의 파맥−조성주역), 이화문화출판사, 2001.11~2002.1
- 中國書藝史, 神田喜一郞著, 정충락·이헌순역, 불이, 1992
- 篆刻入門, 淡交社編, 淡交社, 1995
- 서예통론, 선주선저, 원광대학교출판국, 1998
- 槿域印藪, 吳世昌編著, 국회도서관, 1968
- 김응현인존, 김응현편저, 동방연서회, 1996
- 中國書藝術五千年史, 劉濤編著, 조한호역저, 다운샘, 2000
- 論文(歷代印學論文選), 西泠印社出版, 1985
- 논문(오창석의 서예와 전각에 관한 연구), 김창수, 1998
- 논문(漢印의 서체와 형식미에 관한 연구), 김연희, 1998
- 논문(印의 殘缺과 전각미에 관한 考, 월간서법예술연재) 조성주 1999.11~2000.3
- 논문(새로 출토된 글씨와 신중국의 상고서학) 이동천 1995
- 中國篆刻史, 怪一葦著, 西泠印社出版, 2000
- '95 한국전각대전(작품집), 한국전각학회, 1995
- '99 한국전각대전(작품집), 한국전각학회, 1999
- 인품, 한국전각학회 2001 창간호
- 전각 금강반야바라밀경, 조성주, 이화문화출판사, 1997
- 조선초기 한글판본체 연구, 박병천, 일지사, 2000
- 쉬운판본체, 윤양희 지음, 우일출판사, 2000
- 훈민정음(국어국문학총림6권), 대제각, 1985
- 동국정운(국어국문학총림1권), 대제각, 1985
- 월인천강지곡(국어국문학총림11권), 대제각, 1985
- 국당조성주작품집, 조성주, 이화문화출판사, 1997
- 鄒魯學藝展(作品集), 文鄕墨緣會, 2000, 外
- 葦滄 吳世昌, 예술의 전당, 1996

국당 조성주 菊堂 趙 盛 周 (Cho, sung joo)

書藝 篆刻家(kugdang-pop calligraper)

雅號：菊堂 · 千房山人 · 舒川人 · 文照鄉主人 · 文香齋 · 文鄉齋 · 三文齋 · 馬車無喧山房

住所：서울(SEOUL) 特別市 鐘路區 三一大路 30길 21, 1306 號 (樂園洞 鐘路 officetel)

電話：02)732-2525(研究室)　02)909-8000(自宅)

　　　Mobile:010-3773-9443 FAX:02)722-1563

Homepage : www.kugdang.co.kr

E-Mail : kugdang@naver.com

■ 略歷 · 個人展 · 記錄

略歷

- 1951年 7月 21日(陰) 충청남도 舒川 生
- 圓光大學校 大學院 졸업-哲學博士(東洋藝術學 專攻)
- 成均館大學校 大學院 졸업-文學碩士
- 光州大學校 藝術大學 産業 디자인 학과 졸업

- 서울大學校, 成均館大, 弘益大, 京畿大 等 國內 10개 大學 강사(역임)
- 大韓民國美術大展 書藝 部門 審査委員, 運營委員
- 諸般 公募展약 70여회 審査委員(역임)
- 韓國篆刻學會 理事(역임)
- 國際書法藝術聯合 한국본부 理事(역임)
- 韓國美術協會 理事(역임)
- 韓國美術協會 書藝分科 부분과위원장(역임)
- 현)韓國篆刻協會 副會長
- 현)韓國書藝家協會 理事
- 第17代 大統領 落款印 刻印(1차 2009. 3, 2차 2009. 10)
- 書藝와 디자인의 接木 시도(2006)
- 書藝와 패션의 接木 시도(KBS,MBC 한글날 특집프로 참여(2006 패션디자이너 이상봉 프랑스 파리 패션쇼 및 2007 SS 서울 컬렉션 이상봉 패션쇼 참여 필묵 이미지 제공)
- 筆墨(대붓) 퍼포먼스 創始-약 130여회 公演(官,民, 放送 등)
- 國內外 그룹전 약 120여회 출품
- 무용극 "梅窓"출연-김현자 교수 감독 작품(2005 국립극장)
- 音盤〈궤적 1, 2, 3집〉취입

受賞

- 書藝文化賞 수상〈월간서예〉
- 자랑스런 龍工人賞 수상〈용산공업고등학교-모교〉
- 2014 새 舒川 大賞 수상(문화예술 부문)

個人展

- 1997 書藝및篆刻金剛經 完刻展(藝術의 殿堂 書藝館 全館)
- 1999 釜山展(부산 국제신문 전시관)
- 2006 書藝와 디자인 接木展(세종문화회관 미술관 全館)
- 2012 書藝 및 法華經〈佛光〉展(仁寺洞 한국미술관 全館)
- 2012 大邱八空山 桐華寺 招待展(법화보궁)
- 2014 舒川文化院 招待展(서천문화원 전시실)

公認記録
- 篆刻金剛經 5,440 字 完刻-1997 韓國 GUINNESS BOOK 登載
- 法華經 全卷(約7萬字) 完刻 HYPER 篆刻 法華經〈佛光〉-2012 韓國 最高記錄 共認(認證書-한국기록원〈KRI〉)

■ 論文및 著書, 飜譯本, 出版
論文類
- 吳昌碩의 印藝術觀 研究-博士學位 論文(圓光大學校 大學院)
- 紫霞 申緯의藝術思想 形成에 關한 研究-碩士學位 論文(成均館大學校 大學院)
- 印의 殘缺과 篆刻美에 關한 研究(圓光大學校 논문지 게재)
- 吳昌碩의 道敎觀 考察(韓國書藝學會 논문 게재)
- 書藝와 篆刻의 相關性 考察(강원서예대전 초청강좌)
- 書藝와 篆刻의 相關的 同質性 研究(월간 서예문인화 연재 2016. 3 ～ 2017. 2)
- 篆刻作品에 內包된 氣意識 考察

著書類
- 篆刻實習(도서출판 古輪-2002 初版-2012 五版)
- 篆刻實技完成 (주)이화문화출판사 2018)
- 吳昌碩 의 印藝術-(도서출판 古輪 2009)
- 節錄 金語玉句-(四書篇 도서출판 古輪-2002)
- 翰墨臨古-(四書,菜根譚 篇 이화문화출판사 2004)
- 傅山千字文-(도서출판 古輪 2008)-編著

飜譯本類(中文)
- 篆刻問答 100-(이화문화출판사 2004)
- 篆刻美學-(이화문화출판사 2012)

自筆千字文 敎本 10種
- 菊堂 楷書千字文-(이화문화출판사 2013)
- 菊堂 漢簡千字文-(이화문화출판사 2014)
- 菊堂 行書千字文-(이화문화출판사 2014)
- 菊堂 草書千字文-(출판예정)
- 菊堂 篆書千字文-(출판예정) 2體
- 菊堂 隷書千字文-(출판예정) 2體
- 菊堂 한글千字文-(출판예정) 3體

作品集類
- 菊堂 趙盛周 작품집(1997)
- 菊堂 趙盛周 金塗書藝篆刻展 작품집(1999)
- 菊堂 趙盛周의 Calligraphy 세계(2006)
- 菊堂 趙盛周 Hyper篆刻 法華經〈佛光〉(2012)
- 菊堂 趙盛周 書藝篆刻展 "墨舞筆歌"(2014, 서천문화원 초대전)

印譜類
- 菊堂 趙盛周 金剛經 完刻 인보(1997)
- 菊堂 趙盛周 法華經 인보(2012)

■ 초청특강
- 국립 중앙과학관 전통과학대학 초청강좌-아름다운 篆刻의 세계,필묵과 전각 디자인
- 서울대학교 박물관 초청 강좌-아름다운 篆刻의 세계
- 강원서예대전 초청강좌 – 서예와 전각의 상관성 고찰
- 서천문화원 초청 강좌-서예란 무엇인가?

■ 현재
- (사)한국전각협회 부회장
- 한국서예가협회 이사

저 자 와 의
협 의 하 에
인 지 생 략

전각실기완성 도판으로 엮은

篆刻 實技完成

2판 인쇄일 | 2019년 12월 20일
2판 발행일 | 2020년 1월 3일

지은이 | 국당 조 성 주
 주소 | 서울시 종로구 삼일대로 30길 21 종로오피스텔 1306호
 전화 | (02)732-2525
 팩스 | (02)722-1563

펴낸곳 | ㈜이화문화출판사
등록번호 | 제300-2015-92호
 주소 | 서울시 종로구 인사동길12 대일빌딩 310호
 전화 | 02-732-7091~3(구입문의)
 팩스 | 02-725-5153
homepage | www.makebook.net

ISBN 979-11-5547-310-8 03620

값 | 25,000원